BUILDING THE 1/700scale
WARSHIP MODELS Ship modeling techniques & tips

船艦模型

超絶製作
技法教範

大渕克 著

U0080126

船艦模型 超絕製作 技法教範

4

英國海軍 戰艦 巴罕號

地中海中部，1941年11月25日

ROYAL NAVY BATTLESHIP BARHAM

Central Mediterranean, 25 November 1941

40

舊日本帝國海軍 航空母艦 赤城號

設置飛行甲板艦橋，1934年

IMPERIAL JAPANESE NAVY AIRCRAFT CARRIER AKAGI

After Flight Deck Bridge Refit, 1934

80

德國海軍 戰艦 俾斯麥號

萊茵演習行動，1941年5月

KRIEGSMARINE SCHLACHTSCHIFF BISMARCK

Unternehmen Rheinübung, May 1941

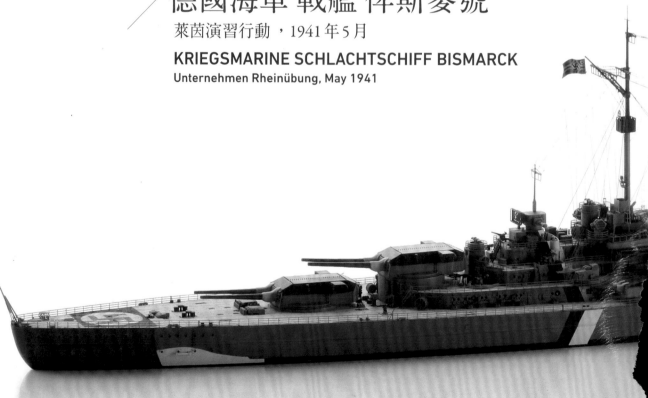

［作品藝廊］

32	其之1—舊日本帝國海軍 巡洋戰艦 金剛號 1914年
	出處：新紀元社《比例模型 玩家EX Vol. 1》
36	其之2—舊日本帝國海軍 敷設艦 津輕號
	出處：第26屆PIT-ROAD模型大賽 銀獎得獎作品
62	其之3—舊日本帝國海軍 航空母艦 蒼龍號
	未發表作品
66	其之4—舊日本帝國海軍 航空母艦 飛龍號
	未發表作品
70	其之5—舊日本帝國海軍 驅逐艦 狹霧號
	未發表作品
74	其之6—舊日本帝國海軍 戰艦 紀伊號
	出處：新紀元社《比例模型 玩家EX Vol. 2》
106	其之7—德國海軍 戰艦 鐵必制號
	出處：新紀元社發行《比例模型 玩家Vol. 27》

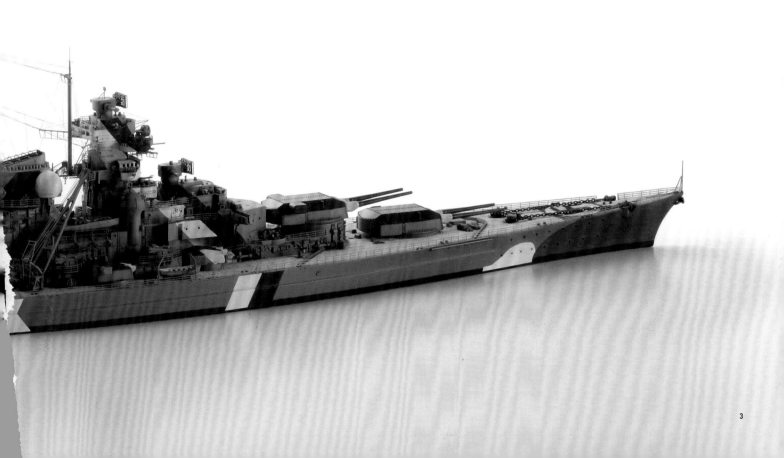

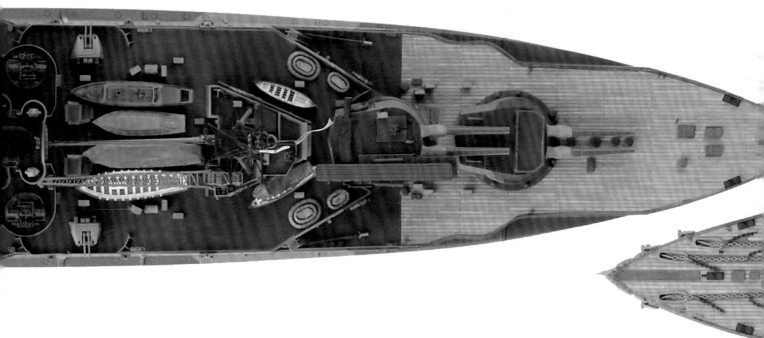

ROYAL NAVY BATTLESHIP BARHAM
Central Mediterranean, 25 November 1941

遭海狼獠牙摧毀，戰功勳偉的帝國高速戰艦

英國海軍
戰艦 巴罕號

地中海中部，1941年11月25日

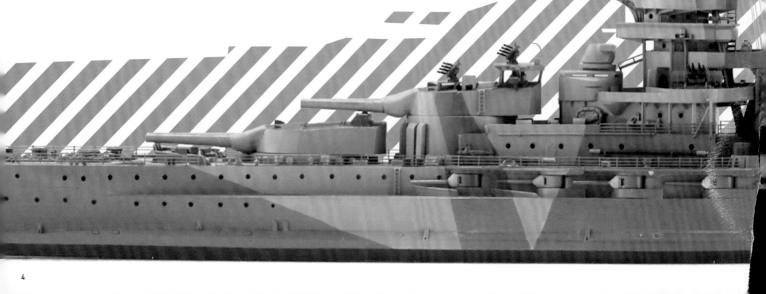

自明治時代起，英國海軍可說是日本海軍的師法對象。由於技術層面上是戰艦「三笠號」和「金剛號」等船艦的起源，因此英國船艦也是日本相對較為熟悉的船隻，現今亦接連推出1/700模型套件，令模型玩家們興致高昂。「巴罕號」乃是第二次世界大戰期間作為英軍戰艦主力，表現活躍的伊莉莎白女王級船艦之一，在此要以PIT-ROAD製的套件為基礎，徹底介紹從細部裝備的考證到迷彩塗裝色彩的內容。從基礎開始踏實地製作1/700船艦模型，盡可能地重現在地中海遭擊沉的「巴罕號」真實面貌。

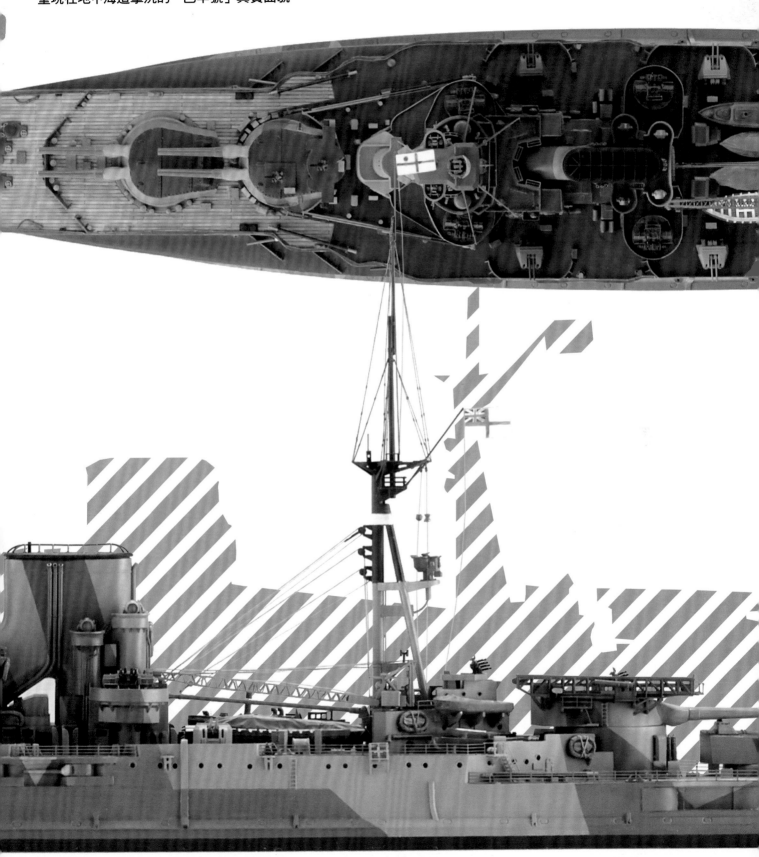

5

英國海軍 戰艦 巴罕號
實艦解說

ROYAL NAVY BATTLESHIP BARHAM REAL HISTORY

文／竹內規矩夫
照片／US Navy

▲這是第一次世界大戰期間，於1917年時停泊在斯卡帕灣軍港的「巴罕號」。為了妨礙立體測距儀瞄準，第1煙囪和第2煙囪之間拿三角形屏幕張開成不規則形狀作為欺敵之用。

不幸的戰沉艦

以「厭戰號」為首，伊莉莎白女王級戰艦於第二次世界大戰期間在第二次納爾維克海戰、馬塔潘角海戰、諾曼第登陸等行動中建立諸多戰功，是英國海軍最為活躍的戰艦群。「巴罕號」也是其中不可不提的例子之一，即使在北大西洋和地中海的戰鬥中受創，她仍果敢地戰鬥。然而在1941年11月時，「巴罕號」成了德國海軍潛水艇的獵殺目標，走上5艘伊莉莎白女王級戰艦中唯一戰沉艦的結局。當時沉沒的模樣有拍攝成影片作為紀錄，時至今日仍可以見證她壯烈犧牲時的模樣。

伊莉莎白女王級的特徵

伊莉莎白女王級戰艦是在第一次世界大戰前夕，也就是1915年到1916年這段期間建造的，相較於先前的鐵公爵級戰艦，有兩點明顯地進步許多。

首先是主砲口徑擴大為38公分（15英寸）一事。雖然先前的英國戰艦主砲已達34公分（13.5英寸），不過有鑑於獲得自1911年起開工的金剛型戰鬥巡洋艦和扶桑型戰艦（舊日本海軍）、紐約級戰艦（美國海軍）均採用36公分（14英寸）砲，屬於直接對手的德國海軍也為建造中的戰艦國王級採用36公分（實際上為30.5公分砲）等情資，因此儘管38公分砲尚屬研發途中，還是決定讓建造中的這批船艦採用，而就結果來看的確是成功之舉。

◀這是1920年代後期於西地中海巴利亞利群島附近航行中的「巴罕號」。在其後方還可以看到同型艦「馬來亞號」。在「伊莉莎白女王」級的戰艦中只有這2艘直到最後都沒有修正艦橋。

第二點在於速度比以往的戰艦更快。受到搭載砲彈重量有所增加的38公分砲影響，砲塔數從5座減少為4座，剩餘空間則是發揮能用於提高輪機輸出功率，以及讓船身輕量化的效果，使速度得以比既有戰艦快上4節，達到25節之高。在第一次世界大戰中面對德國海軍的「公海艦隊」時，得以憑藉敏捷性居於優勢。而且在速度上亦比後來建造的君權級更快，使得此級戰艦自第一次世界大戰起便長期作為主力戰艦運用。

英國海軍在1912年到1913年這段期間下單製造「伊莉莎白女王號」、「厭戰號」、「英勇號」、「巴罕號」這4艘戰艦，後來還運用英屬馬來亞（現今的馬來西亞和新加坡）的獻金追加建造「馬來亞號」。雖然1914年時原本打算再建造6號艦「阿金科特號」，不過受到第一次世界大戰爆發的影響而中止，最後伊莉莎白女王級戰艦到了1916年之際共計竣工5艘。

「巴罕號」的戰歷

「巴罕號」為伊莉莎白女王級的4號艦，自1913年2月24日起在約翰·布朗造船廠開工建造，在第一次世界大戰爆發後的1914年12月31日下水。自1915年10月開始服役後，隨即被編入「大艦隊」（英國海軍的聯合艦隊）作為第5艦隊的旗艦，除了入渠中的「伊莉莎白女王號」以外，由4艘同型艦組成艦隊參與1916年5月31日的日德蘭海戰。

在該海戰中連同貝蒂中將率領的戰鬥巡洋艦部隊一同參與戰鬥，於這場造成了主力戰鬥巡洋艦「不倦號」等3艘船艦沉沒的生死鬥中，「巴罕號」也受到被5發大口徑砲彈擊中的損傷。

在第一次世界大戰結束後，經歷改編至大西洋艦隊、地中海艦隊的調度後，「巴罕號」自1930年12月起花費約3年大幅度改裝，施加增設舯膨出部、增厚水平防禦裝甲、改良艦橋、強化防空兵器等改裝。改裝後自1934年起調度至本土艦隊，在1939年9月爆發第二次世界大戰時則是隸屬於地中海艦隊。

「巴罕號」在開戰後調度回本土艦隊，負責北大西洋運輸船隊的護衛任務。1939年12月28日在蘇格蘭西北方的赫布里底群島海域與戰鬥巡洋艦「反擊號」及5艘驅逐艦一同行動時，遭到德國海軍的U艇VIIA型「U30」以魚雷攻擊，不過後來自力返航，在歷經3個月的修理後，於1940年下旬參與達卡戰役。即使遭到沿岸砲的攻擊，卻也用主砲擊中停泊在達卡港的法國戰艦「黎希留號」2發，之後拖曳著被潛水艇用魚雷命中的戰艦「決心號」返航。

自1940年11月起被編入地中海艦隊，連同「厭戰號」、「英勇號」一起參與馬爾他島運輸行動、的黎波里港砲擊行動等任務。尤其是在1941年3月28日夜裡的馬塔潘角海戰中，「巴罕號」等3艘戰艦更是運用砲擊締造擊沉義大利重巡洋艦「阜姆號」、「扎拉號」等船艦的戰果。在1941年底的克里特島戰役中，雖然砲塔在德國空軍Ju87斯圖卡的攻擊下中彈，不過到了8月時便重返地中海戰線。

「巴罕號」的結局

1941年11月25日，為了攻擊位在班加西近海的義大利運輸船隊，「巴罕號」、「伊莉莎白女王號」、「英勇號」及8艘驅逐艦從亞歷山卓出港，在反潛警戒之餘，亦採取長蛇陣前往利比亞沿海。然而德國海軍的U艇VIIC型「U331」突破該警戒線，並且朝排在縱列第2位的大型船艦，亦即「巴

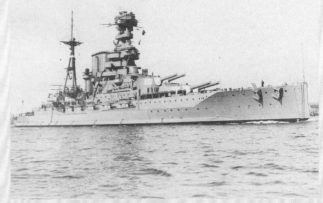

▲這是1930年中期施加大幅改裝結束後的「巴罕號」。隨著在兩舷側追加舯膨出部而強化水中防禦力，其他部位也一併施加改良，包含讓第1煙囪截直取彎，和第2煙囪連為一體等部分在內，在外觀上有了很大的變化。

罕號」發射魚雷。

16時25分，「巴罕號」的左舷、煙囪和3號砲塔之間發生大爆炸且竄起水柱，數秒之後又連續發生2起爆炸。共計被3枚魚雷命中，等到水柱和水霧散去時，「巴罕號」早已大幅往左舷方向傾斜。16時30分，「巴罕號」緩緩地傾倒於海面並開始沉沒，4分鐘之後更是發生大爆炸。最後那波爆炸的主因，據說在於左舷處高射砲的彈藥庫發生火災後，連帶引燃主砲的彈藥庫。雖然共救出396名乘組員，但包含艦長在內的862名人員皆成了未歸人。

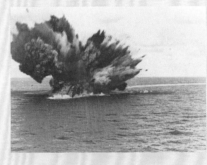

◀這是在1941年11月25日遭到德國海軍U艇VIIC型「U331」以魚雷攻擊而被擊沉的「巴罕號」。如同影片所拍攝到的，左舷處中央部位遭到3枚魚雷命中，沒多久之後便傾倒沉沒了。

當時德國沒有注意到「巴罕號」被擊沉，直到數週後才確認這個事實，因此英國海軍部在1942年的1月27日正式發表「巴罕號」沉沒一事。

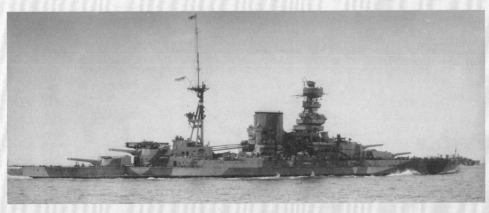

◀這是1940年時於地中海航行的「巴罕號」。雖然在戰前只有施加507C的單色塗裝，不過到了第二次世界大戰爆發後便如照片中所示，使用507C和507B施加由深淺兩種灰色構成的迷彩塗裝。（照片／Arthur Conry）

對「巴罕號」的想法

「巴罕號」乃是在1915年竣工的伊莉莎白女王級戰艦的3號艦。這是我最喜歡的戰艦之一。就算曾聽說過命名艦「伊莉莎白女王號」或「厭戰號」的名號，但對於「巴罕號」這個名字幾乎毫無印象的人，恐怕不在少數吧。

那麼我為何會對「巴罕號」產生興趣，甚至產生想要製作她的念頭呢？其實很單純地就是她的三腳構造式艦橋令我著迷不已。雖然亦有其他船艦設置同類型構造的艦橋，不過其中還是以「巴罕號」的造型令我覺得最為帥氣。對她感興趣後，我便開始在網路上搜尋各式相關資料，比對之後發現套件與實物之間存在不少差異，也令我更加興致盎然了。

「巴罕號」在1941年11月25日時遭到德國潛水艇「U-331」的魚雷攻擊而沉沒。她側向傾倒後在激烈爆炸中沉沒的模樣，至今仍留存在影片中。這也令諸多乘組員一同殉命，但他們生死與共的這艘船艦，其樣貌竟未能正確地留流傳下來，這點實在令我感到不忍。因此我認為至少該設法重現她真正的英姿，也才萌生想要做出這件作品的想法。

收集資料

令人遺憾的是，沒能夠取得「巴罕號」的官方圖面類資料，經過改造處的形狀和尺寸，其實都是基於我比對照片後所做出的判斷。以「巴罕號」的現有資料來說，現今有屬於歐美書籍的 *Ship Craft No. 15 - Queen Elizabeth Class Battleship*（Seaforth 發行）和 *Profile Morskie No. 44 - HMS Barham*（BS 發行）可供參考，這兩本書也是本次在

英國海軍 戰艦 HMS 巴罕號
地中海中部，1941年11月25日

ROYAL NAVY BATTLESHIP HMS BARHAM
Central Mediterranean, 25 November 1941

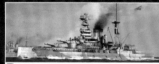

【產品資訊】
◆ 英國海軍戰艦 巴罕號 1941
◆ 發售商／PIT-ROAD
◆ 5200 日圓＋稅，發售中
◆ 1/700，約28.1cm
◆ 塑膠套件

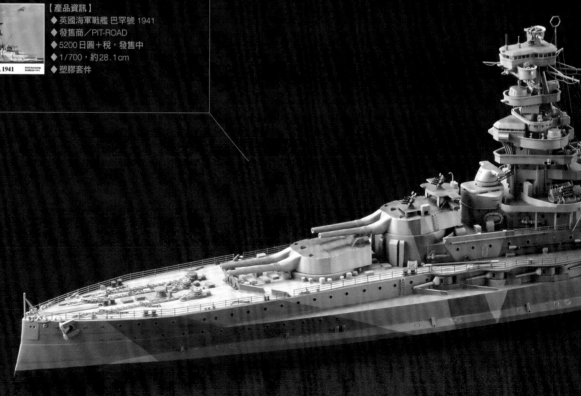

製作上的依據，不過書中刊載的圖面有不少和實物有所出入，而且難以否定的是，有許多地方可能是出自作者的推論和想像，因此頂多只能作為判斷各構造物配置均衡性的參考。其中有些照片是在網路上搜尋不到的，這部分亦有列為參考。

另外，雖然不是「巴罕號」的相關資料，不過亦有參考 *Anatomy Of The Ship The Battlecruiser Hood*（Conway 發行）和 *British Warships Of The Second World War*（Naval Institute Press 發行）。這兩本書對於確認構造物的尺寸和形狀有所助益。

在網站方面則是有著「BARHAM Association」（http://www.hmsbarham.com/）可參考，這裡刊載許多獨家照片，派上不少用場。雖然只要去搜尋就能找到許多「巴罕號」沉沒時的影片，不過其中還是以製作成GIF影片檔的最值得參考。解析度只有 400×195 像素或許低了點，但比起其他經過壓縮的影片來說，在輪廓上會比較清晰。該檔案在分類上並非影片，只要指定搜尋圖像檔就能立刻找到了（搜尋關鍵字為「hms barham」，檔案形式為「GIF」）。

「On The Slipway」（http://ontheslipway.com/）這個網站不僅在製作「巴罕號」上很有幫助，對於做英國海軍船艦模型來說都大有助益。其中刊載許多高解析度的圖片，是一定要去瀏覽的網站。

雖然前言多了點，不過接下來就要進入正題。附帶一提，細部還請各位參考製作途中照片和圖說，在製作解說這部分中只會大致說明一下。另外，文章中所提到的資料，是指前述的「Ship Craft～」和「Profile Morskie～」等資料。

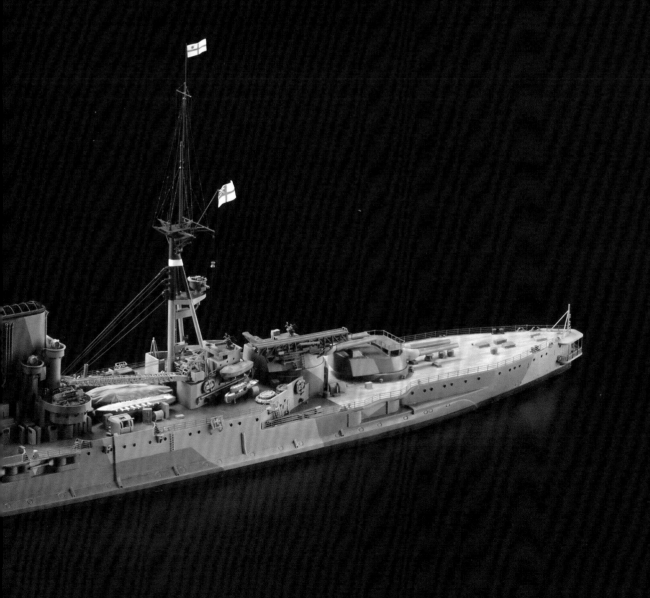

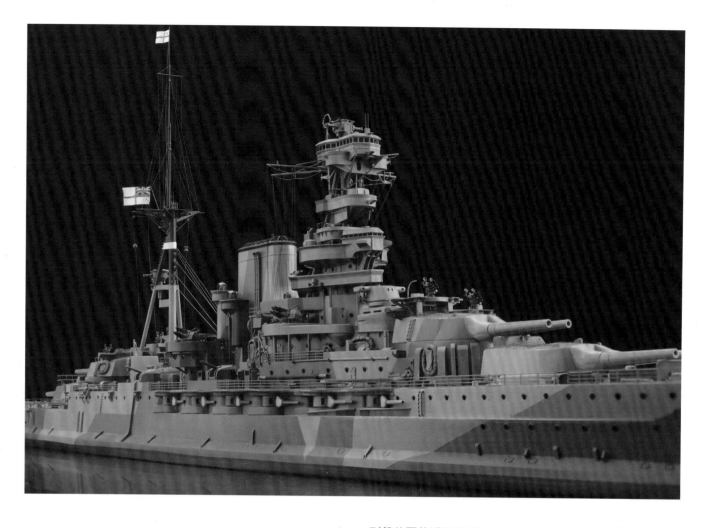

船身與甲板

首先是從船身做起，舷窗結構都暫且先用加熱拉絲法做出的塑膠絲填滿，再用鑽頭重新鑽挖開孔。雖然實際船艦的艦首部位舷窗為上下兩排，但不僅資料的圖片中僅畫出上排，就連套件也是製作成這個樣子。

再來是甲板部位。在發現這點時，就連我也感到非常驚訝，原來「巴罕號」的甲板絕大部分都不是木甲板，只有艦首和艦尾的是木甲板。這點可從「BARHAM Association」

刊載的圖片獲得佐證。在1937年高射砲尚為單裝的這段期間裡，從拍攝到船艦中央部位的照片中可知，此時全都是木甲板。不過即使同樣為拍攝單裝高射砲的照片，亦有木甲板從某個期間起就被替換掉的照片。經過調查後，發現連裝高射砲是在1938年才有的，也就是說，甲板是在1937年到1938年這段期間內改裝的。

為了重現改裝後的甲板，範例中將甲板零件的細部結構全部削掉，非木甲板區域的刻線紋路都用瞬間膠（一般型）來填滿。看到這裡，或許讀者們會產生「為何不用補土來處理？」「用這類透明材料來填補不是會難以辨識嗎？」之類的疑問。不過就我個人來說，補土類材料我歷來只使用過硝基補土和稀釋補土幾次，保麗補土更是完全沒使用過。會使用瞬間膠的理由在於「硬化時間很短」、「對塑膠的咬合力很好」、「強度很高」等幾點。或許有人會認為透明狀是缺點，但我個人覺得正因為是透明的才易於辨識傷痕和收縮凹陷，以及判斷該削磨到什麼程度就停手，可說是優點所在。硬化時會產生的白化現象也只要輕輕地噴塗硬化促進噴劑在面紙上，再將零件以不會觸碰到的方式靜置於該處，即可在不會造成白化現象的狀態下順利硬化。

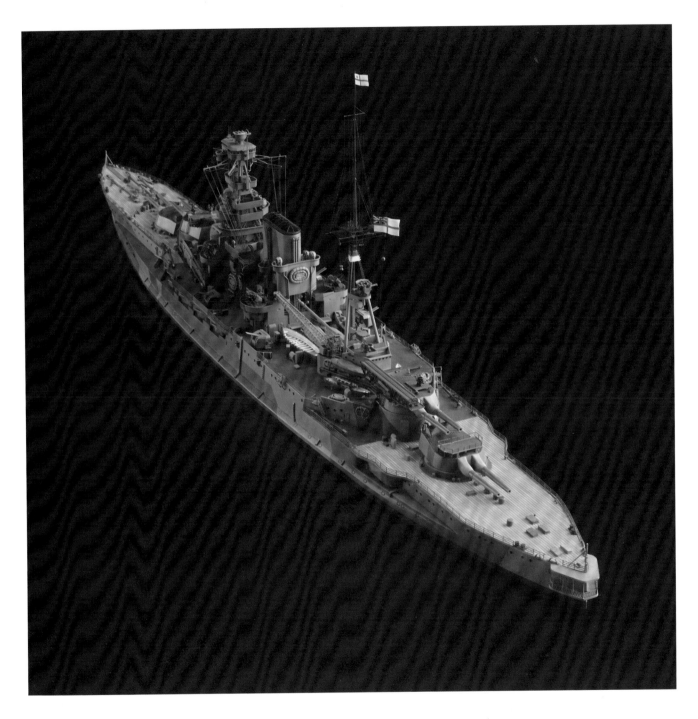

艦橋

　　艦橋所有的零件都經過改造與修正。首先是根據資料的圖面來看，設置八連裝砰砰砲的平台在輪廓上是由兩個大小圓弧所組成，看起來宛如蝴蝶的翅膀，但這其實是錯的。就這點來說，套件的零件會比較接近實物線條。不過從「BARHAM Association」網站刊載的圖片來看，由從艦橋正面拍攝的照片中可知，平台底下設有許多根細支柱作為支撐之用。但零件卻把凸出幅度做成不需要設置支柱的模樣，由於該處顯然得更往外凸出一些才對，因此範例中用塑膠板

擴充平台的範圍。

　　套件中也未能重現射擊指揮所（艦橋頂部的構造物）兩側往外凸出的模樣。另外，就資料的圖面來看，裝設在側面的帆桁是筆直往外伸出，但實際上應該是呈後掠角的（筆直往側面伸出是 2 根煙囪時期的模樣）。雖然套件中省略了帆桁，不過用來裝設它們與支撐射擊指揮所的三角板部位組合起來後，其實在形狀上和資料圖面裡的一樣，因此便用電腦重新設計，然後用塑膠板做出來。附帶一提，姊妹艦「馬來亞號」的帆桁則是從側面筆直延伸出去，直到最後都沒有更動過。這裡有件令人遺憾的事情，受到太專注於製作的影

響，導致艦橋零件有許多部分都忘了拍攝製作途中照片。在此要向各位讀者說聲抱歉，還請各位試著從完成照片中去想像這部分是如何製作的。

煙囪

接著是煙囪一帶。這部分雖然只要看製作途中照片就能了解，但基本上是利用塑膠材料大幅度修正。主要修改重點在於，用來裝設救生筏的桁架部位在最後階段時會往後方進一步擴張。另外，兩側的八連裝砰砰砲用台座也在底下追加方形凸出結構。

後側艦橋這邊頗令我煩惱。不僅左右形狀相異，可供判斷最後階段模樣的圖片也很少。老實說，我對這部分沒什麼自信。附帶一提，關於起重機部分，我原本以為可以直接使

用蝕刻片零件來呈現，但後來發現吊桿的長度不夠，最後只好自製了。起重機在未使用狀態時，吊桿前端看起來應該像是固定在砰砰砲用台座上的，不過資料圖面中所繪製的起重機吊桿根本伸不到台座那邊，就連套件中的零件也是比照這點製作的。

在裝載於中央部位的艦載艇種類方面，從後側艦橋這邊開始讓我更沒自信了。從沉沒時的影片來看，最左邊所搭載的是「42英尺帆艇（42 ft Sailing Launch）」，除此以外我就根本分辨不出什麼是什麼了。裡面那邊勉強能辨識出有煙囪之類的東西，應該是裝載50英尺蒸汽艇（50 ft Steam Pinnace）吧。不過在1940年於船艦中央部位拍攝的音樂隊合照裡，可以看到在排列整齊的士兵們背後有著內燃輪機式馬達船，由此可推論出，在這個時期應該不會裝載著蒸汽

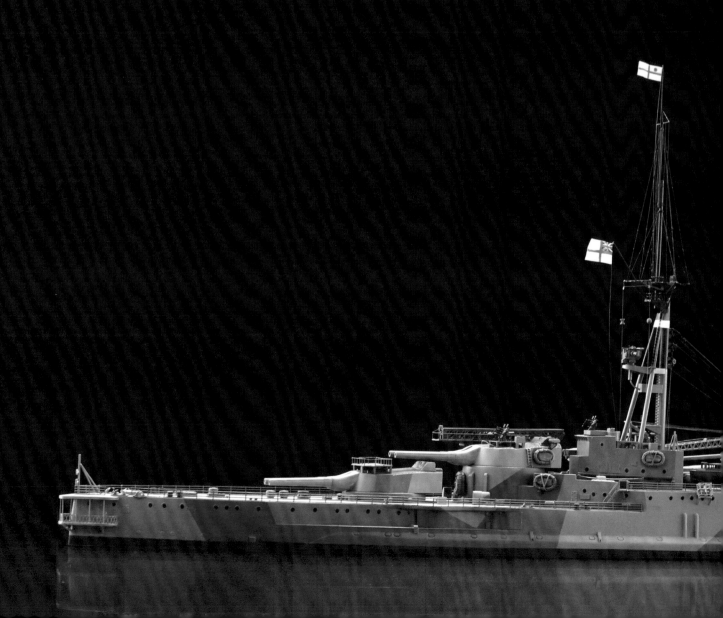

船型艦載艇才對。

兵 裝

在兵裝方面，仔細確認過實物的圖片和影片後，發現12.7公釐四連裝機槍的台座形狀也和資料有所差異。要全部說明的話，可能會占用太多篇幅，在此僅以一個為例。從資料圖面和套件來看，Y砲塔（四號砲塔）上有著似乎是用來設置機槍的台座，不過該處未必是機槍用的台座。在網路上搜尋圖片時，有找到「巴罕號」、「伊莉莎白女王號」、「英勇號」這3艘縱向並列航行時，從後方拍攝到的照片。從該照片中可以看到，Y砲塔上擺著橫向的長桿狀白色物體。由於還被帆布之類的東西蓋著，因此後來終究無從判斷那是什麼東西。從1930年代拍攝到的照片來看，在Y砲塔正後方

設置披著帆布的舷梯，雖然據此推測那或許就是舷梯，但實在找不到特地把舷梯收納在砲塔上的理由。

在主砲零件方面，「巴罕號」所搭載的型號也有問題。雖然「巴罕號」應該是搭載仰角為20度的前期型（「馬來亞號」也一樣），但零件是製作成姊妹艦改裝為塔型艦橋時所搭載的仰角30度版本後期型。明顯可見的差異之處，在於伸出砲管處的上側在後期型中為隆起狀這點。

迷 彩 塗 裝

一路看到這裡，各位或許會萌生「該不會資料又有問題吧」的想法，很遺憾，答對了。在維基百科中也有刊載，或許有不少讀者已經看過了，那正是在施加迷彩塗裝的「巴罕號」相關圖片中，最為清晰地呈現其英姿的照片。該照片是

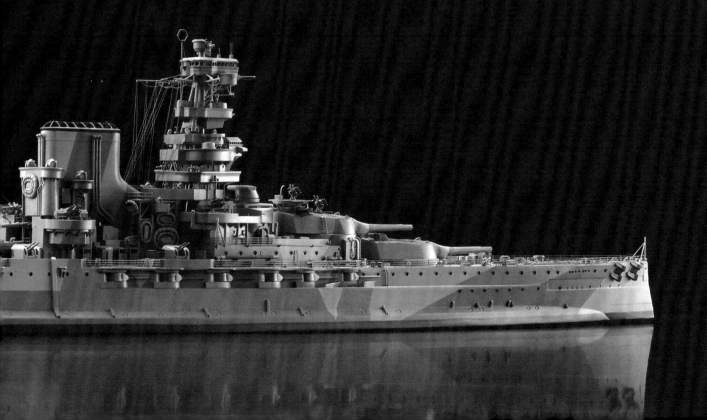

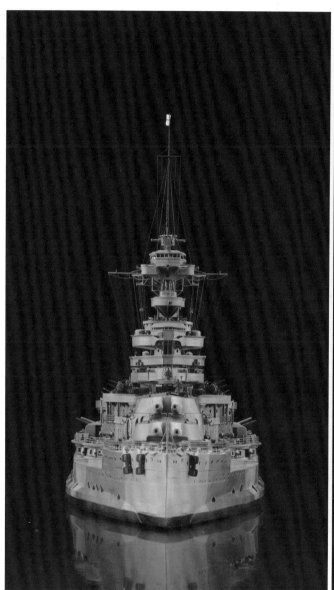
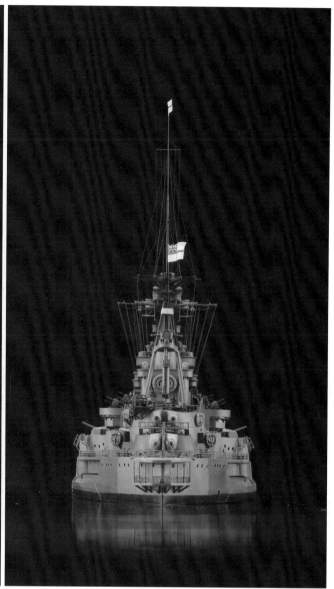

從右舷後方拍攝的，從中可知淺灰色處為507C淺灰色，深灰色部位為507B中間灰。

　　資料與套件塗裝指示圖的問題在於艦橋部位。從塗裝指示圖來看，艦橋是以507C為主，從側面可看到的中央縱向條紋為507B，以圖片來說，乍看之下似乎也是如此。不過實際上前側有約三分之二是507C，剩下的後側約三分之一是507B才對。在該圖片中，受到從左舷後方照射過來的日光較強烈這層影響，使得被陽光照射到而顯得較明亮的艦橋背後處507B，以及位於陰影下的艦橋右舷側處507C在照片中呈現相似的明度，這就是資料和塗裝指示圖會搞錯的原因所在。艦橋各層的範圍較狹窄，如果只注意這部分的話，顯然很難注意到這點，不過要是能改從眺望艦橋整體的觀點來看，應該就能發現艦橋後側整體都是塗裝成507B的。

後記

　　這件「巴罕號」總共花費600多個小時才製作完成。實物與套件之間的差異會大到這種程度，這種例子確實很罕見，如此一來，不僅得設法找到第一手的資料，在決定形狀和尺寸等方面也得花上不少工夫，這也是為何會花上這麼多時間的首要原因所在。老實說，我在製作期間總是煩惱不已，難以從中感受到樂趣。能讓我振作起來的，正是找到相關圖片後，從中確認到新事證的過程。這也令我在完成後獲得不小的成就感。

　　不過在後續章節會介紹的FLY HAWK（鷹翔模型）製俾斯麥號中，這方面又令我有了更痛切的體會，總之結論就是，完成度越高的套件，越有難以超越之處啊。

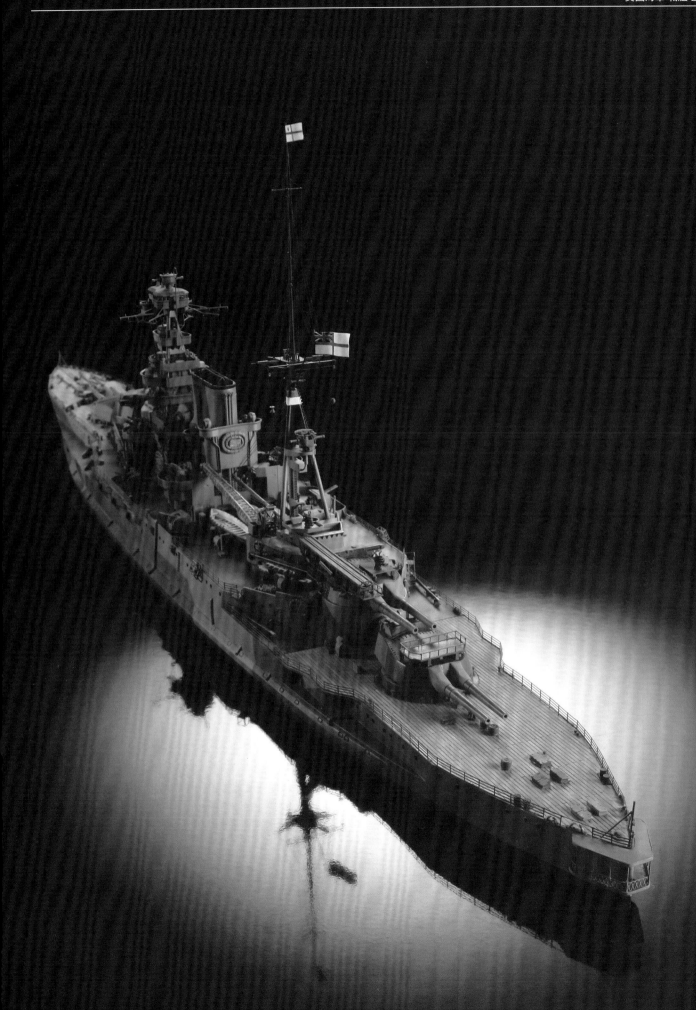

船身、甲板的製作

▲為了便於之後確認各裝備品的配置,因此先將零件拍攝下來之後,就將所有細部結構削磨掉了。未設置木甲板處的刻線也用瞬間膠填補起來並加以修正。左側照片為原有狀態,右方照片為修正後的狀態。

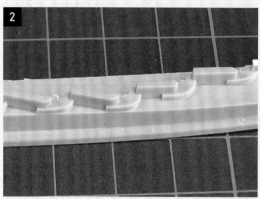

▶為了便於之後再裝設副砲零件,因此將船身這邊的零件裝設用卡榫削掉。

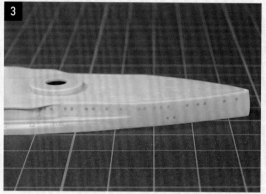

▶將船身側面所有舷窗結構都拿用加熱拉絲法做出的塑膠絲填滿,再參考實物的圖片用鑽頭重新鑽壓開孔。圓窗尺寸是以「厭戰號」的官方圖面為準,鑽挖成直徑0.6公釐,只有艦首處的一部分是鑽挖成直徑0.4公釐。

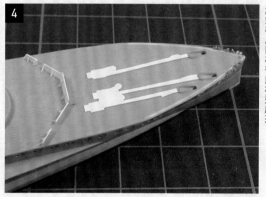

▶錨鏈導板和阻浪板都是裁切evergreen製0.13公釐厚塑膠板做出的。雖然是後來才發現的,不過左右兩側板是藉由位於中央的起錨機周圍板彼此相連起來。

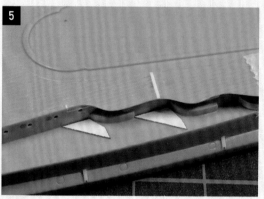

▶雖然套件中並未重現這點,不過1號到4號副砲的前方都設有阻浪板。首先是用電腦做出能用來對準左右舷各位置與角度的模板。

▶阻浪板並非垂直立起,而是稍微往前傾斜的,更設有數個三角板狀支架作為補強。以電腦做出的模板為準,製作成左右對稱的模樣後,再黏合到船身上。

▶由於隔牆開主砲砲座與遮蔽甲板的舷牆把木甲板紋路擋住了,因此暫且先削掉,之後再改用0.25公釐厚塑膠板重製。而且還以建造中拍攝到的X砲塔(後側的三號砲塔)一帶圖片為參考,設置三角板狀支架。

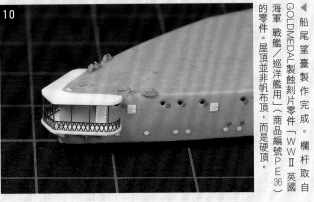

8 ▲重製船尾望臺。為了確認船尾望臺的底板形狀,因此先用紙黏土翻出模具。

9 ▲將船尾望臺一帶的紙黏土模具裁切出來,然後把剖面處用麥克筆塗黑。接著用掃描機讀取進電腦裡,做出船尾望臺的紙模板。不過紙黏土在裁切開來時很容易碎裂成不規則的黏土塊,因此老實說並不推薦各位採用這種方式製作。

10 ▲船尾望臺製作完成。欄杆取自GOLDMEDAL製蝕刻片零件「WWⅡ英國海軍 戰艦/巡洋艦用」(商品編號PE36)的零件。屋頂並非帆布頂,而是硬頂。

11 ▲在此要決定連裝高射砲的位置。這部分是以用來裝設砰砰砲台座零件的凸起結構為基準,用遮蓋膠帶來決定位置。

12 ▲裝設舷牆、攀爬梯、汙水排棄管等結構,並且為船身側面追加細部結構完畢的狀態。配管的位置左右相異,還請特別留意這點。

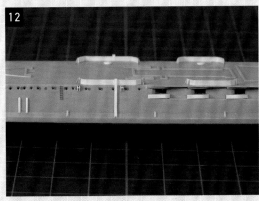

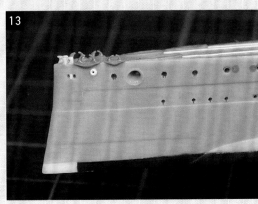

13 ▲比對實物照片後,發現艦首處窗戶其實設有縱向鐵窗,因此拿用加熱拉絲法做出的塑膠絲來重現。導索器則是更換成Fine Molds製的「導索器套組」(商品編號WA26)的零件。

14 ▲圓窗頂簷是拿用加熱拉絲法做出的紅色塑膠絲來重現。艦尾處門扉是用TAMIYA製0.05公釐厚塑膠紙做出的。照片中之所以黏貼遮蓋膠帶,用意在於作為裝設合葉時的模板。該遮蓋膠帶出自AIZU PROJECT製「微型遮蓋膠帶」,該系列有著寬度為0.4公釐至2.5公釐的6種尺寸,在想要精確地決定位置時相當方便好用。

木甲板的製作

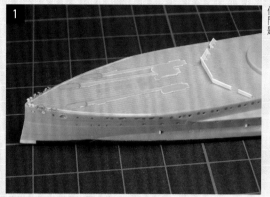

在塗裝之前，先用遮蓋膠把錨鏈導板部位遮蓋起來。這是為了替錨鏈導板和錨鏈分色塗裝所不可或缺的作業。由於之後黏貼錨鏈時，經過塗裝處的漆膜可能會遭到溶解而混色，因此才要這麼做，以免弄髒這一帶。不過以舊日本海軍的船艦來說，基本上都是採用單一的軍艦色來塗裝，其實沒必要顧慮這個問題。

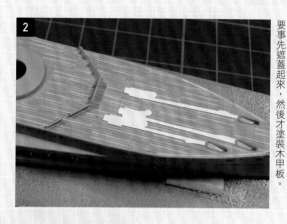

▲為木甲板施加基本塗裝完畢後的狀態。附帶一提，後續要黏貼欄杆的甲板外緣部位也要事先遮蓋起來，然後才塗裝木甲板。

▲木甲板是拿用TAMIYA琺瑯漆XF-57皮革色和XF-1消光黑調出的顏色入墨線。雖然以前我是拿紅棕色之類茶褐色塗料調出的顏色來入墨線，不過近來已經習慣改用前述的顏色了。由於做到這個階段仍有所不足，每片木板的分界線都過於清晰，顯得不太自然，因此還得再用額外處理一下。

▲用棉花棒沾取GSI Creos製「Mr.舊化漆」並隨機擦拭在表面上，使甲板的顏色能顯得不均勻。選用的顏色為WC04沙漬色和WC07灰棕色。附帶一提，要是維持液狀就塗抹，那麼可是會導致和先前辛苦入好的墨線混色，因此要等到呈現乾燥狀態再用棉花棒擦拭。

▲木甲板塗裝完畢。由照片中可以清楚地看出來，木甲板的範圍僅限於艦首和艦尾一帶而已。

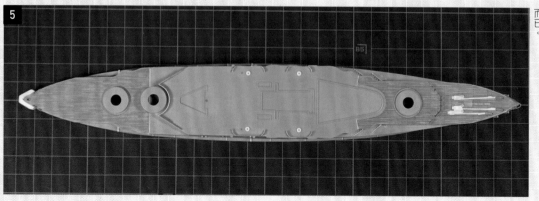

甲板艤裝品的製作

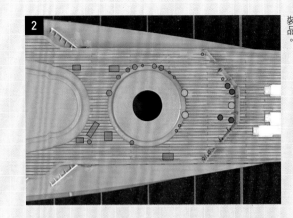

比對過實物的照片後，在電腦上決定通風管、艙門、收納箱等結構的位置。尺寸則是參考「厭戰號」的圖面來決定。接著以這份配置圖為準，用塑膠材料來自製甲板上的艤裝品。

為套件原有的船錨零件施加改造，裝上錨幹。另外，穿過錨幹的錨鏈筒會一路連接到甲板上。

這些就是用塑膠板製作出的各式艙門與收納箱。主要是使用evergreen製塑膠板做出的。合葉和金屬扣部位則是貼上TAMIYA製0.05公釐厚塑膠紙來重現。

這些是用塑膠棒做出的通風管。在加工方面是使用電雕刀來處理。一般來說，電雕刀是用來裝設鑽頭或研磨型刀頭使用的工具，不過以筆者的製作經驗來說，多半是拿來作為加工塑膠棒或黃銅線的簡易車床使用。

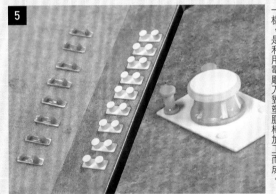

導索器是拿前述Fine Molds製零件和塑膠板拼裝出來的。用塑膠板和塑膠棒做出的繫纜柱、艦首甲板處起錨機等部位也和通風管一樣，是利用電雕刀對塑膠棒加工而成。

這是從蝕刻片零件上裁切出來的欄杆。從中截斷處則是黏貼由金屬棒磨平的銅線。

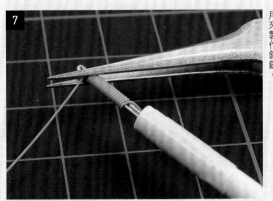

利用加熱拉絲法做出的塑膠絲來自製錨鏈。將塑膠絲纏繞在經過彎折的黃銅線上，並且澆上熱水，接著等到水冷卻之後，塑膠絲就會固定成纏繞的形狀了。慎選廢棄框架的材質是重點所在，若是選用太硬的塑膠，那麼在纏繞階段就就會折斷了。雖然這次選用從愛德美製套件上裁切下來的框架，卻也仍有不妥之處，因為在用火加熱時可能會產生氣泡。根據最近的經驗來說，PIT-ROAD製「戰艦大和」使用的塑膠材質較軟，很適合用來製作錨鏈。

上側構造物·艦橋一帶的製作

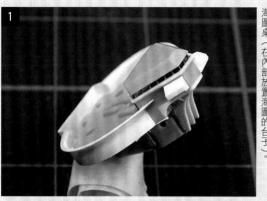

▲將蝕刻片零件組裝到設置窗框的部位後，即可構成羅針艦橋。位於前方的兩個凸出狀箱形物體，根據他戰艦的資料來判斷，應為海圖桌（在內部放置海圖的台子）。

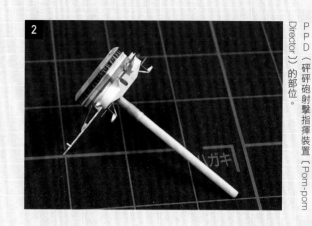

▲這是艦橋頂部的射擊指揮所。在此只使用套件中的上側零件，其餘部位全改用塑膠材料重製。左右兩側凸起結構應該是用來設置PPD（砰砰砲射擊指揮裝置〔Pom-pom Director〕）的部位。

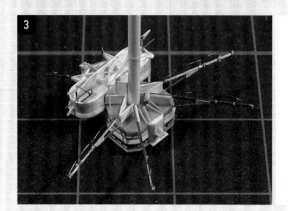

▲這是射擊指揮所底面的補強構造。這部分並未參考相關資料，而是基於設置帆桁的考量自行詮釋。以掃描射擊指揮所零件的圖檔為基礎，在電腦上設計底面所需的補強板設置方式。撐纜是從攜帶式音樂播放器用耳機線中，取出銅線後製作而成。

▲用直徑0.2公釐黃銅線做出設置於艦橋頂部後側的環形天線。要彎折成正六角形其實頗有難度，筆者在製作時就失敗2次以上呢。

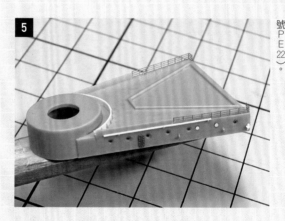

▲不僅是甲板上，上側構造物的艙門和收納箱等結構都事先削掉，再改用塑膠材料重製。水密門則是選用自GOLD MEDAL製蝕刻片零件「艙門／管線／救生圈」（商品編號PE22）。

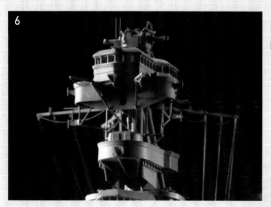

▲完成狀態的艦橋前方模樣。艦橋頂部處射擊指揮所的平面形狀、屬於後掠角的側面帆桁等部位，均是以圖面和實際船艦照片為參考，對所有零件施加改造&修正。當然也動用蝕刻片零件和塑膠材料追加細部結構。在艦橋的迷彩圖面方面，前側約三分之二為507C，剩餘的後側約三分之二為507B，至於射擊指揮所的頂面則是同為507B。

艦橋裝備品的製作

這些是各式自製的艦橋裝備品。雖然套件中的這些零件都做得較粗略,只好選擇用塑膠材料自製,
不過因為相關的資料很少,所以是拿KGV級等船艦配備的後期型圖片等資料作為參考。

9英尺測距儀(推測)

ADO(Air Diffence Officer)上空警戒軍官用指揮裝置

ALO(Air Lookout)上空監視裝置

PPD(Pom-pom Director)乓乓砲射擊指揮裝置

HACS(High-Angle Control System)高射指揮裝置

上側構造物‧中央部位的製作

1

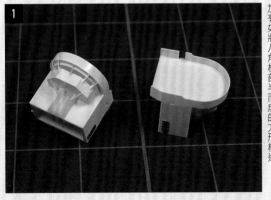

◀這是位於煙囪兩側的八連裝乓乓砲用台座。雖然設置時期不明,不過在台座底下追加有如將八角柱剖半而成的方形構造。

3

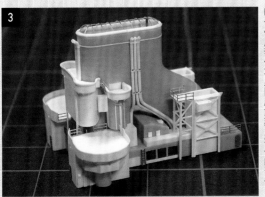

◀煙囪一帶製作完成的模樣。或許是本作品中花了最多功夫製作完成的部位。排煙口處金屬網品是唯一使用套件本身附屬蝕刻片零件的部位。

2

◀在位於煙囪後側的探照燈用台座零件方面,由於原有的弧角實在太小了,因此改用塑膠板重製。

4

◀位於船身中央部位的某構造物(或許是鍋爐室供氣管)是用塑膠材料自製。由於實物照片只有拍攝到這個構造的半截,並未拍攝到整體,因此這是筆者推測的形狀。從套件的細部結構和資料圖面來看,該處和2根煙囪時期的「伊莉莎白女王號」上空拍攝照片為相同形式,於是便以這份資料為參考。

上側構造物・後側的製作

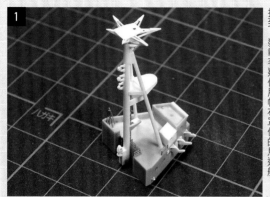

後側艦橋製作中。值得注目之處，在於左舷側後方中間設置用來放置艦載艇的平台。在1940年時拍攝的照片中有許多張都有拍到，裝載著疑似用帆布罩住的馬達船。

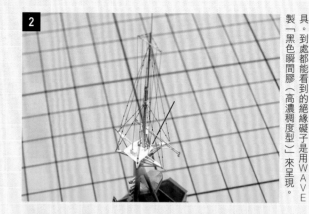

這是後側桅杆。桅頂橫桿以上是用黃銅線做出的。張線選用MODELKASTEN製金屬索具。到處都能看到的絕緣礙子是用WAVE製「黑色瞬間膠（高濃稠度型）」來呈現。

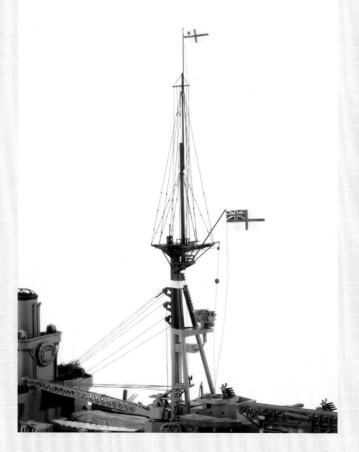

吊起飛機用的起重機，起初打算拿蝕刻片零件來做，但後來發現吊桿的長度不夠，只好連同基座在內都改用塑膠材料自製。只有基座的旋轉用齒輪是以蝕刻片零件來呈現。

起重機的吊桿是先用電腦繪製出草稿，再據此用塑膠板做出的。雖然塑膠板選用evergreen製0.13公釐厚這款產品，但梁的部位還是進一步削得更薄。

拿製作完成的起重機吊桿和蝕刻片製起重機吊桿比較看看。該蝕刻片零件本身為「胡德號」和「尼爾森號」用的，雖然在「巴罕號」套件和資料圖面中都標示為相同尺寸，但如同照片中所示，其實長度有所不足。

▼完成的後側桅杆。位於其基座處後側艦橋的12.7公釐四連裝機槍部位並非梯形空間，而是個別設置長方形的台座。

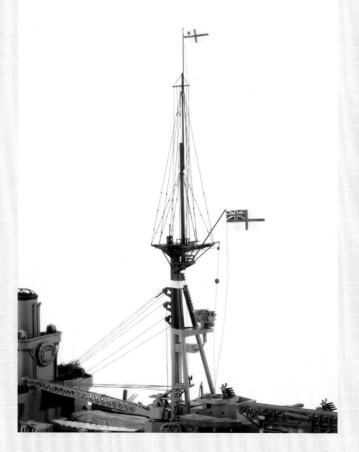

砲擊兵器·主砲的製作

這是38‧1公分連裝砲塔的零件比較圖。上方為套件原有零件，下方為TAMIYA製「英國海軍巡洋戰艦 反擊號」（商品編號31617）的零件。值得注目之處在於砲管基座。雖然這是相對於零件的上側尚有向上隆起，改良為能夠讓仰角達到30度的後期型架台形狀，不過「巴罕號」和「馬來亞號」都並未配備這種後期型架台。

將砲塔的開口部位用瞬間膠和塑膠材料填滿後，把上側的隆起部位削平。

將防水罩零件沿著曲面廳合調整，並且用雙面膠帶浮貼，仔細地比對是否能完全密合在一起。

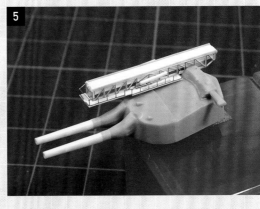

這是X砲塔（3號砲塔）上的彈射器。雖然套件中附有蝕刻片零件，但在形狀上做得太粗略，因此以實物的照片為參考，用電腦繪製出草稿，然後以草稿為基礎用塑膠板自製出來。

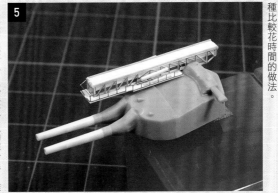

製作完成的彈射器與X砲塔（彈射器為暫時設置的狀態）。由於砲塔頂面不僅是前後，就連左右兩側都是傾斜狀的，因此想要設置呈水平狀態，用砲塔仔細地比對磨合才行。假如這些全都是相同的顏色，其實可以先組裝起來再上色，不過考量到有著個別上色在組裝起來的必要，才會採取這種比較花時間的做法。

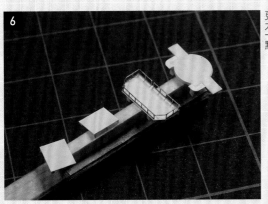

這是用塑膠板做出的12‧7公釐四連裝機槍用台座，以及Y砲塔上的台座。最右側為原本就是火箭砲的Y砲塔的台座部位，因此刻意做得更大一點。

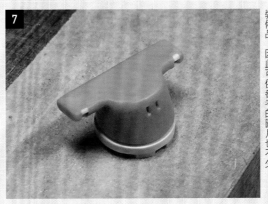

為司令塔上以裝甲覆蓋的主砲用測距儀添加細部修飾。由於英國戰艦的主砲多半採用共通的裝備品，因此可供參考的圖片也不少。

砲擊兵器·副砲的製作

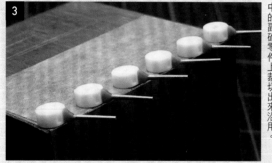

◀這是套件中的副砲零件。可以看到在砲塔部位上有著分模線構成的高低落差,可是一旦修正這裡,反而會損及圓筒形部位的形狀,因此將該處改為用塑膠棒重製。

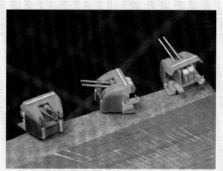

◀製作完成的副砲。防水罩部位是從FUJIMI模型製「舊日本海軍艦艇用武裝零件」(商品編號700-GUP2)中的副砲零件上裁切出來沿用。

◀副砲的砲管是拿WAVE製黃銅管來加工重現。這部分是先將黃銅管固定在電雕刀上,再一邊啟動旋轉,一邊抵在同公司製打磨棒上,削磨出錐面。因為還得將前端抵在事先用鑽頭挖出洞來的塑膠板上,以便確認加工出的錐面是否合宜,所以製作起來相當費時間。若是有適用的現成金屬砲管零件可買,那麼直接買這類產品來使用絕對比較划算。

砲擊兵器·防空火器的製作

10.2公分 50口徑連裝高射砲

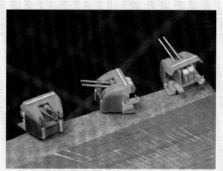

▲參考「胡德號」等相關資料後,用塑膠材料為套件中的零件添加細部修飾。金屬砲管部位和副砲一樣是拿WAVE製黃銅管自行加工。

12.7公釐四連裝機槍

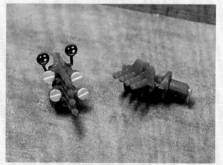

▲這部分是拿Fine Molds製「12.7公釐四連裝機槍&20公釐單裝機槍(WWII英國艦用)」(商品編號WA41)改造。照片右側為零件原有狀態。因為受限於拔模方向的需求,導致未能重現鼓形彈倉,所以用塑膠板自行追加重現。另外,更加工裝設取同公司製「九六式25公釐單裝/連裝機槍(附蝕刻片製機槍盾)」(商品編號WA8,目前已停產)的蝕刻片零件製瞄準環。

八連裝砰砰砲

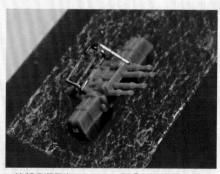

▲這部分選用自Fine Molds製「WWII英國海軍 QF 2磅砰砰砲砲八連裝」(商品編號WA37)。還拿舊日本海軍用通用欄杆加工設置細部結構。

艦載艇的製作

救生圈

1

▶救生圈（正式名稱為救生浮具〔Carley Float〕），是在塑膠棒上以製作錨鏈的相同要領，彎折後製成。為了重現纏繞在救生圈上的纜繩，因此以利用電腦繪製出的圖檔為基準去鑽挖開孔。

2

◀帆桁處所使用的救生圈也是用極細銅線來穿過孔洞，重現救生圈上的纜繩。將它們設置在船底部位後也就完成了。

50英尺艦載艇

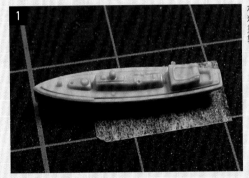

1

◀這是套件原有零件中的50英尺艦載艇（50ft Steam Pinnace）。由於上側構造物的寬度比實物還窄，導致整體給人較細長的印象，因此將上側構造物改用塑膠材料重製。

2

◀用塑膠材料重製的50英尺艦載艇用各式構造物。附帶一提，在最後階段時，很可能並未搭載這種蒸汽輪機式艦載艇。

引擎動力小艇（馬達艇）

◀這是拿庫存零件改造出的引擎動力小艇（馬達艇）。在1940年於船艦中央部位拍攝的音樂隊合照中，可以看到在並排的士兵們後面有艘馬達艇。不過只拍攝到其中一部分，整體的形狀不明。因此這次選擇做成像是罩著帆布，看起來惟妙惟肖。

迷彩色的調配

507C	507B	507A	G5
CMYK	CMYK	CMYK	CMYK
7,4,0,31	14,7,0,46	44,17,0,65	43,28,0,73

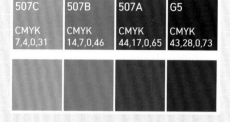

◀這是為了塗裝「巴罕號」而製作的色票。這是以介紹英國海軍船艦塗裝色相關內容網站「Royal Navy Colour Chips」（http://steelnavy.com/rnchips.htm）所刊載的色票圖檔為準，利用影像編輯軟體從中抽取顏色做出的。「CMYK」是指顏料中的三原色（青色、洋紅、黃色）加上黑色。在影像編輯軟體中直接採用CMYK數值的並不多，不過尚有能夠從RGB或HSV轉換為CMYK數值的方便網站「Syncer」（https://syncer.jp/color-converter）。各顏色底下所示的顏色，乃是將HSV值中的S（彩度）值訂為0後，所轉換出的灰色比例。

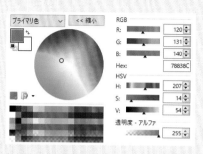

◀這是在「paint.net」這款軟體中用來管理顏色的視窗。「RGB」乃是象徵光的三原色（Red：紅、Green：綠、Blue：藍「各數值：0～255」）相關數值。「HSV」是指H（色相）、S（彩度）、V（明度）這幾種數值。H的數值為0～255，S和V則是0～100。圖片中是抽取507B中間灰所得的結果。雖然視影像編輯軟體而定，顯示的方式可能會略有不同，但基本上是大同小異。

使用產品

這次調色時選用GSI Creos製Mr.COLOR「色之源」（商品編號CR1～3）。舉例來説，若是想直接使用塗料的話，那麼為各顏色加入同量的溶劑，即可減少濃稠度，這樣或許會比較便於使用。

1

這個例子中為了便於理解，因此是以塗料的狀態調色。

過反覆塗裝去掌握該如何拿捏了。在這反覆塗裝並乾燥後，明度其實會下降多少，這點就必須透至於究竟會下降多少，這點就必須透的話，那麼下降的幅度會增加許多，一旦拿來塗裝並乾燥後，明度其好，渐漸加入黑色的方式來調色。另外，即使在塗料（液體）狀態下看起來剛剛顏色。訣竅在於以白色為基礎，用逐就差不多了，這樣即可調出相當暗的時，只要將白色與黑色用1：1混色K（黑色）為「46」（數值為0～100調配。以CMYK的數值來説，當色比例圖像，再據此用白色和灰色去首先是將打算調出的顏色轉換為灰◀在此以507B中間灰為例説明。

2

裡的模樣。籤將2滴青色、1滴洋紅加入鋁箔杯2：1的比例去調配。照片中是用牙CMYK數值為C14、M7，因此用507B的那麼調色就不至於失敗。507B的相）。只要這個色相部分沒有調偏，◀接著是調整HSV值中的H（色

3

選用尺寸最小調色匙也綽綽有餘。改用調色匙來操作也行。即使如此，先用極少量來嘗試調色，等熟悉之後來説，其實用不到多少「色之源」。高，因此以調配供1盒套件用的塗料知，船艦用迷彩色的彩度基本上並不圖中HSV值的S（彩度）較低可由第2張◀將青色與洋紅加以混合。

4

差異僅有3，可說是調得很精準呢。HSV值中H（色相）和色票之間的片是用前述影像編輯軟體抽取，因此用到的分量就好。由於這個顏色的圖時，只要用黑白兩色調出相近的顏色與507B色票相近的顏色。在調色用到的分量就好。不過還是能確認到環境影響，不過還是能確認到照相機和攝影照片中的顏色會受到照相機和攝影逐步加入混合後的「色之源」。雖然礎，一邊比對507B的圖片，一邊◀以先前用黑白兩色調出的灰色為基

塑膠材料製作基本技法

[1] 裁切出所需寬度的塑膠板

使用產品

▶在這個例子中選用evergreen製0.13公釐厚塑膠板。用來裁切的工具為OLFA製「日式皮革刀」（商品編號56B）。由於其刀刃寬度為42公釐，因此準備寬度小於它的塑膠板。

◀用游標尺的深度桿（用來測量深度或高低落差的那一側）抵住切割墊邊緣，再將塑膠板抵著該處（照片中的深度桿設定為1.5公釐）。用筆刀抵住深度桿，在塑膠板上淺淺地削出一道記號。然後用相同要領在另一側也削出記號。

▶等上下兩側都削出記號後，就用OLFA製「日式皮革刀」對準記號去裁切塑膠板。

◀這樣一來，即可裁切出所需寬度的塑膠板。

[2] 將塑膠棒製作成所需的長度

▶將塑膠棒固定在電雕刀上旋轉，並且用GSI Creos製「Mr.電動打磨機PRO」（商品編號GT07）將裁切面打磨成水平狀。電雕刀不能選用夾頭內側為了便於裝設不同直徑研磨刀頭而設有缺口的款式。照片中選用的是東洋ASSOCIATES製「Mr.Meister 小型筆型工具PT-αII」（商品編號61103）。

◀將夾頭鬆開，讓塑膠棒能挪動，接著用游標尺的深度桿抵住夾頭，將塑膠棒固定為打算裁切成的長度。由於接下來邊得修整裁切面，因此得將塑膠棒的長度調整成比所需長度稍微長一些。

◀將塑膠棒一邊轉動，一邊讓蝕刻片鋸抵住基部並前後移動，可能就會被夾頭蝕刻片鋸筆直地抵住，此時如果不將的開口絆到而彈開。另外，由於塑膠棒的裁切碎屑會四處飛散，因此一定要先保護好眼睛再作業。

◀將塑膠棒的方向顛倒過來加以固定，再用Mr.電動打磨機PRO將裁切面打磨平整，這麼一來就大功告成了。

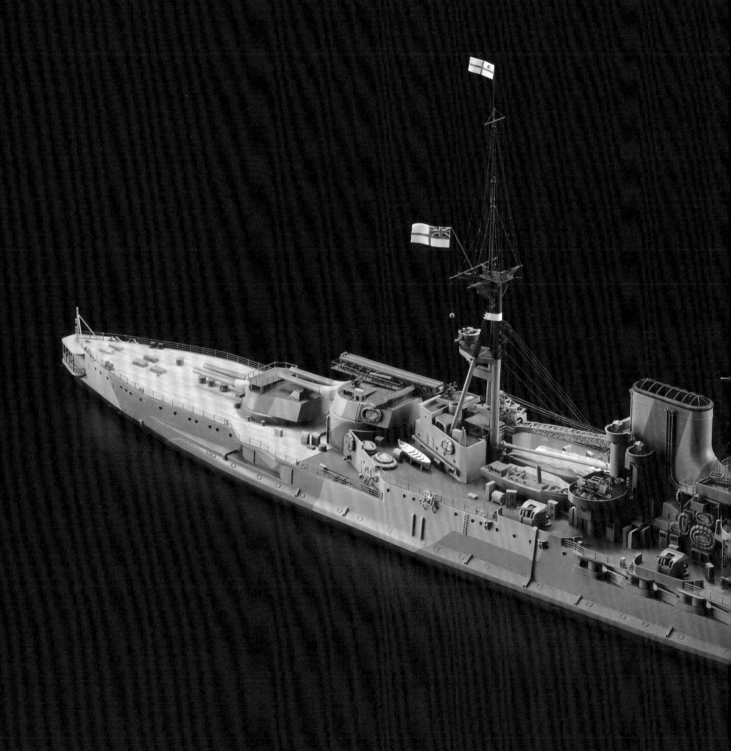

▲這是從右舷方向看到的「巴罕號」。為了重現在1941年11月25日沉沒於地中海時的樣貌,充分參考各方資料與照片對細部考證。將套件中做成全面木甲板這點修改為僅限於艦首和艦尾,正是其成果之一。

▼這是從左舷方向看到的「巴罕號」。雖然以竣工時的簡潔艦影來看，充滿第一次世界大戰型無畏艦的氣息，不過隨著在大戰期間二度施加改良，最後是以具備重疊層狀艦橋、集合煙囪，以及增設舷膨出部等架構的面貌參與第二次世界大戰。

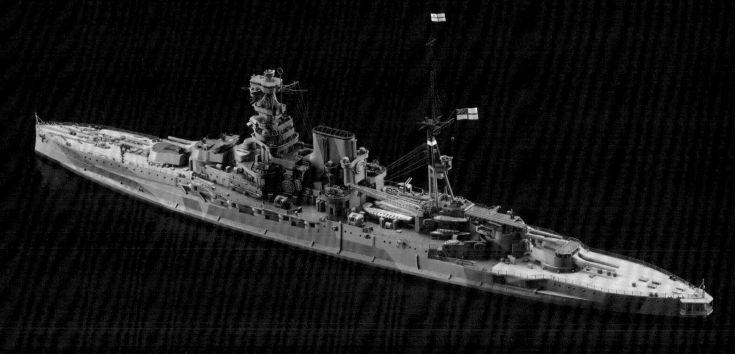

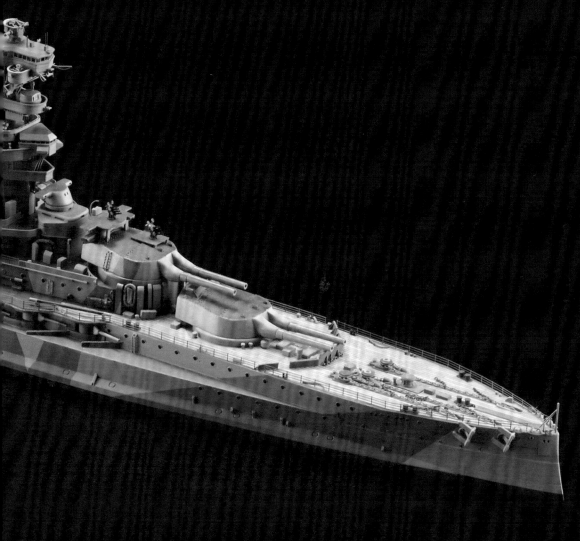

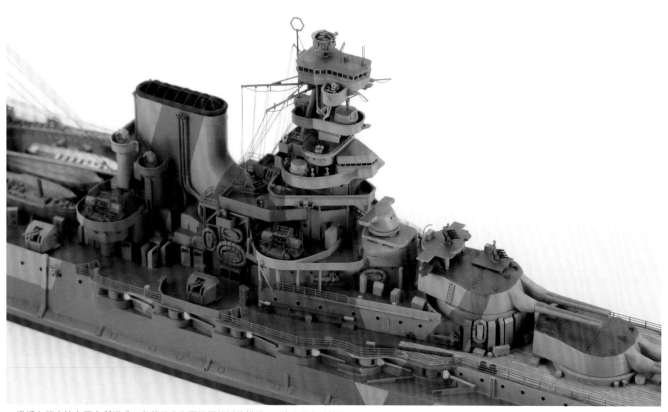

▲艦橋有著由諸多平台所構成，與舊日本海軍戰艦相近的構造。2號砲塔上的機槍座由於原本是火箭砲台座，因此呈現往左右兩側凸出的模樣。

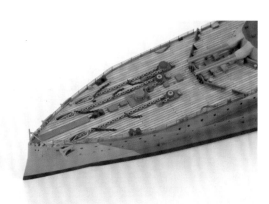

▲艦首頂面的模樣。甲板上幾乎所有細部結構都是先全部削掉，再用塑膠板等材料重製的。錨鏈如同P19所述，完全是用加熱拉絲法做出的塑膠絲自製。

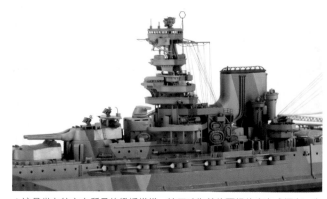

▲這是從左舷方向所見的艦橋模樣。竣工時為前後兩根的直立式煙囪，在改裝之際更動成連為一體的形式。舷側處15公分副砲為砲塔式，單側設有6門，共計備有12門。

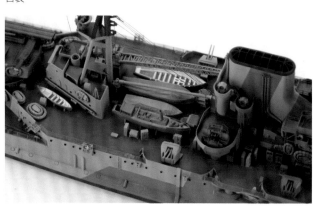

▲從煙囪至後側艦橋及桅桿一帶。在這之間搭載艦載艇。用塑膠材料自製的起重機、林立於甲板上的吸排氣口等細部也相當得值得注目。

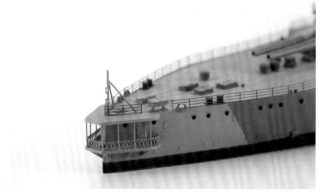

▲艦尾一帶。在直到1920年代左右的大型船艦上都設有船尾望臺這個構造，此處是用蝕刻片零件和塑膠材料等物品仔細重現。旗竿處也用透明塑膠材料追加舷燈。

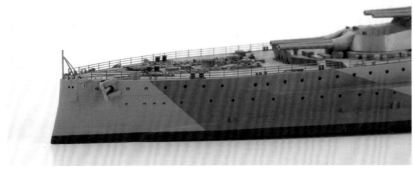

▲套件原有艦首處舷窗都先用加熱拉絲法做出的塑膠絲填平,再按照實際船艦的模樣重雕成上下兩排。不僅如此,船錨一帶的舷窗還追加2根縱向鐵窗,這點值得注目。

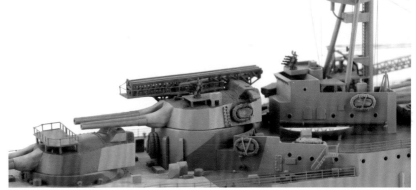

▲X砲塔(3號砲塔)上搭載彈射器。由於套件附屬的蝕刻片零件在形狀上太過簡略,因此以照片為參考用電腦繪製出草稿,再根據這份草稿用塑膠板重製。

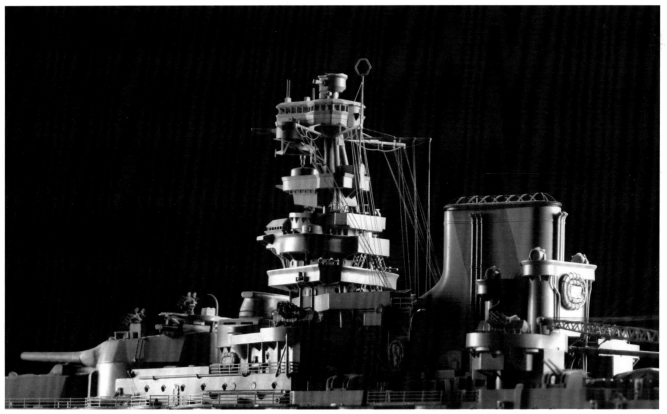

▲從左舷後方所見的艦橋一帶模樣。內藏3根支柱的艦橋各平台工整地建構成一體,由此可窺見作工之精巧。

［作品藝廊・其之1］
舊日本帝國海軍 巡洋戰艦 金剛號
1914年

IMPERIAL JAPANESE NAVY BATTLECRUISER KONGO 1914

1913年，為了學習最新的造船技術，

舊日本海軍向英國的Vickers公司訂製巡洋戰艦「金剛號」，

雖然這艘船艦在設計上是以英國海軍的獅級巡洋戰艦為準，

但主砲口徑為36公分（14英寸），比當時最新戰艦搭載的34公分要大上一號，

既擁有屬於巡洋戰艦水準的27節高速度，更具備戰艦級的攻擊力，

足以稱為「高速戰艦」。英國海軍後來也根據「金剛號」的實績，

比照修改獅級4號艦「虎號」的砲塔設置。

第一次世界大戰期間，英國海軍甚至向舊日本海軍提出

租借金剛型巡洋戰艦，可見此船艦有多麼優秀。

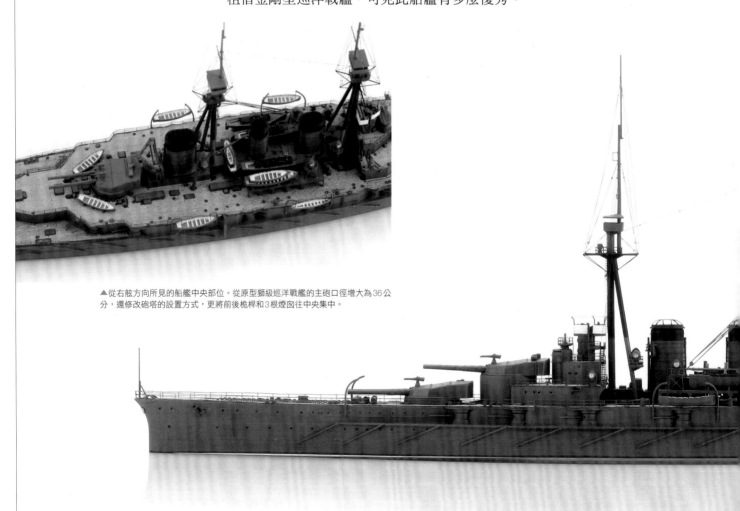

▲從右舷方向所見的船艦中央部位。從原型獅級巡洋戰艦的主砲口徑增大為36公分，還修改砲塔的設置方式，更將前後桅桿和3根煙囪往中央集中。

關於套件

這款套件為2017年新創廠商「KAJIKA」所推出的首款產品。雖然幾乎所有模型廠商都曾就金剛號推出過太平洋戰爭時期的戰艦面貌套件，不過KAJIKA則是選擇重現1914年竣工時的巡洋戰艦面貌，這還頗有新鮮感的呢。

套件中的零件動用滑動鋼模來製作，設有連細部都毫不馬虎的紋路，而且顯得既精緻又具銳利感。由於塑膠的材質相當軟，還有著許多細膩的零件，因此對於習慣做日本製模型的玩家來說，可能得花些功夫才能掌握製作組裝上的訣竅，不過套件本身的完成度很高，幾乎沒有必要對各個面修正。這次在製作上不僅使用同廠商推出的各種正廠細部修飾零件，有一部分也搭配通用的蝕刻片零件。

船身的製作

這款套件除了圓窗的窗簷之外，就連船身外板的高低落差也寫實地重現。雖然按照套件原樣製作完成就已經具有十足的精密感，不過還是將攀爬梯換成獅瑞製「WWII 艦艇用 梯子套組」（商品編號 R 7001），排列在窄道底下的支

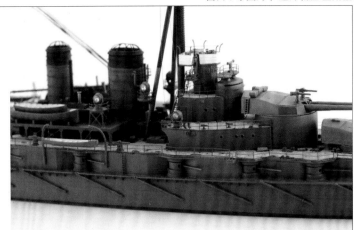

▲從右舷方向所見的艦橋一帶。這裡有著露天式的簡潔艦橋、設置為數眾多的探照燈，以及舷側的防雷網用桁架等構造，艦容與太平洋戰爭時期有著很大的差異。

柱是用塑膠板來重現。艦尾處船尾望臺則是拿通用蝕刻片來呈現。船錨取自 Nano-Dread 系列的「船錨、菊花紋章套組」（商品編號 WA 12），副砲的砲管也換成「舊日本海軍超弩級巡洋戰艦 金剛 1914年 15公分砲金屬砲管」（商品編號 KJKKM 71003）。

甲板使用正廠的木甲板貼片「舊日本海軍超弩級巡洋戰艦 金剛 1914年甲板貼片」（商品編號 KJKKM 71004）。雖然

舊日本海軍超弩級巡洋戰艦 金剛 1914年

IMPERIAL JAPANESE NAVY BATTLECRUISER KONGO 1914

【產品資訊】
◆ 舊日本海軍超弩級巡洋戰艦 金剛 1914年
◆ 發售商／PIT-ROAD
◆ 販售商／BEAVER CORPORATION
◆ 2600 日圓＋稅，發售中
◆ 1/700，約21.0cm
◆ 塑膠套件

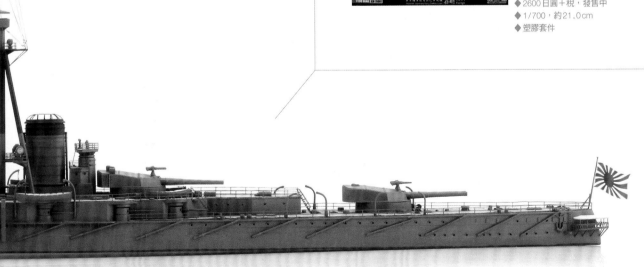

打算從艦首這邊開始黏貼起，但配合細部結構黏貼時會造成些許歪斜扭曲，導致隨著時間過去，在中央附近的貼片會有點翹起。改從細部結構較密集的中央部位開始貼起，比較能夠避免發生貼片翹起的狀況。另外，黏貼完成後，貼片會擋住上側構造物零件的黏合面，必須將該零件黏貼在貼片上才行。但這也導致該處在完成後有可能整個翹起，因此得自行加工成能夠在甲板零件內側設置螺帽，以便用螺絲來固定該零件的形式。附帶一提，木甲板部位只要使用「舊日本海軍超弩級巡洋戰艦 金剛 1914年 遮蓋貼片」（商品編號 KJKKM 71005），即可輕鬆地施加分色塗裝。

雖然打算裝設欄杆的蝕刻片零件，但木甲板貼片最外緣已延伸到副砲一帶的甲板部位，因此無法將欄杆黏貼在甲板零件上。為了避免連同木甲板貼片整個翹起，位於各副砲前後的些許凸起部位均用0.3公釐鑽頭開孔，然後用直徑0.1公釐的銅線打樁，將甲板貼片和欄杆固定。

上側構造物的製作

撐桿是先將原有細部結構削掉，以便換成鎌倉模型工房製

「艦船模型用 精密撐桿」（商品編號 KMN-0003）。樓梯和梯子則是選用 Fine Molds 製「WWII舊日本海軍 艦艇用梯子」（商品編號 FS710079）。

雖然桅桿零件是運用滑動鋼模做出的精湛成品，但在強度方面令人有所顧慮，因此最上側的細部和帆桁改用黃銅線重製。張線部位選擇我個人習慣使用的 MODELKASTEN 製金屬索具。主砲的砲管則是換成正廠製金屬砲管「舊日本海軍超弩級巡洋戰艦 金剛 1914年 36公分砲金屬砲管」（商品編號 KJKKM 71002）。

大功告成

雖然套件內容有點偏高階玩家取向，不過在鋼模技術上確實有著令人瞠目結舌之處，會令人心生「塑膠模型終於也走到這個境界呢」的感想呢。

最值得一提的，還是在於產品題材的選擇堪稱一絕，對於好奇艦容在大戰時期強化過防空兵裝後是何模樣的玩家來說，這個既簡潔又修長的面貌，肯定充滿新鮮感十足的迷人魅力才是。

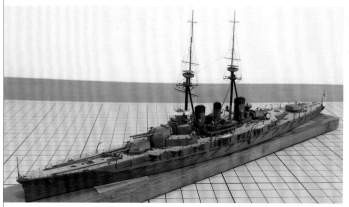

◀這是完成前夕的「金剛號」。低矮船身與上側構造物及高聳桅桿之間的對比顯得極具美感。附帶一提，KAJIKA公司尚有推出同型艦竣工時的「比叡號」、「榛名號」、「霧島號」這幾款套件。

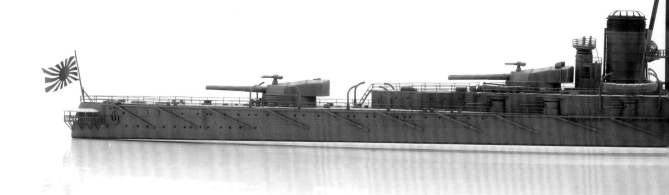

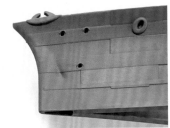

◀在船身方面，設有窗簷的舷窗、外板接合線處的高低落差等細部均精緻地製作出來了，不過範例中使用的套件在艦首部位零件這裡有著收縮凹陷，因此得自行修正。

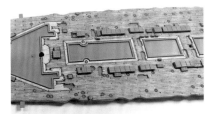

◀為甲板零件黏貼木甲板貼片後的模樣。貼片本身較硬，難以吸收產生歪斜扭曲的地方，因此為了避免日後產生翹起的問題，最好是從細部結構較集中的中央部位開始黏貼起。

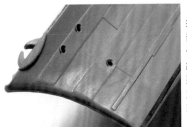

◀修正作業很花時間，必須集中精神處理才行。這部分要先用一般黏稠度和低黏稠度的瞬間膠填補收縮凹陷，再將該處打磨平整。舷窗處窗簷則是拿用加熱拉絲法做出的塑膠絲來重製。

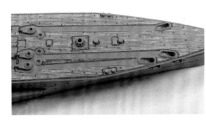

◀將艦首甲板原有的細部結構削掉，再黏貼木甲板貼片。不過維持現狀的話會如同照片中所示，錨鏈導板處會呈現凹陷狀態，因此必須用0.15公釐厚塑膠板墊高才行。

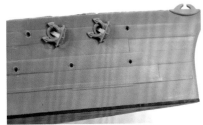

◀艦首右舷側也要比照辦理。右舷處的兩具船錨均換成Fine Molds製零件，卸扣部位則是改用塑膠板重製。

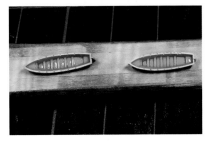

◀先將逃生艇塗裝成皮革色，再拿電腦繪製的木製部位用遮蓋紙模板遮蓋，然後塗裝成白色。內側則是塗上遮蓋液，以便塗裝成軍艦色。

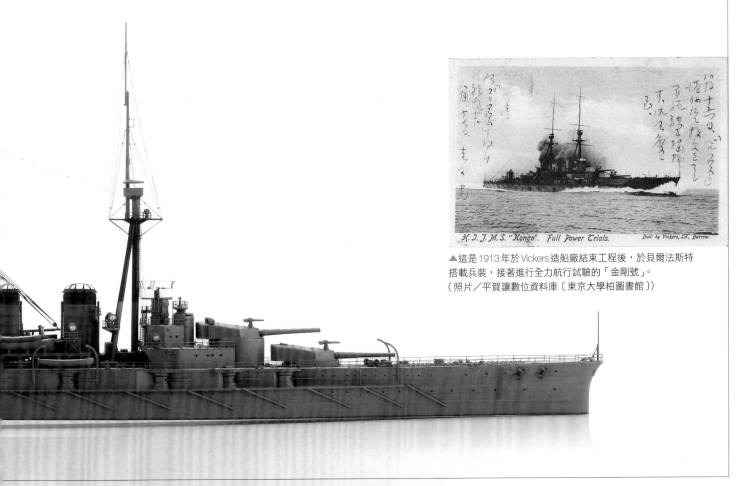

H.I.J.M.S. "Kongo". Full Power Trials. Built by Vickers, Ld, Barrow.

▲這是1913年於Vickers造船廠結束工程後，於貝爾法斯特搭載兵裝，接著進行全力航行試驗的「金剛號」。
（照片／平賀讓數位資料庫〔東京大學柏圖書館〕）

［作品藝廊・其之2］

舊日本帝國海軍 敷設艦 津輕號

IMPERIAL JAPANESE NAVY MINELAYER TSUGARU

「津輕號」乃是與戰艦「大和號」與航空母艦「翔鶴號」等船艦

一同於1937年的〇三計畫下動工建造，以布雷防衛港灣為主要目的，屬於4000噸級的大型敷設艦。

不僅作為敷設艦的能力比前一級船艦「沖島號」更強，

還能運送飛機用燃料和彈藥，具備替前線飛機基地補給的補給艦機能。

「津輕號」於1941年10月22日竣工，在太平洋戰爭中主要執行前往南方的運輸任務。

1944年6月29日，於摩羅泰水道遭到美軍潛水艇「鏢鱸號」的魚雷攻擊而沉沒。

舊日本帝國海軍敷設艦 津輕號（前期型1941）

IMPERIAL JAPANESE NAVY MINELAYER TSUGARU

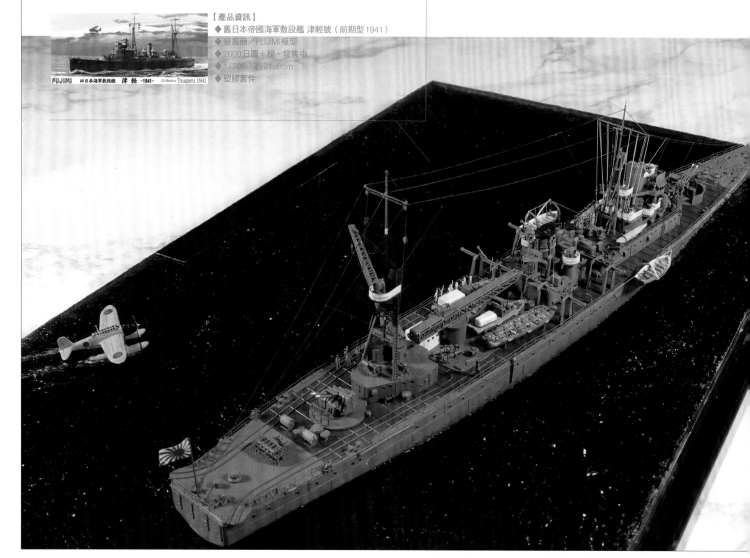

【產品資訊】
◆舊日本帝國海軍敷設艦 津輕號（前期型1941）
◆發售商／FUJIMI模型
◆2600日圓＋稅，發售中
◆1/700，約21.0cm
◆塑膠套件

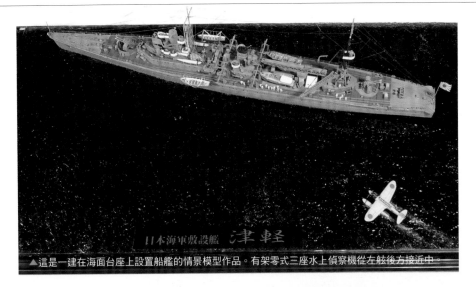

日本海軍敷設艦 津輕

▲這是一建在海面台座上設置船艦的情景模型作品。有架零式三座水上偵察機從左舷後方接近中。

▼為了表現出這是用鉚釘接合方式打造的船身，因此採取橫排方式黏貼設有鉚釘的外板。

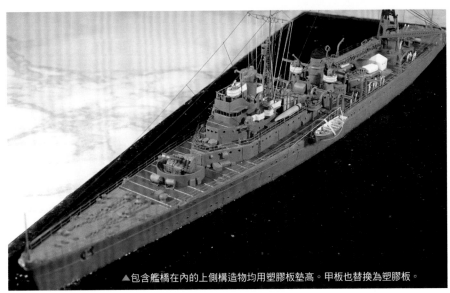

▲包含艦橋在內的上側構造物均用塑膠板墊高。甲板也替換為塑膠板。

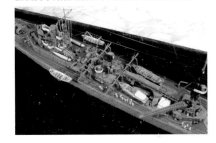

▼仔細地製作設有煙囪、布雷用吊桿、彈射器、艦載艇等物品的船艦中央部位這個賣點所在。

關於作品

　　這是筆者在2015年參加PIT-ROAD模型大賽時的作品。整體參考官方圖面，並且以FUJIMI模型推出的「舊日本海軍敷設艦 津輕號（前期型1941）」為基礎製作而成。

　　這款套件在輪廓上被詮釋得比實物低矮些。舉例來說，艦橋部位各層的高度約為2.8公釐，換算為實際尺寸的話就是196公分，但這個高度理應包含地板和天花板的橫梁在內才對，這樣一想就曉得，很明顯地有高度不足的問題。與圖面比較之後發現，船身寬度尚不足1.5公釐，至於艦橋的高度則是少了1.8公釐。

　　首先是船身方面，製作時並未使用原有的甲板零件，而是替換為塑膠板，製作成正確的尺寸。筆者過去也曾製作過同廠商的「舊日本海軍敷設艦 沖島號」（商品編號特26）這款

套件，當時就覺得用來放置艦載艇的空間實在狹窄了些。雖然「沖島號」的圖面如今已不可考，不過問題恐怕是出在套件的船身寬度不足這點上。這次不僅將甲板替換為塑膠板，甲板上的細部結構也全部改用塑膠材料重製了。

　　船身外板並非用噴塗底漆補土的方式來呈現，而是藉由黏貼TAMIYA製0.05公釐厚塑膠紙的方式來呈現。雖然前一級船艦「沖島號」是以焊接為主體來建造船身，不過「津輕號」是以鉚釘接合方式為主體。因此在從左舷處拍攝到的照片中，可以看到船身中段有著橫排銜接的細長外板。在這件作品中是先將塑膠紙裁切成長條狀，再從背面用蝕刻片鋸的鋸齒按壓以重現鉚釘，然後將它們橫排黏貼，重現彼此相連接的外板。附帶一提，雖然作品中並未修正這點，不過以實際船艦來說，嵌錨穴應該是設在與甲板面差不多同高度的位置才對。

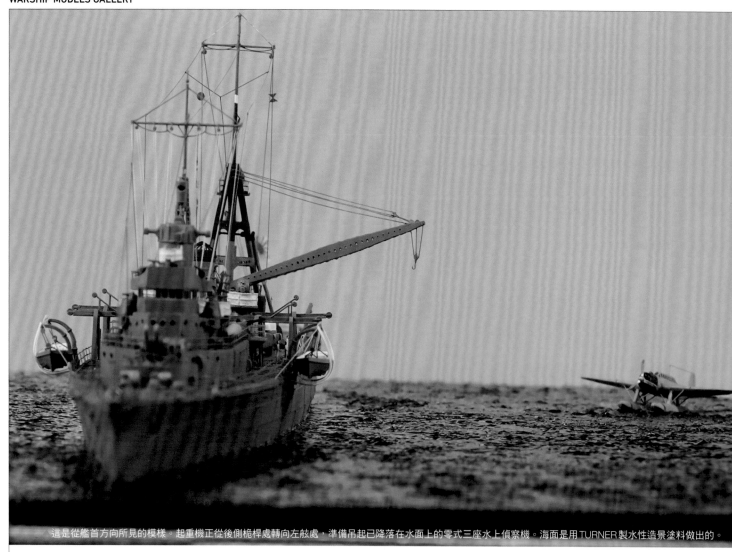

這是從艦首方向所見的模樣。起重機正從後側桅桿處轉向左舷處,準備吊起已降落在水面上的零式三座水上偵察機。海面是用TURNER製水性造景塗料做出的。

▶搭載12.7公分高射砲的艦首部位。由於甲板已替換為塑膠板,表面的構造物也全都重新自製。

▶艦橋一帶的模樣。除了根據圖面追加精緻的細部結構之外,還參考岡本好司先生的1/175比例模型追加相關物品。

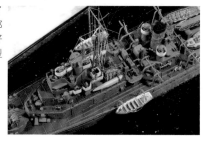

雖然舷外電路管線是根據官方圖面的右側圖面(沒有左側圖面)製作,但後來和從左舷方向拍攝的照片比較過才發現,其實左兩側有一部分的管線不一樣。舷外電路必然有著

能牽進船內的部位,要是沒有完整銜接起來,電流當然也就不通了,但恐怕有不少玩家在設置時都忽略這點吧。畢竟會仔細比對圖面或照片之類資料確認其位置的人,可能真的很少見吧。附帶一提,「津輕號」用來牽入船內的部位在右舷這邊。該部位也有繪製在圖面上。

如同先前所述,上側構造物的高度不足,製作時也就採取為各層零件黏貼塑膠板的方式來墊高。不過圖面本身的資訊簡潔了些,因此還參考岡本好司先生製作的1/175比例模型相關照片來追加細部結構。

作品中有許多部位是拿塑膠材料自製的,不過兵裝類、探照燈、逃生艇等部分選用Fine Molds製Nano-Dread系列的零件。雖然起重機是用塑膠板自製的,不過彈射器使用蝕刻片零件。

至於設置在海面上的零式三座水上偵察機,是取自水線模型系列零件。座艙罩部位是先自製模具,再用瞬間膠灌模做出來的。至於海面本身則是用TURNER製水性造景塗料水景系列來加以重現。

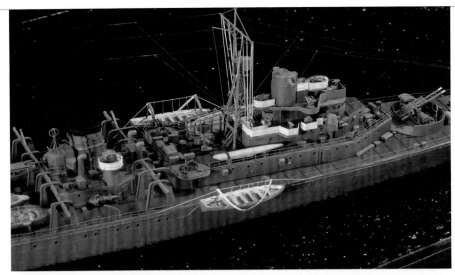

◀這是從右舷方向所看到的艦橋。用欄杆撐開的帆布、水上偵察機的備用浮筒等物品都添加出色點綴。

▼後側彈射器是用蝕刻片零件做出的。在這一帶可以看到以帆布為頂篷的作業室和乘組員。

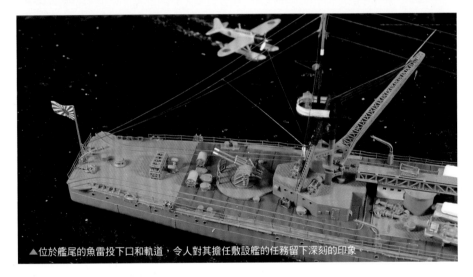

▲位於艦尾的魚雷投下口和軌道，令人對其擔任敷設艦的任務留下深刻的印象。

▼艦尾有著和現用船艦相仿的截面狀設計。將該處的4扇艙門開啟後即可投下魚雷。

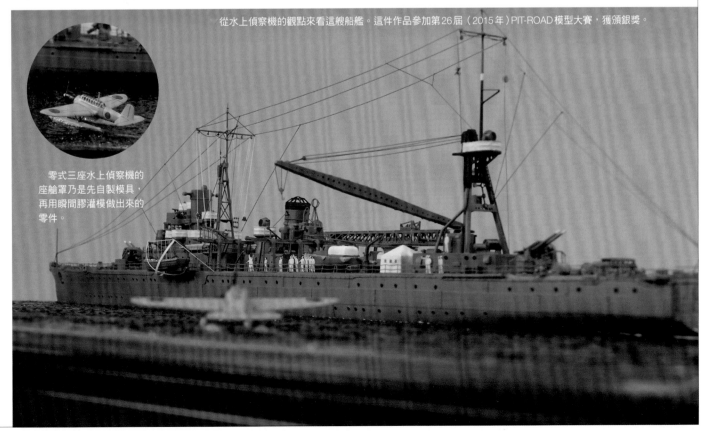

從水上偵察機的觀點來看這艘船艦。這件作品參加第26屆（2015年）PIT-ROAD 模型大賽，獲頒銀獎。

零式三座水上偵察機的座艙罩乃是先自製模具，再用瞬間膠灌模做出來的零件。

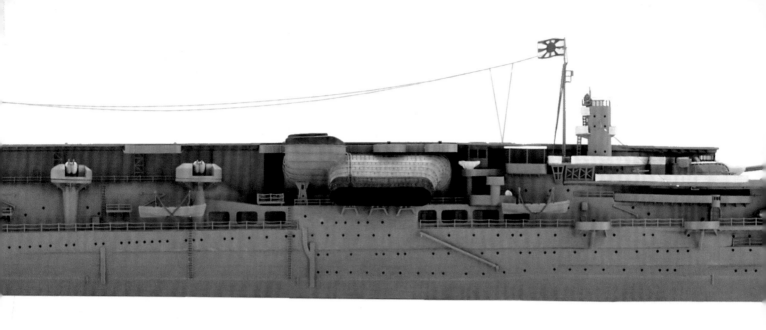

IMPERIAL JAPANESE NAVY AIRCRAFT CARRIER AKAGI

AFTER FLIGHT DECK BRIDGE REFIT, 1934

從巡洋戰艦改建為三層飛行甲板的航空母艦

舊日本帝國海軍
航空母艦 赤城號

設置飛行甲板艦橋，1934年

以偷襲珍珠港揭開序幕的太平洋戰爭初期，航空母艦「赤城號」可說是維繫著快速進軍步調的功臣。在她於中途島海戰敗北之前，始終在大小戰役中擔任航艦機動部隊的中心，在太平洋戰爭期間可說是舊日本海軍的象徵。雖然歷來有諸多廠商推出赤城號的套件，不過其中HASEGAWA這款重現1928年竣工面貌的1/700套件，將尚未底定航空母艦應具備何種形態的這個時期所構思的三層式飛行甲板型面貌，絕妙地立體重現。這件作品中，巧妙地動用為面積寬廣的木甲板部位施加塗裝、重現飛行甲板底下的桁架構造，以及航艦題材特有的模型技法，成功重現昭和初期海上戰力要角之一的英姿。

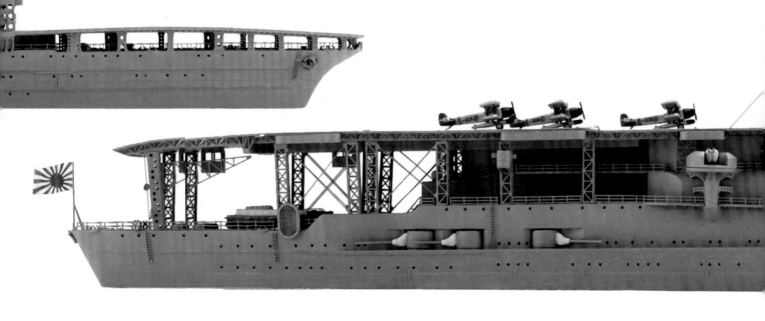

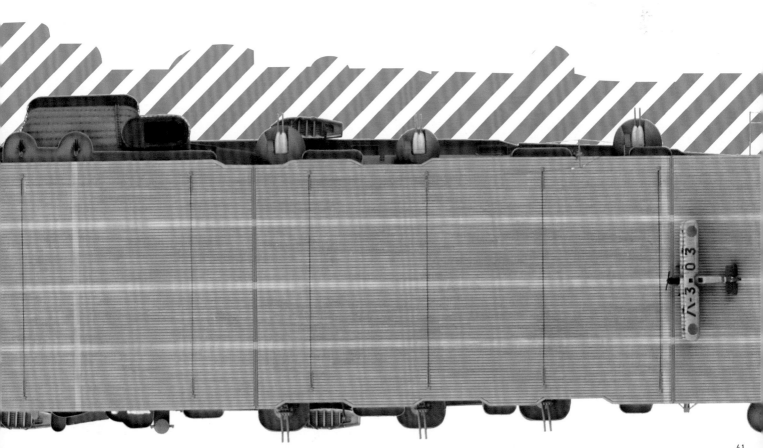

舊日本帝國海軍 航空母艦 赤城號
實艦解說

IMPERIAL JAPANESE NAVY AIRCRAFT CARRIER AKAGI REAL HISTORY

文／竹內規矩夫
照片／US Navy、平賀讓數位資料庫（東京大學柏圖書館）

世界最強的航艦

在1941年12月8日時爆發偷襲珍珠港事件，為太平洋戰爭揭開序幕，其中的一大推手正是舊日本海軍航空母艦「赤城號」。雖然她在1942年的中途島海戰中不幸地遭到擊沉，但在這之前的約半年期間，卻也毫無保留地發揮實力。然而和準同型艦「加賀號」一同被稱為世界最大最強航艦的這條航路，一路走來絕非一帆風順。

由巡洋戰艦改裝

雖然「赤城號」是舊日本海軍繼「鳳翔號」後的第二艘航空母艦，但她並非一開始就是建造為航艦之用，起初在「八八艦隊計畫」中，原是以作為5～8號艦的4艘天城型巡洋戰艦之一這個形式動工建造。2號艦「赤城號」是在1920年12月6日於吳海軍工廠動工，預定於1923年12月下旬完工，不過隨著簽訂華盛頓限制海軍軍備條約（1922年），八八計畫宣告中止，「赤城號」也在尚未下水的情況下，於1922年2月7日停工。不過因為該條約其實許可建造新的航空母艦，所以決定將「天城號」和「赤城號」都改裝為航艦，並且自1923年1月12日起動工。附帶一提，「天城號」在橫須賀海軍工廠改裝時，受到發生於1923年的關東大震災影響，受到無法修復的損害，只好另行將戰艦「加賀號」改裝為航艦。

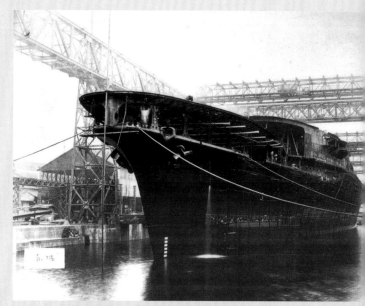

▲這是正在改裝為航空母艦的「赤城號」。由照片中可知，雖然下側設置飛行甲板，卻也預留設置高射砲用的缺口。另外，尚有著中層甲板前端亦為圓弧形等差異。

即使統稱為改裝成航艦，但並非只要純粹地加裝飛行甲板就好那麼簡單。為了讓重量與巡洋戰艦相異的航艦船身能浮在水面上，包含必須將舷側裝甲的裝設位置往下移、將裝甲板改薄，船身也得將往後傾的螺旋槳位置設置得更深之類改裝在內，有許多地方得修改，導致工程難以順暢進行。雖然就飛行甲板一帶提出各種設計方案，但不打算比照採用兩層式飛行甲板的英國航艦「暴怒號」，而是改為建造成備有三層飛行甲板的形態。上層為起降甲板、中層為砲塔甲板、下層為起飛甲板，讓飛機能夠同時起降。為了避免排煙干擾到起降，於是前半側採取設置在右舷中央部位並朝下的形式。雖然後半側仍是採朝上的設計，但在飛機起降時不能使用。為了不將構造物設置在飛行甲板上，就連艦橋也改為設置在砲塔甲板處。在前後兩側共計設有2座升降機，搭載機的數量為60架。

與三層式飛行甲板同為首要特徵之處，就在於砲塔甲板的2座20公分連裝砲塔。由於當時也設想到要連同重巡洋艦級船艦進行水上打擊戰，因此在避免違反條約的情況下勉強設置20公分砲共計10座。該20公分砲與古鷹型重巡洋艦為共通規格，前側的4門為2座連裝砲塔，後側為單舷能分別設置3門砲塔，而且到戰時還能增設6門。

▼這是航空母艦「天城號」的初期設計案。具備有著艦橋和大型煙囪的全通式飛行甲板、在中央部位設有2座並排的升降機，而且除了10門主砲之外，尚配備14門副砲等構造，在設計上有著相當大的差異。

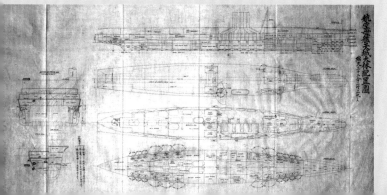

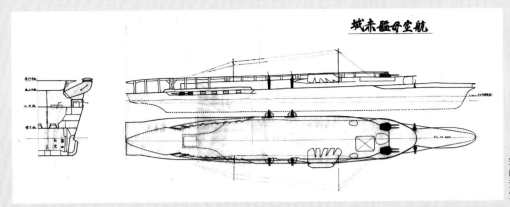

◀這是作為演講用壁掛圖面而保留下來的航空母艦「赤城號」三視圖。除了艦首所配備的12公分連裝高射砲，還有為了避開它而預留缺口下側飛行甲板等以外，這份圖面和實際船艦竣工時的模樣已十分相近。

雖然改裝為航艦的工程稍有延遲，到了1928年3月25日才竣工，不過接下來還得進行航空相關的艤裝，因此等到完成艦上起降測試，並且正式部署到艦隊時，已經是又過了半年的事情。後來也持續地將艦上降落制動裝置從縱索式更換為橫索式等各種改良，在起降甲板右舷前方增裝小型的臨時艦橋也是其中之一，這是根據在1933年時為「加賀號」設置的構造經驗而施加的小幅度改造，得以更易於操艦和指揮飛機起降。

在大戰期間的這個時期，論到排水量達30000噸級的大型航艦，那麼也就只有同為舊日本海軍的「加賀號」、美國海軍的「列克星頓號」和「薩拉托加號」而已，因此在國內外都倍受矚目。就連德國海軍也為了當作建造航艦「齊柏林伯爵號」的參考，於是在1935年派遣視察團前來日本，不僅造訪「赤城號」參觀飛行甲板設備和艦上起降作業，還獲得提供相關圖面。

太平洋戰爭與「赤城號」

雖然三層式甲板是在經過深思熟慮後才採用的，但隨著艦載機的尺寸逐漸加大，飛行甲板也有擴充的必要性，於是繼先前施加大幅度改裝的「加賀號」之後，「赤城號」也在1935年10月24日於佐世保海軍工廠著手改良。在1938年8月31日宣告完工，飛行甲板由之前的190.2公尺（起降甲板）大幅延長至249.2公尺，亦增設3座升降機。機庫的尺寸也加大了，艦載機總數則是達到91架，可說是名副其實的世界最大且最強航艦之一。

不僅如此，在爆發太平洋戰爭前夕的1941年4月時，以往分屬於2支艦隊的3個航空戰隊合併，重新整編為第1航空艦隊。隨著「赤城號」、「加賀號」、「蒼龍號」、「飛龍號」這4艘航艦作為「機動部隊」統一指揮，力求實現具備強大力量的海上航空戰力，在該年12月8日的偷襲珍珠港行動中也成功地締造莫大戰果。然而在1942年6月5日的中途島海戰裡，「赤城號」遭到由美國海軍航艦「企業號」起飛的SBD無畏式俯衝轟炸機突襲，因此受到重創導致起火燃燒，到了隔天，也就是6日時，不得不下令用自軍驅逐艦的魚雷予以擊沉。在這場4艘航艦均沉沒的海戰中，凸顯出集中運用航空母艦的弱點所在。

▼這是在1935～38年時，已改裝為全通一層式飛行甲板的「赤城號」。和同時期尚在建造中的「飛龍號」一樣，艦橋是設置在中央部位左舷處。1941年時就是以這個狀態參與太平洋戰爭的。

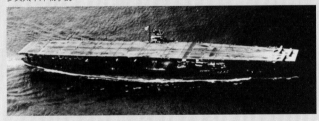

▼這是在1925年左右改裝為兩層式飛行甲板的英國海軍「暴怒號」。另外，由巡洋艦改裝而成的「勇敢號」、「光榮號」也同樣備有兩層式飛行甲板。

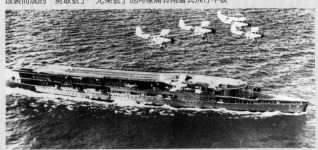

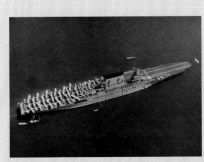

◀這是和「赤城號」一樣遷就於華盛頓限制海軍軍備條約，從巡洋戰艦改裝而成的美國海軍「列克星頓號」。她打從一開始就是採用全通式飛行甲板，在艦橋前方和煙囪後方各搭載2座20公分連裝砲塔。

對三層甲板「赤城號」的憧憬

　　HASEGAWA製「舊日本海軍 航空母艦 赤城號三層甲板」（商品編號220）是在2008年時透過水線系列推出的套件。看到出自加藤單驅郎老師手筆，將「赤城號」在海面上乘風破浪前進景象繪製得動感十足的包裝盒畫稿時，會為此感到心動不已的玩家肯定在少數吧。我也拜倒在其魅力之下，覺得無論如何都該做這款套件，於是立刻買回來開始製作。不過比起現在，當時我在技術方面還有些不夠成熟之處，導致製作到一半覺得不夠滿意，於是便擱在一旁了。這次所製作的，正是雪恥之作。

　　在製作方面，這次動用各種HASEGAWA製正廠細部修飾零件，以及TOM'S MODEL製「舊日本海軍航空母艦 赤城號（三層甲板）用」（商品編號PE315）。這款TOM'S MODEL製的細部修飾零件，能夠將正廠蝕刻片零件中所沒有的桁架支柱也替換為蝕刻片零件，可以讓該處顯得更具精密感。

　　這件範例選擇製作成設置臨時艦橋，屬於1934年左右的中期型。理由在於要做成前期型的話，那就得將艦上降落制動索製作成縱索式才行，但筆者實在想不到能順利地表現出這點的方法。附帶一提，雖然是後來才知道的，不過在設置臨時艦橋之前，其實也有段艦上降落制動索為橫索式時期，但那段時間非常短就是了（已增設機槍座的狀態）。

船身的製作

　　那麼，開始進入製作說明階段吧，不過在真正著手製作之

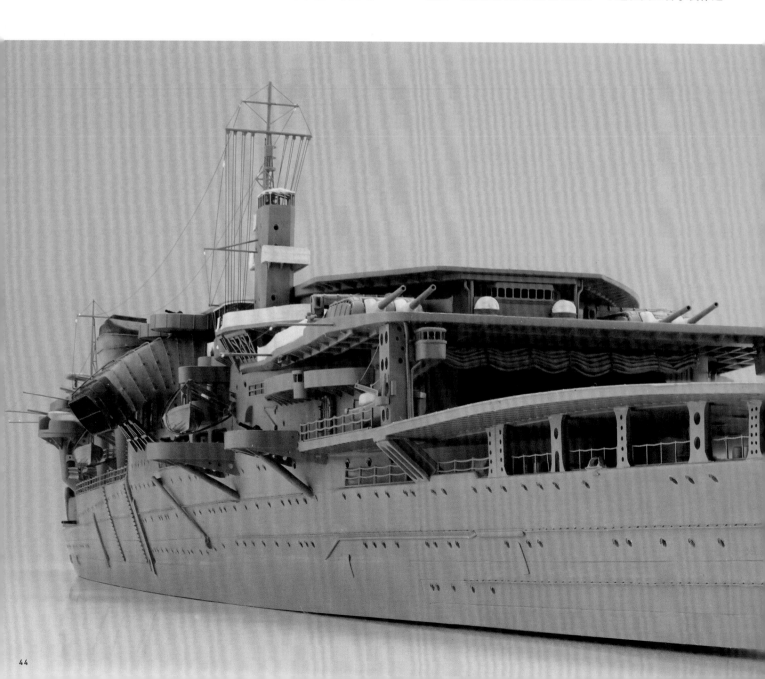

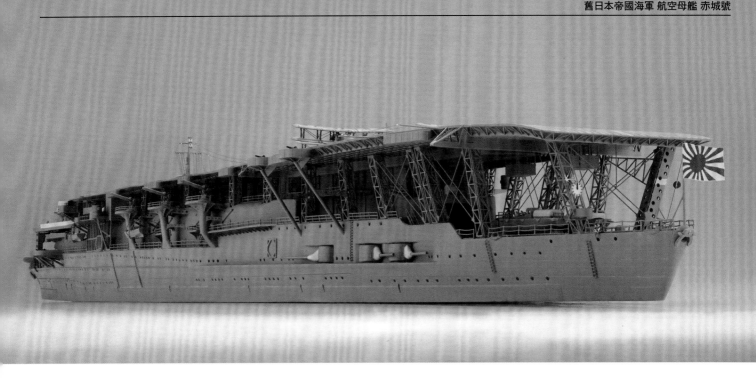

舊日本海軍 航空母艦 赤城號
設置飛行甲板艦橋，1934 年

IMPERIAL JAPANESE NAVY AIRCRAFT CARRIER AKAGI
AFTER FLIGHT DECK BRIDGE REFIT, 1934

【產品資訊】
◆ 舊日本海軍 航空母艦
 赤城號 三層甲板
◆ 發售商／HASEGAWA
◆ 3600 日圓＋稅，發售中
◆ 1／700，約 37.3cm
◆ 塑膠套件

前，只要想到能拿三層甲板「赤城號」和「巴罕號」來比較一番，就覺得製作起來一定會很開心。然而等到筆者真的開始動工時，卻不斷地在糾結煩惱「這部分到底該怎麼做比較好」。這類部位最後可能選擇了稍顯半吊子的做法，尚請各位讀者諒察。

在船身方面，將零件側面處細部結構與短艇甲板相繫部位的舷外通路、右舷側處的小平台削掉。要換成蝕刻片零件的桁架支柱也得削掉，但這樣會讓其中一部分留下縱向孔洞，得用塑膠棒填滿才行。另外，隨著改用塑膠材料重製，在製作上失去必要性的組裝槽亦要記得全部填平。

位於煙囪前後的鍋爐室供氣口只做成凹狀結構，必須削挖開孔才行。這部分得先從內側逐步削薄，等削到有點透光的程度後，再從外側整個挖穿。由 1930 年停泊於神戶沿海時的照片來看，該鍋爐室供氣口內側有著柱子（或是支撐壁）之類的構造。因此不能僅是純粹地用塑膠板從內側加裝支撐物，必須連同內部做出約略的構造才行。

船底零件是黏合起來施加無縫處理，配合這道作業，一併把削掉細部結構時造成的傷痕磨平。接合線上殘留的小縫隙和小傷痕就用瞬間膠來修正。託了圓窗結構尺寸很小的福，可以用加熱拉絲法做出的塑膠絲一舉填滿，重雕時不用花太多功夫。

在船身外板的表現方面，這部分選用 GSI Creos 製「Mr. 船底紋路鑿刀」來處理。這款工具出廠時的刀尖厚度約為 0.2 公釐，筆者是自行用磨刀石研磨得更銳利。這裡有個棘手之處，那就是外板的線條並非水平狀，而是艦首往艦尾逐漸下偏的。不僅如此，角度在中途還會有些許變化。這方面

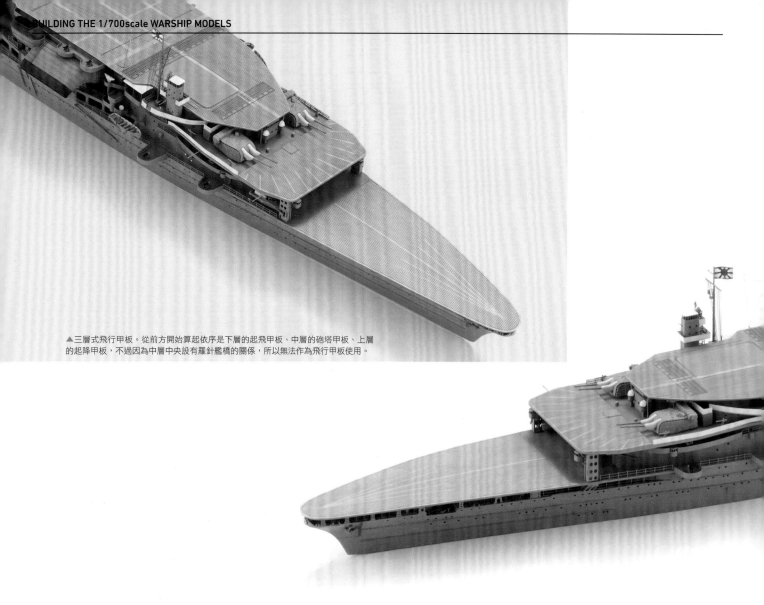

▲三層式飛行甲板。從前方開始算起依序是下層的起飛甲板、中層的砲塔甲板、上層的起降甲板,不過因為中層中央設有羅針艦橋的關係,所以無法作為飛行甲板使用。

是先將船身用螺絲固定在較大的壓克力板上,並且在艦尾這邊夾入塑膠板的方式調整角度,然後才刻線。雕刻完畢後,刻線的邊緣會稍微隆起來一點,必須用較細的砂紙打磨平整。若是發現有刻線雕得太淺,那麼就得用刻線針重雕得更深,然後再把邊緣的隆起用砂紙磨平。這道作業得反覆許多次才行。想要雕出夠美觀的刻線,就是得花費相對應的時間去處理才行呢。

繼橫向之後,接著是處理縱向的銜接痕跡。這部分是先用加熱拉絲法做出塑膠絲,再用金屬棒將塑膠絲壓扁,然後裁切成適當長度黏貼上去。黏合時要選用檸檬油精系模型膠水來處理。理由在於若是選用其他流動型模型膠水來黏合的話,可能會把塑膠絲溶解過頭。確認膠水已充分乾燥後,就用800號海綿研磨片來打磨表面,化解高低落差,使用部分能與船身表面融為一體。目的在於讓這部分能宛如焊接痕跡。以前筆者就曾使用過相同的製作手法,當時覺得成效相當令人滿意,這次也就採用相同的手法,但這次顯然有點做過頭,用海綿研磨片打磨時也有點磨過頭,導致用肉眼幾乎

看不出效果何在。直到拿放大鏡來看,這才總算看出來效果如何。

話說回來,或許有讀者會覺得「為何不用底漆補土來處理外板表現呢」。其實是因為噴塗底漆補土後,周圍會變得粉粉的,處理起來實在很棘手,筆者過去曾經試著用這種方式製作過一次,但後來就放棄這樣做。

細部修飾零件的使用法

用塑膠料做的部分,還請參考製作途中照片與圖說,在此僅針對使用細部修飾零件的地方說明。

船身和煙囪的撐桿選用自鎌倉模型工房製「1/700 船艦模型用 精密撐桿」(商品編號 KMN-0003)。由於支柱在每隔一定的間隔後就會稍長一點,因此該部位要用鑽頭挖出來插入固定的孔洞(黏合時要選用流動型的瞬間膠)。插裝支柱的間隔總共備有3種,亦附有可供鑽挖裝設用孔洞的模板。

就用來插裝支柱的孔洞來說,最理想的尺寸為直徑0.1公

▼這款HASEGAWA製套件可選擇製作成1927～1934年的「初期型」，或是1934～
1935年的「中期型」。範例中選擇做成1934年左右這個時期的面貌。

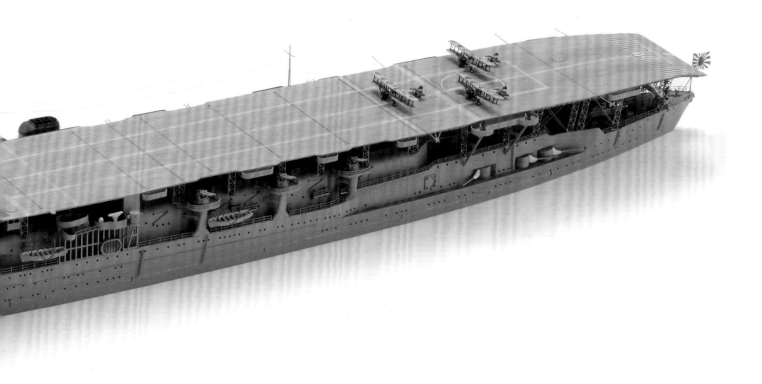

釐，不過從現實狀況來看，其實有點難辦到。直徑0.1公釐的鑽頭為基板用工具，雖然可以在網路上買到，但它本身極為脆弱，很容易不小心折斷。畢竟這原本是用來裝在鑽床上的工具，軸棒部位會比較粗，無法裝設在一般的手鑽上。因此若是要手工鑽孔的話，顯然就得自行做出某種治具來搭配使用。不過一般鑽頭要是不持續順時針旋轉的話，其實很難鑽得順暢，但這種鑽頭光是稍微改變一下順時鐘與逆時鐘的鑽挖方向，其實就會鑽挖得挺順暢的。不過如同先前所述，其結構非常脆弱，最前端只要稍微被施加一點扭力就會折斷。就筆者的經驗來說，想要鑽挖用來裝設撐桿的孔洞時，其實只要按照順時鐘與逆時鐘方向各轉動個5次，應該也就綽綽有餘。雖然這種鑽頭以前只有賣尺寸相異的套組（0.1～1.0公釐共10支）版本，不過近來也有販售全都是直徑0.1公釐的10支套組版本，便宜的也只要600日圓左右，對此有興趣的玩家不妨確認看看。不過對於第一次接觸的人來說，或許會覺得它脆弱到無從使用吧。

雖然在範例中是用直徑0.1公釐的來為船身鑽挖開孔，不過在處理煙囪部位時折斷，因此在途中改為使用直徑0.2公釐的鑽頭。但0.2公釐的孔洞會稍微有點空隙，讓人有點在意。於是乾脆拿用加熱拉絲法做出的塑膠絲將前端斜向削斷，用來塞入其中加以填補。雖然插入塑膠絲的部位會稍微殘留一點痕跡，不過也只要用鑷子夾住裁切成小塊狀的海綿研磨片小心地打磨即可。

前述的TOM'S MODEL製蝕刻片零件桁架支柱，僅使用在已削掉細部結構、打算用來替換的部位上。雖然忘了具體是用在什麼地方，不過只有一處會和飛行甲板內側的細部結構彼此干涉，記得應該是在後側這邊吧？如果沒留意到這一點的話，那麼一裝上飛行甲板零件就會產生扭曲變形，因此使用這類細部修飾零件時，事前一定要仔細確認。另外，在替換掉原有零件的桁架支柱方面，因為著重於強度，特別選用HASEGAWA製正廠蝕刻片零件。原本以為正廠零件應該能很順暢地組裝上去才對，結果卻完全顛覆我的預期，不僅必須自行削挖調整裝設處的凹槽，就連蝕刻片零件本身也得削磨調整一下才行。

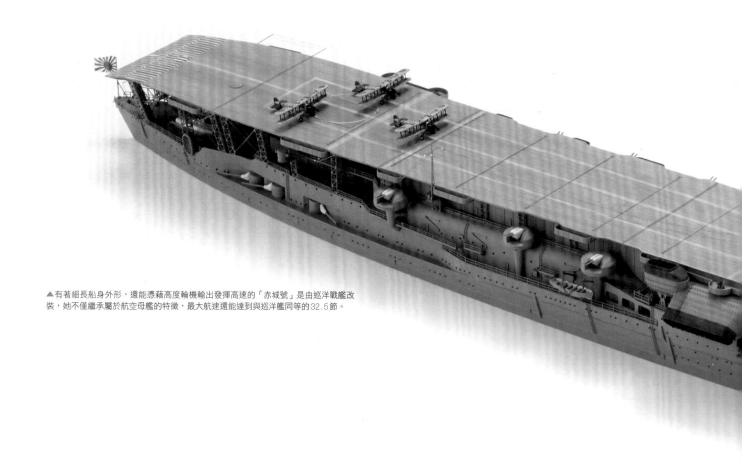

▲有著細長船身外形，還能憑藉高度輪機輸出發揮高速的「赤城號」是由巡洋戰艦改裝，她不僅繼承屬於航空母艦的特徵，最大航速還能達到與巡洋艦同等的32.5節。

在HASEGAWA製正廠產品「航空母艦 赤城號 三層甲板用木製甲板」（商品編號QG24）內含的蝕刻片零件中，飛行甲板僅使用遮風柵。艦上降落制動索是用加熱拉絲法做出的塑膠絲來呈現。欄杆幾乎都是使用Tetra Model Works製「WWII 日本海軍 欄杆」（商品編號SA7007）。

甲板的研究

在製作三層甲板的赤城號時，最讓筆者煩惱的部分就屬塗裝了，以下這三個部分一直讓筆者難以做出判斷。

第一個是20公分連裝砲周圍的地板。從照片中來看，該處似乎鋪上某種墊片之類的東西。這裡沒有金屬壓條，在墊片邊緣還有著些許重疊造成的翹起，也就是說很明顯地異於油氈。

第二個是高射砲一帶的地板。相較於周圍的構造物，這裡的顏色顯得較深，讓人覺得似乎是塗上防滑塗料。

第三個是短艇甲板部分。金屬壓條和一般油氈甲板上的不同，有著許多凸出的鉚釘。地板表面也毫無光澤可言。雖然

我以前曾經實際看過鋪在建築物走廊上的油氈，不過根據當時的印象來看，總覺得油氈地板不適合用在需要搬運重物的地方，例如工廠內的地板。因此就會使用到艦載艇（以三層甲板時期來說，應該也包含水上飛機）的地方來說，應該會使用異於油氈甲板的其他材質才是。

雖然以上這三個區域該如何塗裝才好，讓我煩惱許久，但理所當然地，筆者並沒有找到足以解決這些問題的資料，最後只好施加不上不下的塗裝了。

木甲板色的色調

雖然遲遲無法做出決定，不過還是從中取得些許收穫。這次在為木甲板施加塗裝之前，筆者先收集木甲板的圖片，看看它們是由什麼樣的顏色所構成，並且利用影像編輯軟體隨機地抽選出顏色。將這些收集到的顏色試著轉換為CMYK之後，發現每個顏色的C（青）值都是零。也就是說，這些顏色中毫無青色的色調。

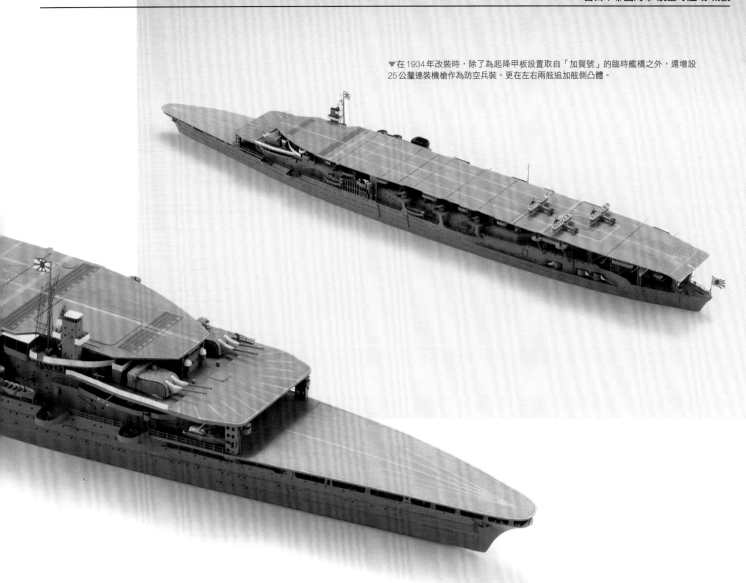

▼在1934年改裝時，除了為起降甲板設置取自「加賀號」的臨時艦橋之外，還增設25公釐連裝機槍作為防空兵裝，更在左右兩舷追加舷側凸體。

這個發現或許乍聽之下理所當然，只是我以往都未能將這件理所當然的現象確實反映在塗裝上。畢竟灰色系塗料多半都有加入青色，要是為了降低木甲板色的明度＆彩度，便宜行事地加入灰色，那麼當然就會混入青色的成分。事實上，當我在為木甲板色調色時，確實會有看起來好像稍微帶點綠色調的感覺。

另外，即使塗料理不含青色的成分，色相也會受到底色的影響而產生變化。因為有點在意，所以調出塗裝前拍攝的零件照片來看看。結果發現就HASEGAWA和FUJIMI模型製塑膠零件的HSV值來說，H（色相）都呈現青色的色相，不過小號手製塑膠零件在HSV值的H（色相）和S（彩度）則都是零。也就是沒有色相的灰階色。

這樣說來確實如此呢。雖然在塗裝PIT-ROAD製「巴罕號」（小號手代工）的木甲板時，調出的顏色在發色效果上與預期相符，不過在塗裝「赤城號」的飛行甲板之際，總覺得顏色與想像中的有點不同。

為了避免成形色對塗裝造成影響，可以先噴塗底漆補土作為底漆。不過筆者應該沒採用過這個方式才是。雖然如同前述，筆者覺得這樣處理起來很棘手是理由之一，但最重要的理由還是在於會增加漆膜厚度，這樣一來會妨礙到後續黏合塑膠材料做的自製零件（例如用塑膠絲製作的艦上降落制動索之類）。今後筆者應該會拿灰階色來調色，並且視成形色而定，使用這類顏色來塗裝木甲板。

後記

雖然這件「赤城號三層甲板」共花費約370小時來製作，不過是否真有展現出符合這份心力的成果，筆者本身對此抱持著懷疑態度。雖然找到不少套件與實際船艦相異之處，但比起能夠一眼看出的部位，照片不夠清晰而導致難以辨識形狀的地方還比較多，因此這類基於模糊判斷去製作的部位其實還不少。

船艦模型有許多是如今已不復存在的過往題材，其中有著越去查證就越能掌握真貌的，亦有越查證就越讓人搞不懂真貌為何的。三層甲板「赤城號」顯然就是後者呢。

船身、甲板的製作

◀先將幾乎所有的船身紋路都磨掉，再用GSI Creos製「Mr.船底紋路鑿刀」來為船身重新刻線。

◀Mr.船底紋路鑿刀一般產品狀態的刀尖較厚，得先拿磨刀石打磨得更銳利後再使用。

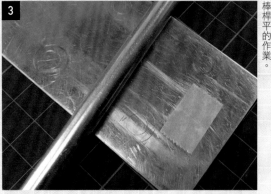

◀除了上下方向之外，為了表現出橫向的船身外板銜接痕跡，因此縱向黏貼用加熱拉絲法做出的塑膠絲。照片中是將塑膠絲用金屬棒桿平的作業。

◀桿平後的塑膠絲。與切割墊的格線相比較之後，應該就能更明確地掌握其粗細異何在。

◀將前述塑膠絲黏貼到船身上。黏合時要先將其中一端用一般的檸檬油精系流動型模型膠水固定，再改用檸檬油精系的流動型模型膠水固定整體。之所以貼著用雙面膠帶固定的影印紙，用意在於作為可確保一定寬度的模板。

◀等膠水充分乾燥後，用800號海綿研磨片來打磨。雖然這是筆者之前使用過的手法，但這次做得似乎有點過頭了。成果細微到完成之後還得用放大鏡才能看出差異何在。

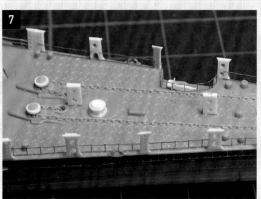

◀下層飛行甲板的支柱全部改用塑膠板重製。仔細看實物照片就曉得，只有前側的支柱上設有2排縱向小孔，並非所有支柱上都設有相同形式的孔洞。

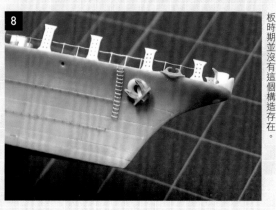

◀鐘形口是用塑膠棒製作的。導索器和船錨取自Fine Molds製Nano-Dread系列。雖然繫纜管用塑膠材料填平，不過因為並沒有浮標是從甲板上繫留的照片，因此判斷三層甲板時期並沒有這個構造存在。

上層構造物的製作

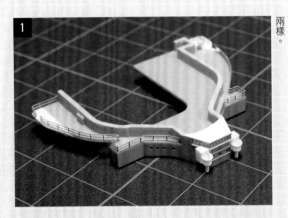

這是添加細部修飾的羅針艦橋部位。雖然先將零件末端的一部分削掉,再改用塑膠板補足,但仔細想想,之後可能還是得削磨調整,因此最後做出來的成果或許會和原來沒兩樣。

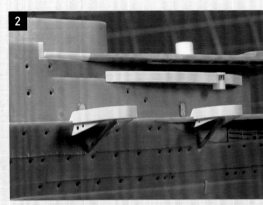

在和下層甲板同高處增設機槍座,這裡除了支柱以外都是用塑膠板重製的。就實物照片來看,在支柱兩側尚有三角板狀的支撐結構。

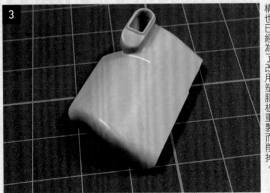

將煙囪的撐桿梯子等細部結構削掉,並且為較小的煙囪排煙口鑽挖開孔。雖然從這張照片中看不到,不過位於內側的煙囪支撐結構也已經為了改用塑膠板重製而削掉。

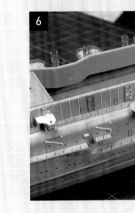

用鎌倉模型工房製「1/700 船艦模型用 精密撐桿」來重現撐桿。排煙口處金屬網選用TOM'S MODEL製蝕刻片零件。

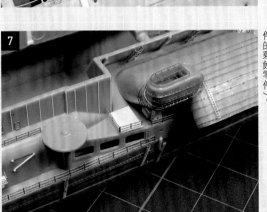

煙囪的支撐構造物全部改用塑膠板重製。由於在實物照片中有不少地方被陰影遮擋,幾乎看不見真貌如何,因此有不少部位是憑藉想像力做出來的。

並列在機庫側壁處的支柱都換成TOM'S MODEL製蝕刻片零件。由於柱子之間除了艙門以外沒有其他東西,看起來實在空蕩蕩的,因此用等間隔的方式黏貼TAMIYA製0.05公釐厚塑膠紙,使這一帶能顯得更具立體感。

看過1929年和1930年從右舷處拍攝的照片可知,在煙囪後方設有平台狀空間,於是用塑膠板追加這個部分。附帶一提,由於在照片中可以看到這個部分設有類似絞車的東西,因此後來又加裝絞車零件(取自YAMASHITA HOBBY製特型驅逐艦套件的剩餘零件)。

▲在並排於左舷側處的高射砲座方面，從實物的照片中可知，前端為上掀式的構造，因此使用塑膠材料追加細部結構。

▲在高射砲座周圍的補強板和舷外通路方面，將這些細部結構削掉後，改用塑膠板重製。舷窗處窗簷則是用加熱拉絲法做出的塑膠絲來表現。

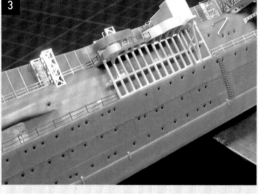

▲並列於左舷側的細柱（圓柱材料收納處）是特色之一，這部分是用方形塑膠棒（evergreen製0.4公釐×0.5公釐）重製的。

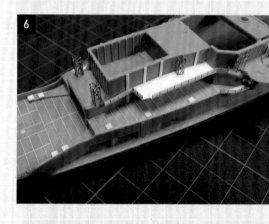

▲位於左舷側的方形構造物方面，於看起來應該比零件所呈現的模樣更大才對，因此改用塑膠板重製。

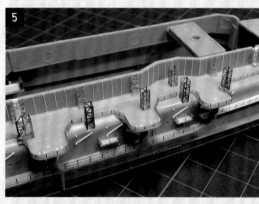

▲雖然這款套件的船身零件僅在右舷側面設有小型平台，不過已知左舷這邊也有同樣的平台，因此用塑膠板追加該構造。

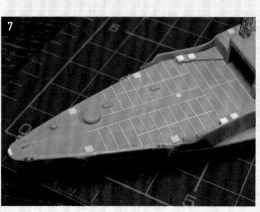

▲由1931～1932年拍的照片可知，在短艇甲板前方似乎是雙層式的構造，因此便使用塑膠板追加這個部分。雖然這和吊掛滑軌的設置方式會產生矛盾，但總之還是先做成如圖所示的樣子。

▲為了重現短艇甲板地板的金屬壓條，因此將0.13公釐厚塑膠板削磨得更薄，然後裁切成細條狀，逐一黏貼重現。

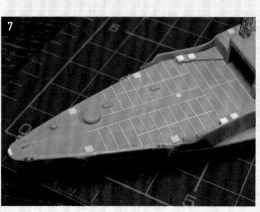

▲短艇甲板的塗裝是令筆者煩惱許久之處。就結論來說，最後採取拿油藍與軍艦色來調色這種便宜形式的手段來處理。

飛行甲板的製作

從拍攝中層甲板的照片來看，20公分連裝砲一帶的甲板似乎加上某種墊片，因此先將用來裝設連裝砲的部位削掉，等到追加刻線之後，再用塑膠材料重製該部位。

設置在飛行甲板兩側的作業員待命室是先將舷牆結構削掉，再用evergreen製O‧13公釐厚塑膠板重新做出來。

這是為木甲板塗裝完畢後的甲板零件。遮風柵使用正廠木甲板貼片中附屬的零件。雖然確實有些翹起，不過畢竟只存在於兩端的極少數部位，為了避免在製作途中意外造成破損，這次也就沒有強行連接起來了。

在飛行甲板後端的艦上降落標誌方面，由於得遷就紅白線的粗細，沒辦法將數量裁切得剛剛好，因此改為用電腦繪製出遮蓋用的圖檔，再為實際的遮蓋模板裁切出缺口使用。

位於下層甲板處風向標誌的白線，也是先用電腦繪製出遮蓋用圖檔，再為實際的遮蓋模板裁切出缺口使用。

飛行甲板塗裝後的各式照片中可知，只有下層飛行甲板顯得最為明亮，範例中在塗裝時亦凸顯出這種明度差異。

飛行甲板塗裝後的狀態（零件為浮貼狀態）。從由上方拍攝的各式照片中可知，只有下層飛行甲板顯得最為明亮，範例中在塗裝時亦凸顯出這種明度差異。

為飛行甲板後端的艦上降落標誌修飾。就套件的塗裝指示來說，前後延伸處只有前方帶狀紋路的說明，不過範例中根據實際船艦照片，將前後都施加塗裝。後方部位更添加表面漆膜剝落，導致木材部位外露的舊化塗裝效果。

在參考「加賀號」的圖片等資料後，拿通用蝕刻片零件、蝕刻片網、黃銅線等材料為臨時艦橋追加細部結構。桅桿是用黃銅線製作的。三角桁架部位則是使用TOM'S MODEL 製蝕刻片零件。

從在下層飛行甲板機庫艙門前拍攝的團體照來看，艙門上方裝有類似帷幕的布幕。基於好玩的想法，這次試著表現出該物品。首先是為標籤型噴墨印表機用貼紙（白色款）的背膠面以等間隔方式黏貼銅線。

表面也用另一張貼紙貼起來，使銅線能被包夾在兩張貼紙之間，然後將多餘的部分裁切掉。

布幕製作完成。用來綑綁的繩子，取自用加熱拉絲法做出的塑膠絲。雖然姑且做出大致的形狀，但製作過程並非相當順暢，因此不太推薦各位玩家比照辦理。

這是中層飛行甲板前端的支柱。雖然TOM'S MODEL 製蝕刻片中也有這個部分的零件，但在形狀上有些出入，而且在強度方面也有隱憂，因此改為用塑膠材料自製。

在飛行甲板內側的補強構造方面，僅將最外緣的部分削掉，然後拿從0．13公釐厚塑膠板裁切出的細條狀材料來重製。

由於在左舷後側增設機槍座的前方有著吊掛滑軌狀（？）凸出物，因此用塑膠材料追加該結構。

替換零件的桁架支柱全是使用正廠製蝕刻片零件。除了裝設部位得配合蝕刻片零件削掉會卡住的細部結構之外，亦得視各部位的狀況調整高度。

砲擊兵器的製作

這是20公分連裝砲塔。用SUJIBORI堂製0.2公釐寬鑿刀來雕刻邊角部位，並且等間隔黏貼裁切成細條狀的塑膠板。由於需要等間隔黏貼的作業其實不少，因此要事先多準備一些印製等間隔線的標貼貼紙。

右側是零件原有狀態，左方是添加細部修飾之後。側面也用加熱拉絲法做出的塑膠絲添加細部結構。

▲20公分砲的砲管選用Adlers Nest製「舊日本帝國海軍 50口徑三年式二號20公分砲砲管」。防水罩也配合該金屬砲管削短長度。

▲高射砲並未使用套件原有的零件（照片左方），而是選用充分地重現實際樣貌的HASEGAWA製「日本航空母艦 赤城號」（商品編號227）附屬零件作為細部修飾。

▲「赤城號」於這個時期可以在後側左右舷看到設有防盾的測距儀。這部分並未使用套件中的零件，而是用塑膠材料整個自製，追求具有銳利感的重現度。

艦載艇、艦載機的製作

▲逃生艇取自Fine Molds製Nano-Dread系列。先將內側塗裝成皮革色，再用遮蓋膠帶黏貼用電腦繪製出的紙模板，接著塗裝白色。然後用Mr.遮蓋液改遮蓋，以便塗裝軍艦色。

▶將逃生艇吊掛在小艇吊架上的模樣。已用吊鉤扣住，不會傾倒，能充分定固定在該處。

▲由於覺得套件原有的小艇吊架零件太粗，因此改用塑膠板自製。滑輪部位選用GOLD MEDAL製蝕刻片零件「1/700 貨船用」（商品編號PE02）。雖然從照片中難以辨識，不過最前端有彎折成吊鉤狀。

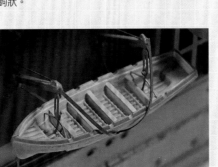

▲吊掛著逃生艇的鎖鏈部位是加工Fine Molds製「金屬網長方形0914」（商品編號AE09）來重現。這是先在逃生艇底部鑽挖開孔，再插入正中央部位加以固定的。頂端彎折處是用來鉤住小艇吊架末端用的。

▲為了將艦載機裝設在與翼間支柱相同的位置上，因此用塑膠板製作治具。翼間支柱是以將直徑0.2公釐黃銅線從機翼下方穿過的形式來呈現。這2根支柱也能直接作為輪胎的腳架，因此能提高該處的強度。

木甲板的製作

飛行甲板的紋路

▲HASEGAWA製三層甲板「赤城號」在飛行甲板的紋路方面，採取僅呈現艦首尾方向的刻線。

▲這是FUJIMI模型製「飛龍號」的飛行甲板。不僅有艦尾方向的紋路，就連橫向也有做出刻線，呈現由許多片板形材料構成的紋路。

▲另外，FUJIMI模型製套件在板形紋路方面是以每1/3為單位錯開雕刻的。附帶一提，以這款套件來說，單片板的長度在1/700比例上就是約15公釐。

▲為了替以每1/3為單位錯開的紋路施加不規則分色塗裝，因此製作這種模板。模板上的方形孔洞是由單片（15公釐）和1/3長度所構成。黑線是以每3片搭配1條的比例劃出，左右各錯開一段。

▲以不讓同一種顏色相鄰在一起為原則來對準黑線，然後不規則地貼上遮蓋膠帶。為了能剛好錯開，在黏貼到同一列時，就算是甲板最寬的地方也要適度地貼個4、5張。

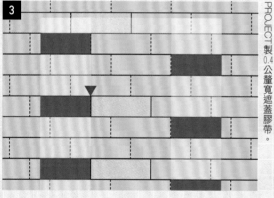

▲將模板錯開，讓另一張遮蓋膠帶的邊緣對準左側黑線。附帶一提，遮蓋膠帶選用AIZU PROJECT製0.4公釐寬遮蓋膠帶。

▲貼在不會與右側黑相鄰的部位上，也不會貼到下一列，因此儘管按照原樣留下來。

▲將模板錯開，讓遮蓋膠帶的邊緣對準左側黑線。遮蓋膠帶要左端還是右端都沒關係。

▲在不會與右側黑線相鄰處黏貼遮蓋膠帶。接著反覆以上的作業。從第2種顏色開始，只要貼在已經有遮蓋膠帶處的旁邊就好，使用模板的比例會隨著顏色增加而減少。

這是能效率且大量地裁切出長度15公釐遮蓋膠帶的方法。先在紙上印出間隔為15公釐的黑線，再將這紙張重疊在透明塑膠板上並加以固定，然後把遮蓋膠帶貼在紙上，這樣一來只要對準黑線裁切開來即可。

7 ◀這是實際塗裝的樣子。製作模板與反覆遮蓋與塗裝後，即可讓木甲板呈現既不規則又寫實的塗裝。

8

9

| CMYK:0,16,28,16 | CMYK:0,17,31,6 | CMYK:0,8,18,24 |
| CMYK:0,7,13,30 | CMYK:0,19,34,20 | CMYK:0,16,27,11 |

◀色票是從透過搜尋圖片收集到的木甲板照片中隨機抽出顏色，並且轉換為CMYK值。值得注目之處在於C（青色）值全都是「0」，也就是說毫無任何青色的色調存在。相關詳情請見製作說明文中的敘述。

▼飛行甲板後側。由照片中可知，這裡配合木板紋路施加不規則的分色塗裝。為了避免艦上降落標誌的白線顯得過於醒目，因此配合甲板色降低色調。艦上降落制動索並未使用蝕刻片零件來呈現，而是基於較方便黏合的考量，採用以加熱拉絲法做出的塑膠絲來呈現。

◀艦首處各甲板的色調均有所變化。附帶一提，由於艦首處採取疊合複數零件的方式來呈現，因此為了避免某些地方產生太大的空隙，製作時一定要試組仔細地確認。

運用銅線來固定欄杆的方法

各位是否碰過為舷側裝設蝕刻片製欄杆零件之際，明明已經確實地沿著邊緣裝設工整了，但回頭注意到時才發現已經變得歪七扭八的情況呢？

會發生這種狀況的原因，雖然出在瞬間膠硬化時產生的收縮上，不過欄杆的整體長度越長，也越容易發生這種狀況。

另外，是否也遇到過製作途中不小心碰到，結果欄杆就整個剝落的情況呢？為了避免發生上述情況，在此要介紹用銅線來固定欄杆的方法。

在此要以「Tetra Model Works製蝕刻片零件「WWⅡ舊日本海軍欄杆」（商品編號SA7007）為例來説明。

銅線最好選用直徑為0.08公釐的。照片中為FLAGSHIP發售的產品。不過這款產品在市面上的流通量並不多，難以買到是問題所在。

最為推薦的取代材料，其實是攜帶式音樂播放器使用的耳機線。應該不少人手邊都有多餘的吧。雖然得花點功夫才能取出銅線，卻也容易取得。附帶一提，越是高價位的產品，使用的銅線就越堅韌。

用遮蓋膠帶（照片中選用的是AIZU PROJECT製2.5公釐寬遮蓋膠帶）將欄杆浮貼固定。

拿遮蓋膠帶之類物品在打算用銅線來固定的位置上做個記號。欄杆上也要做個便於辨識裝設位置的記號。雖然照片中是用紅色麥克筆劃出痕跡，不過在這種油性顏料表面噴塗的話，塗料會暈開，之後一定要記得擦拭掉。

固定處只要設4、5個就足夠了。數量越多，固定部位彼此的間隔就越窄，反而會造成難以裝設的問題。

在先前做記號處用0.2公釐鑽頭開孔，深度只要近1公釐即可。畢竟鑽得越深，不小心折斷鑽刃的風險也越高。由於艦首的邊緣是外擴狀，必須斜向鑽挖開孔才行，因此作業時得格外謹慎留意。

若是熟悉這個技法的話，那麼銅線只要2公分長就足夠了，不過範例中姑且使用3公分長來示範。

▲將銅線掛在蝕刻片欄杆最下面的部位，並且靠著支柱這邊。之所以要靠著支柱，用意在於避免將銅線扭轉成麻花瓣時造成蝕刻片扭曲變形。

▲利用薄金屬板（照片中選用蝕刻片鋸為設置鋸齒的那一側）的邊緣將銅線從中折成U字形。這道作業其實可以省略。只是先這樣做的話，之後會處理得較順暢。

▲用Blu・Tack包覆銅線的末端。雖然為便於說明，照片中是鬆開手指的狀態，不過在實際作業時，必須要藉由Blu・Tack捏著銅線末端扭轉才對。

▲接著是利用可複貼黏土「Blu・Tack」來將銅線扭轉成麻花瓣。近來在百圓商店裡有不少同類型商品可選購呢。總之先撕下照片中那一小團的量來使用。

▲以不讓蝕刻片零件產生扭曲變形為前提，輕輕地撐開銅線，並且扭轉成如同麻花瓣的模樣。

▲將銅線設置完成的狀態。長度只要裁切成比組裝用孔洞的深度稍短即可。

▲雖然再來只要將銅線插進組裝孔裡固定就好，不過這也是最難的地方。將銅線插進組裝孔後，先用Mr.模型膠水SP之類速乾型膠水暫時固定。等所有銅線都暫時固定之後，再用流動型瞬間膠針對開孔處加以正式固定。

▲蝕刻片欄杆裝設完成。只要沒有裝得歪七扭八，那麼就算在拿起船身時不小心碰到也不會輕易剝落。但老實說，要做到這一連串作業的話，那麼手得很巧才行，因此這算是高階玩家取向的技法。

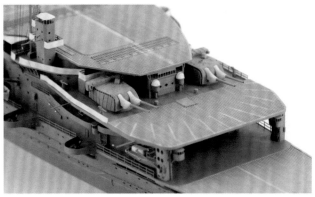

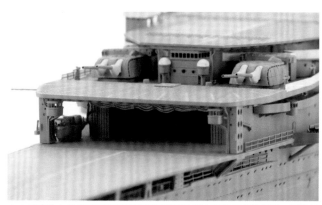

▲這是設置在砲塔甲板左右兩側的20公分連裝砲塔，以及位於中央的羅針艦橋。在起降甲板右舷增設的航海艦橋也會用來指揮飛機起降。

▲由於套件中並未重現下層起飛甲板機庫艙門上裝著布幕的模樣，因此便自製這個部分。製作方法請見P54的說明。

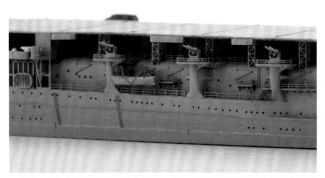

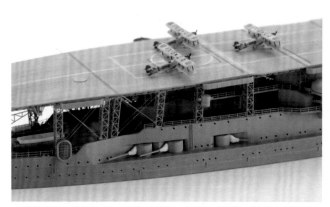

▲備有12公分連裝高射砲的左舷處一帶。支撐著飛行甲板的桁架支柱是以HASEGAWA製正廠蝕刻片零件，再搭配TOM'S MODEL製蝕刻片零件來呈現。

▲這是右舷處後側的20公分砲塔部位。由照片中可知，範例中連桁架支柱與中間的補強線、從飛行甲板側面凸出的無線電天線柱與空中線等部位都製作得相當精密。

◀這是從左舷處觀看艦首的模樣。在改裝為航空母艦時，原本巡洋戰艦的陡峭艦首形狀也經過大幅修改，著重於劃開波浪，銳利地往前凸出。

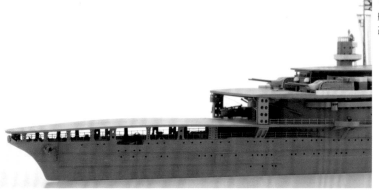

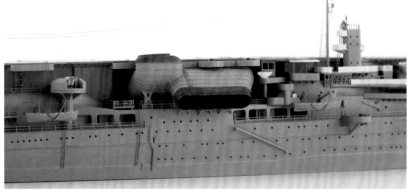

▶這是右舷處的煙囪。前側這部分轉折120度以便朝向下方排煙，將對飛行甲板的影響降低至最低限度。在飛機起降時則是不會使用到後側那個朝上的煙囪。

▲雖然是在一連串試誤下才建造出擁有三層式甲板的「赤城號」，不過在力求讓艦能具實用性的相關人員努力下，這些知識與經驗也都充分地應用到後續的航空母艦設計上。

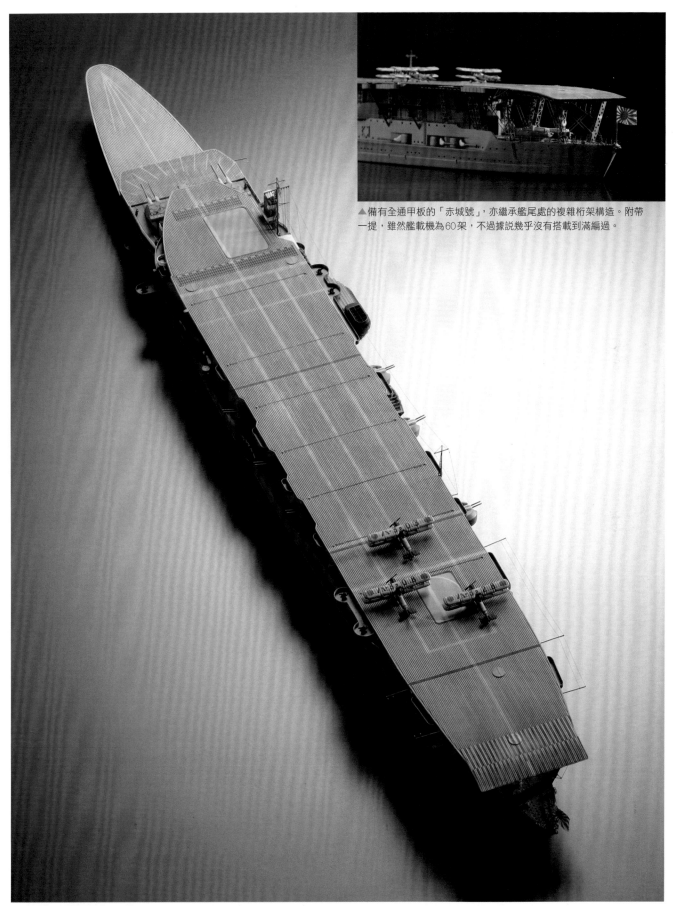

▲備有全通甲板的「赤城號」，亦繼承艦尾處的複雜桁架構造。附帶一提，雖然艦載機為60架，不過據說幾乎沒有搭載到滿編過。

▲雖然是在一連串試誤下才建造出擁有三層式甲板的「赤城號」和「加賀號」，不過在力求讓航艦能更具實用性的相關人員努力下，這些知識與經驗也都充分地應用到後續的航空母艦設計上。

［作品藝廊·其之3］

舊日本帝國海軍 航空母艦 蒼龍號

IMPERIAL JAPANESE NAVY AIRCRAFT CARRIER SORYU

航空母艦「蒼龍號」乃是1934年的○二計畫中，與準同型艦「飛龍號」一同定案。

她是舊日本帝國海軍中的第5艘航艦，

隨著不再受條約限制排水量，採用在全通式飛行甲板右側設置艦橋與煙囪的設計，

這艘實用的中型航艦，就在1937年12月19日宣告竣工。

隨即奉命投入中日戰爭和三九政變，就此參與太平洋戰爭。

在偷襲珍珠港和印度洋的作戰中，作為機動部隊的主力立下顯著戰功。

不過在1942年6月5日，在中途島遭美軍載機轟炸，最後走上沉沒的結局。

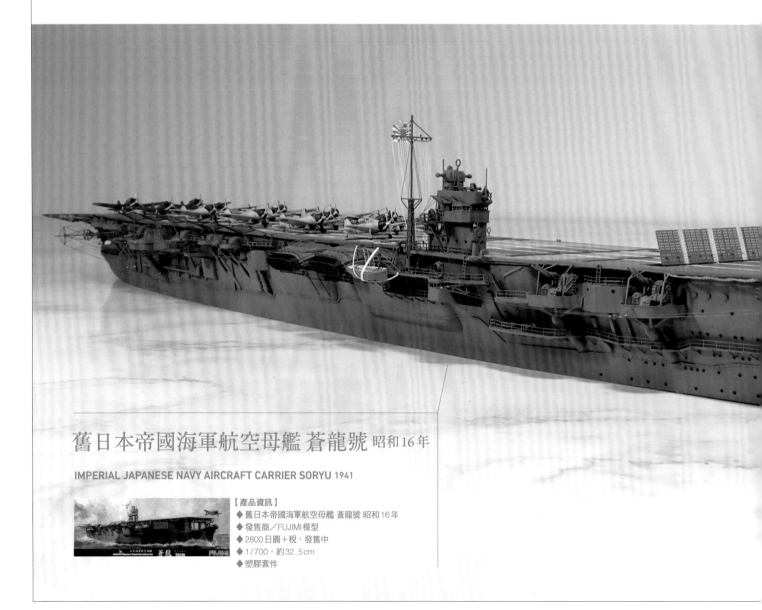

舊日本帝國海軍航空母艦 蒼龍號 昭和16年

IMPERIAL JAPANESE NAVY AIRCRAFT CARRIER SORYU 1941

【產品資訊】
◆ 舊日本帝國海軍航空母艦 蒼龍號 昭和16年
◆ 發售商／FUJIMI 模型
◆ 2800 日圓＋稅，發售中
◆ 1/700，約32.5cm
◆ 塑膠套件

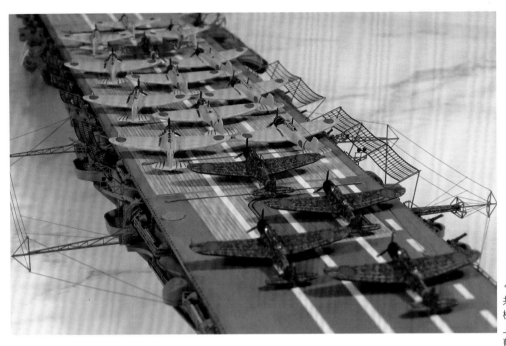

◀依據太平洋戰爭初期的標準，搭載機共有零式艦上戰鬥機、九九式艦上轟炸機、九七式艦上攻擊機這3種。在機身上都標有象徵屬於「蒼龍號」艦載機的藍色細條紋。

▼由右舷方向艦首處所見的模樣。全通式飛行甲板、甲板上的艦橋構造物、朝下方彎曲的煙囪等設計，可說是奠定日本型航空母艦的基本形態，是一艘取得絕妙均衡感的船艦。

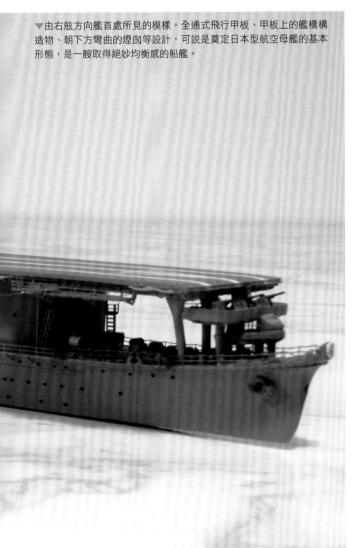

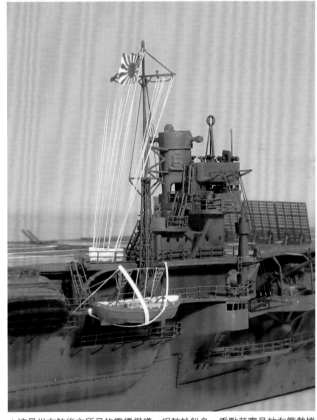

▲這是從右舷後方所見的艦橋模樣。相較於船身，重點其實是放在艦載機上，不過欄杆、梯子、從桅桿類到索具等細部也都製作得極具密度感。

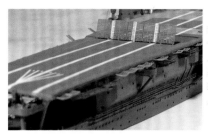

◀這是從艦首方向所見的飛行甲板。前方的遮風柵使用正廠蝕刻片零件,而且製作成立起的狀態。彈射器預定裝設位置的凸起結構則是先削掉,然後改用塗裝方式來表現。

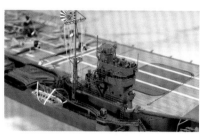

◀艦橋除了使用正廠蝕刻片零件之外,還將防空指揮所的舷牆從內側盡可能地削薄。雙筒望遠鏡則是換成 Genuine Model 製樹脂零件。

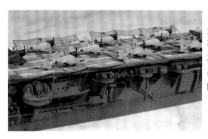

◀飛行甲板中央部位、右舷後方的 12.7 公分高射砲,以及 25 公釐連裝機槍都設有防煙盾。機槍裝設裁切自 Fine Molds 製 Nano-Dread 系列的槍管。

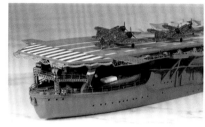

◀艦尾。飛行甲板後端的艦上降落標誌、裝設在支柱上的舵柄信號標和艦尾信號燈,以及艦載內燃機小艇和救生浮標等部位顏色,其實都和周遭單一的灰色形成絕佳對比。

關於作品

這是筆者 2016 年時的作品。製作用意是想要重現以尾翼一帶有著色彩繽紛的塗裝為特徵,供江草少校搭乘的九九式艦上轟炸機。

套件本身選用 FUJIMI 模型製「舊日本帝國海軍航空母艦蒼龍號 昭和 16 年」(商品編號特 76)。製作時間是 3 個星期左右,筆者還記得自己對於時間竟能花得比以往其他作品少了許多而感到有點驚訝。印象中雖然該公司的「舊日本帝國海軍航空母艦 飛龍號」(商品編號特 56)因為想要收羅各種東西,所以零件總數偏多,導致組裝起來有些費事,不過後續推出的這款「蒼龍號」在設計上經過改善,變得容易組裝許多,這或許就是得以縮短製作時間的理由所在吧。筆者個人認為這應該是 FUJIMI 模型製航艦套件中的頂面名作呢。對於未曾做過 FUJIMI 模型製航艦套件的玩家來說,筆者推薦不妨先從這款「蒼龍號」製作起。

這件作品將重點放在艦載機上,船艦主體並沒有添加太多修改。按照順序來說明的話,首先是為船身將舷窗用 0.5 公釐鑽頭重新開孔,然後用加熱拉絲法做出的塑膠絲重製窗簷。至於外板的表現則是予以省略。附帶一提,在舷外電路方面,由於為船身塗裝後才發現沒辦法裝設上去,因此重新

花了功夫來製作這個部分。要是沒出這個問題的話,應該可以花更少的時間就製作完成才是。

再來是飛行甲板,彈射器預定裝設位置是以凸起結構來呈現,製作時乾脆將這類結構削掉,僅用塗裝方式來表現。周圍的排水溝都是用塑膠板製作。雖然就算是雜誌範例,應該也不至於將飛行甲板的裝備品全都換成蝕刻片零件,不過為了盡可能節省製作時間,這件作品全力運用專屬木甲板貼片內附的蝕刻片零件。木甲板部位在塗裝時則是利用 AIZU PROJECT 製 0.4 公釐寬遮蓋膠帶來施加分色塗裝。

接著是艦橋部位,經過加工之處只有把防空指揮所的舷牆從內側盡可能地削薄。雙筒望遠鏡則是換成 Genuine Model 製樹脂零件「舊日本海軍雙筒望遠鏡套組」(商品編號 GM 7002)。就整體來說其實使用許多塑膠製修飾零件,不過真要舉個較具特徵性的部位嘛,那就屬在製作設有防煙盾的連裝機槍時,槍管部位換成裁切自 Fine Molds 製 Nano-Dread 系列的零件。

雖然艦載機使用 FUJIMI 模型製艦載機套組,不過座艙罩的隔框是利用 HASEGAWA 製曲面密合貼片遮蓋,施加分色塗裝的。起落架同樣選用 HASEGAWA 製「航空母艦 赤城號 細部修飾零件套組」(商品編號 30036)所附屬的蝕刻片零件。

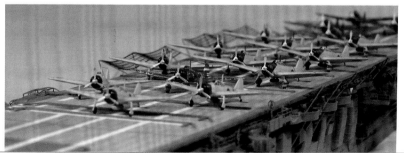

▶宛如即將從飛行甲板上起飛的攻擊隊。艦載機選用自 FUJIMI 模型製艦載機套組,座艙罩的隔框是用 HASEGAWA 製曲面密合貼片來施加分色塗裝。

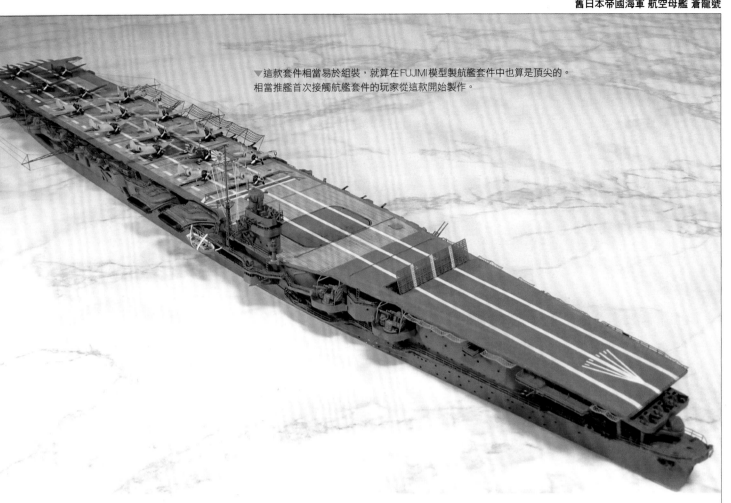

▼這款套件相當易於組裝，就算在FUJIMI模型製航艦套件中也算是頂尖的。
相當推薦首次接觸航艦套件的玩家從這款開始製作。

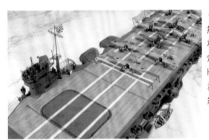

◀由前方數來第4架的暗綠色機體，就是江草少校搭乘的九九式艦上轟炸機。起落架部位選用HASEGAWA製「航空母艦赤城號 細部修飾零件套組」的蝕刻片零件。

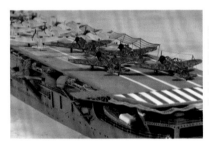

◀由於九七式艦上攻擊機掛載較重的魚雷和炸彈，起飛時需要較長的滑行距離，因此排在飛行甲板較後方的位置。此機種表面施加由綠色和棕色構成的細膩迷彩塗裝。

▼搭載機共有零式艦上戰鬥機3架、九九式艦上轟炸機9架，以及九七式艦上攻擊機4架。
想要將16架艦載機都製作到照片中這種水準，肯定需要相當的技術和耐心呢。

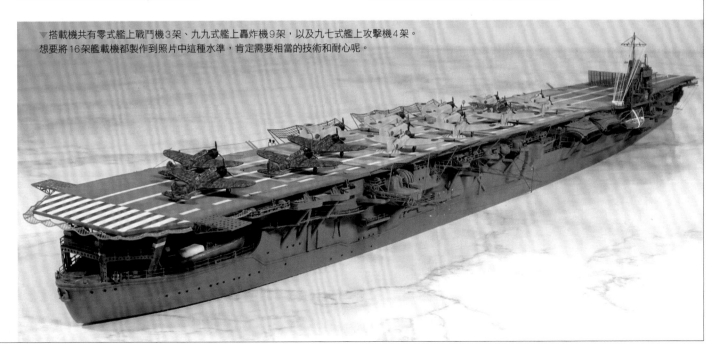

［作品藝廊·其之4］

舊日本帝國海軍 航空母艦 飛龍號

IMPERIAL JAPANESE NAVY AIRCRAFT CARRIER HIRYU

「飛龍號」乃是在1934年時，與「蒼龍號」一同在○二計畫下建造的航空母艦。

起初為同型艦，但隨著延期一年、擴充飛行甲板與加大艦橋，直到1939年7月5日才竣工。

首要特徵是和「赤城號」一樣，將艦橋設置在左舷處，不過發現會在艦載機降落至艦上時擾亂氣流，

所以後來的翔鶴型又改回設置在右舷。

雖然她和「飛龍號」與「蒼龍號」組成第2航空戰隊，

在太平洋戰爭中也參與偷襲珍珠港、印度洋作戰等行動，

不過在1942年6月5日的中途島海戰中，還是努力奮戰以沉沒收場。

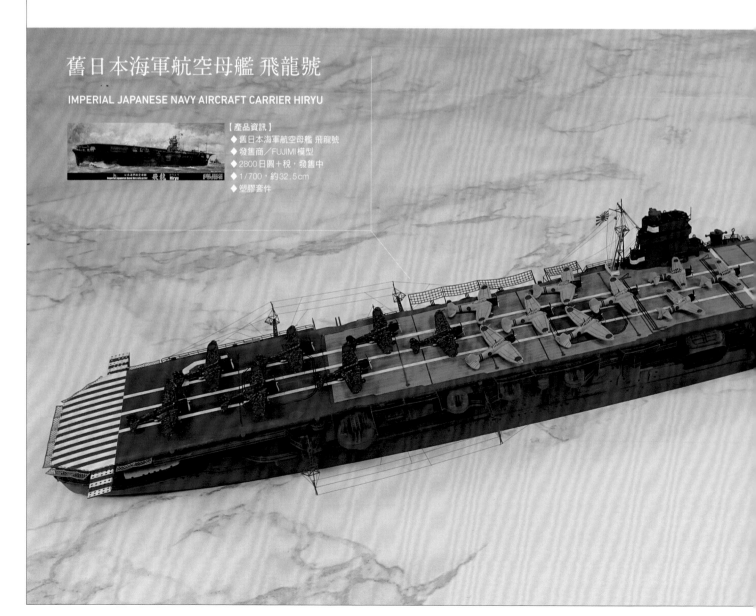

舊日本海軍航空母艦 飛龍號

IMPERIAL JAPANESE NAVY AIRCRAFT CARRIER HIRYU

【產品資訊】
◆ 舊日本海軍航空母艦 飛龍號
◆ 發售商／FUJIMI模型
◆ 2800日圓＋稅，發售中
◆ 1/700，約32.5cm
◆ 塑膠套件

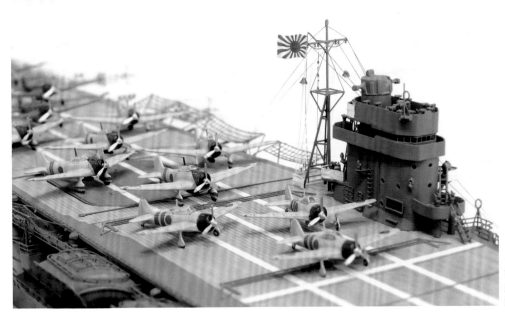

▶和改裝後的「赤城號」一樣，艦橋是設置在左舷中央部位。該位置離飛機的起降位置很近，對於指揮起降來説是很適合的位置。

▼雖然FUJIMI模型製「飛龍號」就整體來説是不錯的套件，但若是想要將全都呈現昇起狀態的飛行甲板處收納式探照燈都做成收納狀態，那麼得花上不少功夫。

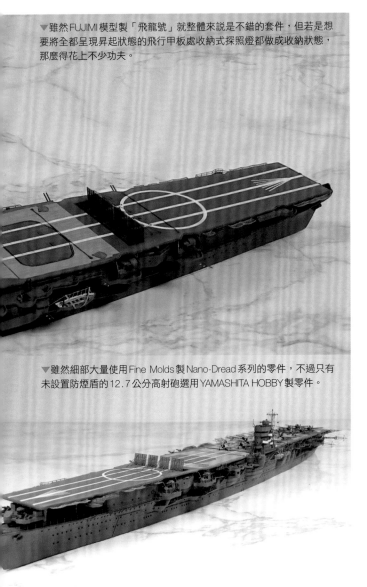

▼雖然細部大量使用Fine Molds製Nano-Dread系列的零件，不過只有未設置防煙盾的12.7公分高射砲選用YAMASHITA HOBBY製零件。

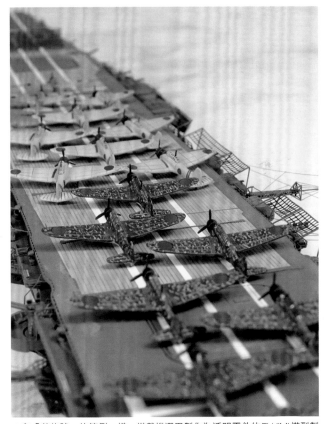

▲和「蒼龍號」的範例一樣，搭載機選用製作為透明零件的FUJIMI模型製艦載機套組。以「飛龍號」的搭載機來説，機身會標有2道藍色條紋。

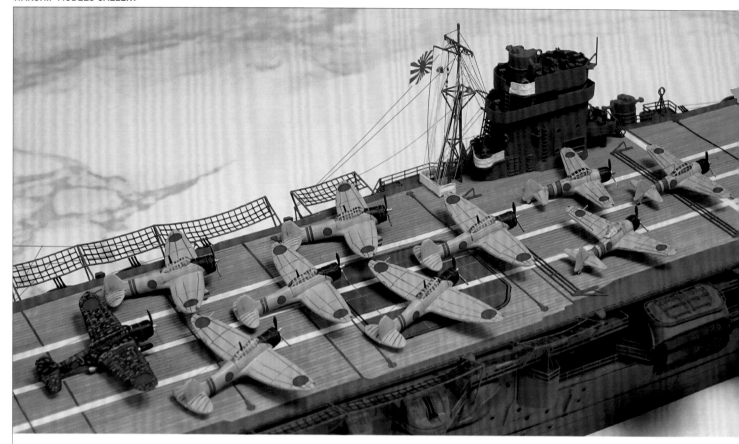

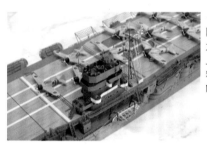

◀在艦橋方面，由於覺得防空指揮所的舷牆似乎不太對，因此將羅針艦橋以上的部位全都改用塑膠材料自製，細部零件也換成Nano-Dread系列的零件。

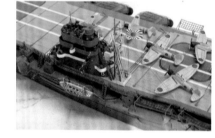

◀基本上細部修飾都是使用正廠蝕刻片零件。艦橋後方的桅桿、各部位索具用帆桁也都是搭配黃銅線來重現。

關於作品

這是筆者在2016年至2017年初所做的作品。其實早在才剛接觸船艦模型沒多久時，筆者就曾製作過AOSHIMA文化教材社推出的「飛龍號」，不過當時筆者的技術還不夠成熟，做到途中發現沒辦法呈現想像中的成果，後來也就放棄繼續製作完成了。因此亦可說是懷抱著要一雪當年恥辱的想法才完成這件作品。

基本上和「蒼龍號」的差異不大，也同樣採取不添加太多修改，以及使用正廠蝕刻片零件和塑膠製修飾零件的製作概念。不過和「蒼龍號」有所不同的是，這件作品使用GSI Creos製「Mr.船底紋路鑿刀」（商品編號GT92）來詮釋外板表現。這是筆者首次使用到Mr.船底紋路鑿刀的作品，亦有著測試這款工具的用意在。

Mr.船底紋路鑿刀是一種能夠在船身上雕刻出水平紋路的工具。刀尖厚度為0.2公釐左右，要是直接用來雕刻紋路的

話，以1／700比例來說會顯得過於誇張。因此製作時是先將刀尖研磨得更銳利再拿來使用。縱向的外板接縫則是用加熱拉絲法做出塑膠絲來呈現。

套件中將飛行甲板零件上的收納式探照燈都做成「昇起」狀態。為了將這些製作成「收納」狀態，必須先將作為探照燈蓋的細部結構削掉，再替換為蝕刻片零件。由於這道修正作業必須連同木甲板的刻線也一併重雕才行，因此還挺費功夫的。整體來說這確實是款不錯的套件，要是沒有前述問題的話……總之就是如此。

有別於「蒼龍號」，總覺得艦橋零件的防空指揮所處舷牆似乎低了點，於是將羅針艦橋以上的部位改用塑膠材料自製。雖然和「蒼龍號」一樣使用許多塑膠製細部修飾零件，但唯一不同之處在於高射砲（無防煙盾）。「蒼龍號」時是選用Nano-Dread系列的零件，不過「飛龍號」是選用YAMASHITA HOBBY製零件。至於艦載機則是無論在零件和細部修飾方法上都和「飛龍號」一樣。

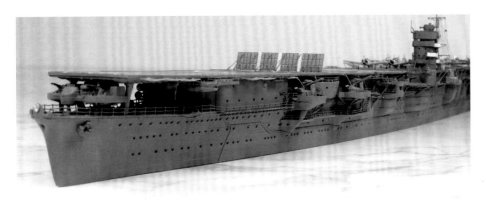

▲為了提高耐海性而將甲板設置得比「蒼龍號」高一層的艦首部位。飛行甲板處遮風柵和「蒼龍號」的範例一樣，使用蝕刻片零件製作成立起狀態。

▲搭載零式艦上戰鬥機二一型共3架。

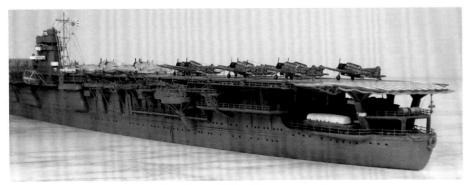

▲基本製作方針和「蒼龍號」的範例一樣。不過船身利用 GSI Creos 製 Mr.船底紋路鑿刀，以及加熱拉絲法做出的塑膠絲施加外板表現。

▲這是九九式艦上轟炸機。使用水貼紙來呈現標誌類。

▲這是九七式艦上攻擊機。隔框是用遮蓋塗裝方式來呈現。

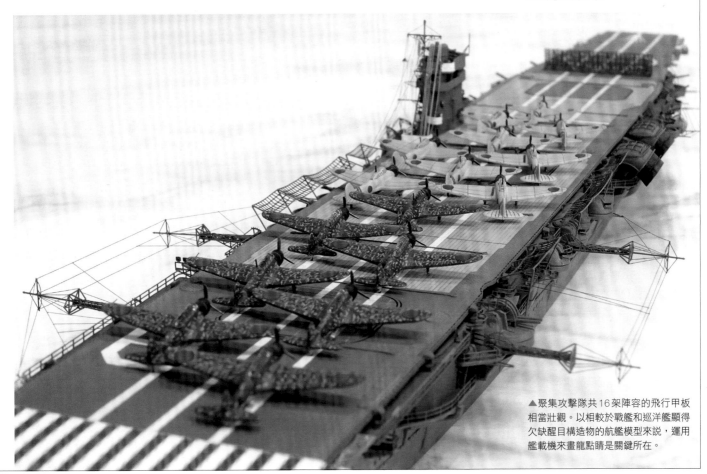

▲聚集攻擊隊共16架陣容的飛行甲板相當壯觀。以相較於戰艦和巡洋艦顯得欠缺醒目構造物的航艦模型來説，運用艦載機來畫龍點睛是關鍵所在。

［作品藝廊·其之5］
舊日本帝國海軍 驅逐艦 狹霧號

IMPERIAL JAPANESE NAVY DESTROYER SAGIRI

在華盛頓海軍縮減軍備條約的限制下，1928至1933年期間共建造24艘，

憑藉驚人高性能令世間為之震撼的，正是吹雪型「特型驅逐艦」。

其中第16艘「狹霧號」乃是在1958年的年度計畫下建造，

改良主砲與艦橋的「Ⅱ型」，於1931年1月31日竣工。

太平洋戰爭期間於南方進攻作戰中執行護衛任務，不過開戰後僅過17天，便於1941年12月24日在婆羅

洲沿海執行反潛任務時，遭到荷蘭潛水艇「K-16」的魚雷攻擊而沉沒，

成了特型驅逐艦中繼「東雲號」之後的戰歿船艦。

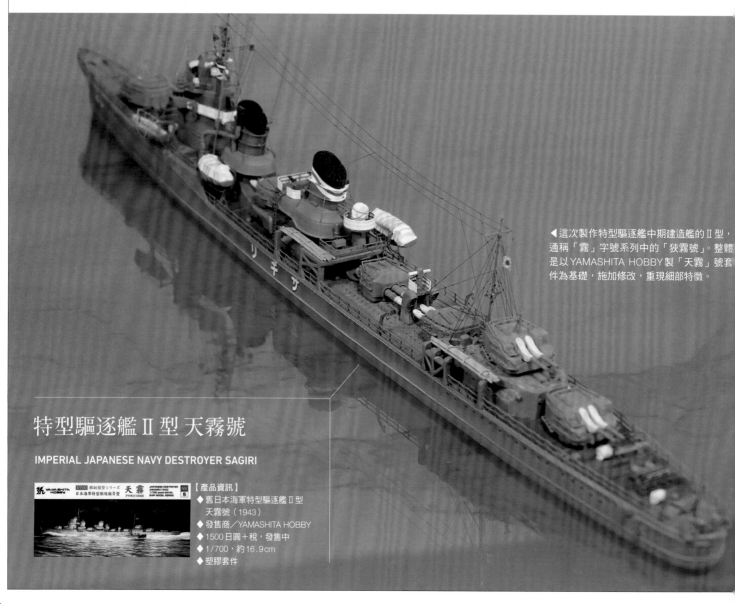

◀這次製作特型驅逐艦中期建造艦的Ⅱ型，通稱「霧」字號系列中的「狹霧號」。整體是以YAMASHITA HOBBY製「天霧」號套件為基礎，施加修改，重現細部特徵。

特型驅逐艦Ⅱ型 天霧號

IMPERIAL JAPANESE NAVY DESTROYER SAGIRI

【產品資訊】
◆ 舊日本海軍特型驅逐艦Ⅱ型
　 天霧號（1943）
◆ 發售商／YAMASHITA HOBBY
◆ 1500日圓＋稅，發售中
◆ 1/700，約16.9cm
◆ 塑膠套件

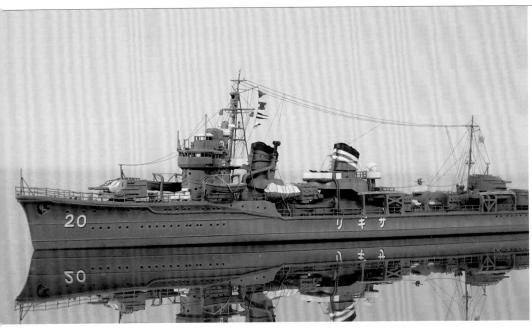

◀此作品是按照1941年10月下旬於豐後水道訓練時的狀態製作而成。雖然為了備於開戰，舷側已經裝設舷外電路，不過尚未漆掉艦名。

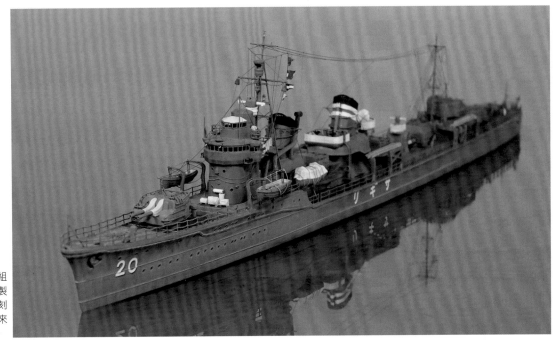

▶蝕刻片零件選用易於組裝的Tetra Model Works製產品。以第一次使用蝕刻片零件製作的船艦模型來說，這是最合適的搭配。

關於作品

　　這是筆者2018年時的作品。特型驅逐艦會因不同船艦而異的部位相當多，對船艦模型迷來說是能享受到多做幾艘來收藏這種樂趣的熱門艦種。套件本身選用YAMASHITA HOBBY製「特型驅逐艦Ⅱ型 天霧號」（商品編號NV5）。製作時參考在1941年10月下旬於豐後水道訓練時所拍攝到的身影。

　　製作時基本上是使用套件＋Tetra Model Works製蝕刻片零件「日・驅逐艦 天霧號 1943月（YH社用）」（商品編號SE70024）這組搭配。為了重現狹霧號的特徵，動用各式塑

膠材料和黃銅線。雖然筆者並不記得所有細項，但還是會根據印象所及之處來說明修改過哪些部位。

　　以通稱「霧」字號系列的「朝霧號」、「夕霧號」、「天霧號」、「狹霧號」這4艘船艦來說，特徵之一就在於羅針艦橋正面是有稜有角的平坦形狀。套件中雖然重現這個具有特徵性的形狀，卻有著施加改良性能工程後已不復存在的制風板（遮風裝置）處凸起結構，因此便將該處削掉。套件中將艦橋頂端處測距儀做成2公尺測距儀，但該時期應該已經更換為更大的3公尺測距儀才對，於是便改用塑膠材料重製。附帶一提，雖然在這件範例中並沒有刻意製作，不過隨著加大

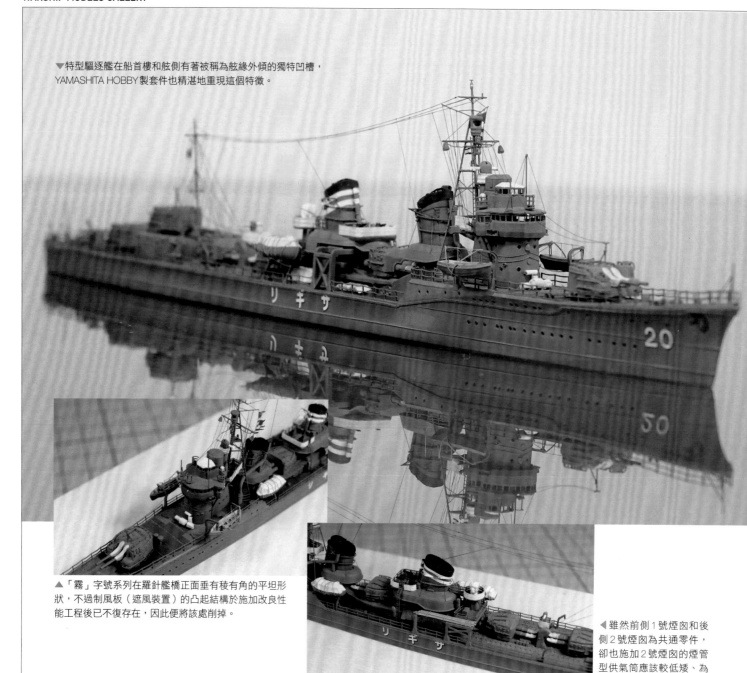

▼特型驅逐艦在船首樓和舷側有著被稱為舷緣外傾的獨特凹槽，YAMASHITA HOBBY製套件也精湛地重現這個特徵。

▲「霧」字號系列在羅針艦橋正面垂有稜有角的平坦形狀，不過制風板（遮風裝置）的凸起結構於施加改良性能工程後已不復存在，因此便將該處削掉。

◀雖然前側1號煙囪和後側2號煙囪為共通零件，卻也施加2號煙囪的煙管型供氣筒應該較低矮、為左舷處魚雷收納筐前方追加供氣筒等修正。

測距儀的尺寸，為了騰出可供測距儀旋轉的空間，前牆的傾斜角度應該也得跟著改變才對，要是製作比套件原有零件更向後方傾斜的桅桿，應該會更具幾分該時期的氣氛才是。

套件中把1號煙囪和2號煙囪做成共通零件。雖然零件上有做出汽笛的細部結構，但後側煙囪應該沒有這個才對，於是便將該處削掉。後側的煙管型供氣筒在高度上應該比碗形供氣口頂面還低才對，因此便將該處削短。另外，在2號煙囪左舷這邊的魚雷收納筐前方應該也有煙管型供氣筒才是，於是用塑膠棒自製這個部分。

雖然套件中重現方位天線和測定室，但在「狹霧號」上沒看到這個部位，因此便對探照燈的台座部位加工。附帶一提，「狹霧號」沒有較靠近探照燈台座部位的照片，不過同樣施加性能改良工程後的「朧號」並未配備方位天線，這點倒是留下很清晰的照片，因此製作時參考後者的照片。

最後要說明的是，YAMASHITA HOBBY製特級驅逐艦套件相當易於製作，選用的Tetra Model Works製蝕刻片零件也很便於裝設，對於首次使用蝕刻片零件製作船艦模型的玩家來說，這應該是最合適的搭配呢。

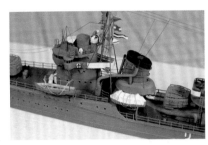

◀前桅桿用蝕刻片零件和黃銅線添加細部修飾。雖然範例中省略了，不過要是能重現隨著測距儀加大尺寸而更往後方傾斜這點，應該能更加地營造出該時期的氣氛才是。

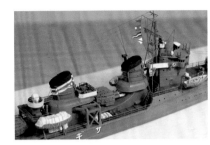

◀雖然套件中重現第2煙囪後側的方位天線和測定室，但在「狹霧號」上並沒有看到這個部位，因此以「朧號」的實際船艦照片為參考，對探照燈的台座加工。

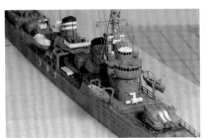

◀雖然特型驅逐艦Ⅱ型共有10艘存在，但即使是同型艦，每艘船艦的艦橋構造等細部還是會有所不同，因此能夠多做幾艘來收藏，這也是製作小型船艦獨有的樂趣呢。

◀主砲為12.7公分連裝砲塔，艦首處設有1座，艦尾處則是設有2座背負式。作為細部修飾而固定在魚雷處露梁上的木材類也相當值得注目。

▼雖然說明書中指示要為艦橋頂部裝設2公尺測距儀，不過這個時期應該已經換裝為3公尺測距儀了，因此將該處換成用塑膠材料自製的零件。

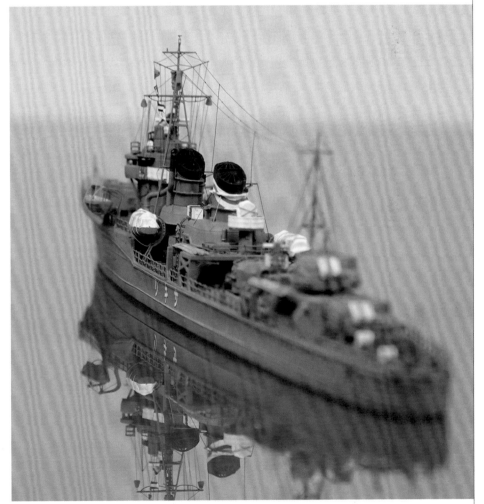

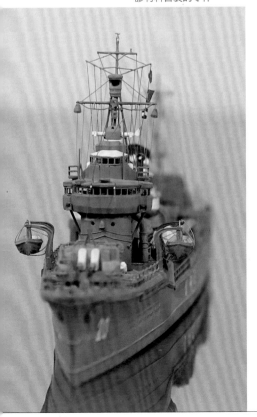

▲天線和煙囪補強用的索具、被帆布罩蓋且用繩索固定的探照燈和艦載艇等部位，均盡可能地做得更貼近實際船艦的細部，在作工上也近乎完美呢。

［作品藝廊・其之6］

舊日本帝國海軍 戰艦 紀伊號

IMPERIAL JAPANESE NAVY BATTLESHIP KII

1939年，隨著第二次世界大戰爆發，為了對抗美國海軍的造艦計畫，
舊日本海軍規劃預定自昭和17年度展開的「〇五計畫」和「〇六計畫」。
計劃建造7艘戰艦，雖然最初的3艘為大和型，但其中一兩艘會根據
「超大和型」計畫，換裝口徑在大和型之上的51公分砲共6門。
剩下4艘則搭載口徑更大的51公分砲共8門，成為10萬噸級的戰艦，
然而隨著在1942年6月於中途島海戰中敗北，計畫改以建造航艦為優先，
因此最後並未實際建造出任何一艘。

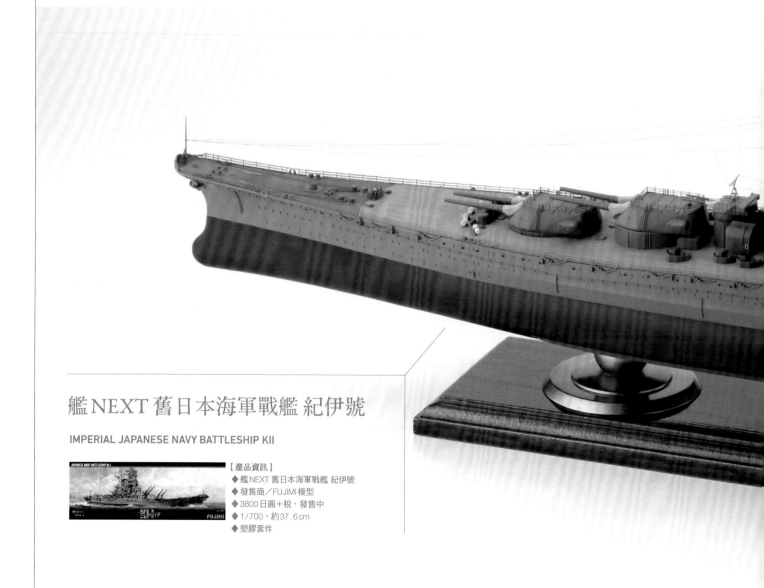

艦NEXT 舊日本海軍戰艦 紀伊號

IMPERIAL JAPANESE NAVY BATTLESHIP KII

【產品資訊】
◆ 艦NEXT 舊日本海軍戰艦 紀伊號
◆ 發售商／FUJIMI模型
◆ 3800日圓＋稅，發售中
◆ 1/700，約37.6cm
◆ 塑膠套件

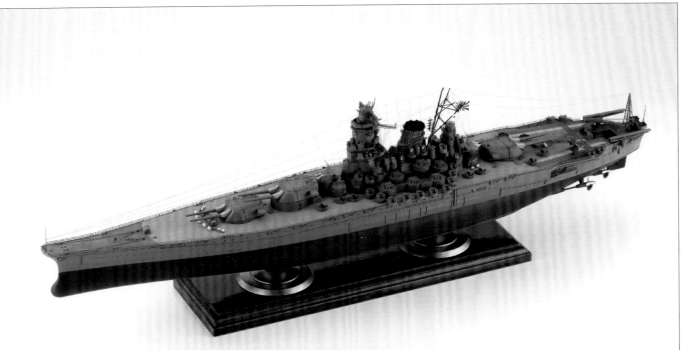

▲在計畫中，主砲會換裝為51公分連裝砲共3座，高射砲也會換裝為65口徑10公分連裝砲，除此之外均是以大和型為準。同樣地，這款套件也以全新開模零件的形式追加砲塔與高射砲。

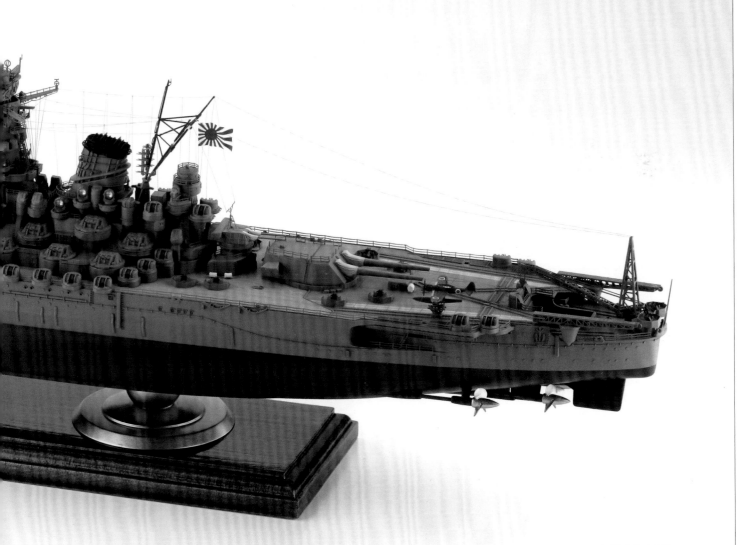

▲雖說有實際制訂計畫，但搭載51公分砲的超大和型戰艦幾乎仍是架空存在，因此FUJIMI模型是以大和型為基礎透過艦NEXT系列推出這款套件。

◀艦橋的細部修飾。排列在遮風裝置底下的三角板形結構都是用塑膠板自製,第2艦橋是先將窗戶部位削掉,再改為裝設蝕刻片零件。

◀用SUJIBORI堂製鑿刀,將防空指揮所零件正面上側的細部結構雕得更深。

◀雖然主砲砲塔的砲管為可動式,但就比例上來說不該是那個樣子,為了將砲管替換為其他零件,因此用塑膠板填平原有的裝設用開口。

◀砲管是用TAMIYA製直徑2公釐塑膠棒削磨而成。為了透過塗裝形成高低落差,因此貼上拿HASEGAWA製曲面密合貼片裁切出的細條。

◀副砲更換為YAMASHITA HOBBY製20公分連裝砲塔。在艦尾處砲塔方面,為了避免被上側構造物卡住,因此將測距儀的位置稍微往前移。

◀雖然甲板上的增設機槍是按照套件指示來裝設,不過台座是用塑膠板自製的。舷牆形狀也換成原創的版本。

關於套件

作為艦NEXT系列「戰艦 大和號」的衍生版本商品,這款套件重現僅存在於計畫中的第798號艦(套件命名為「紀伊號」)。雖然只有作為主砲的3座51公分連裝砲、65口徑10公分連裝高射砲為全新開模零件,但因為整體輪廓直到最後都未曾明確公布過,因此這款套件在內容上算是合宜的。這次搭配使用Tetra Model Works製「日·戰艦 大和號 NEXT.01用蝕刻片零件」(商品編號SE70006)和INFINI MODEL製「日·戰艦·大和號·武藏號·紀伊號用(F社NEXT用)黃銅製桅桿套組」(商品編號IMS7011)。另外,亦使用到Fine Molds製Nano-Dread等其他廠商製塑膠材質細部修飾零件。

製作

這款套件本身採用免上膠式卡榫設計,但真要插入組裝槽會顯得很緊。這次為了避免組裝好的蝕刻片零件受損,因此事先將所有組裝槽和主砲&副砲用裝設開口都予以擴孔,建議各位也比照辦理。另外,由於採取將零件厚度做得比一般

塑膠套件更厚的方式來提高強度,因此艦首防波板和機槍座的舷牆都改用塑膠板重做得更薄。

船身幾乎都保留細部結構的原樣。僅將換成蝕刻片零件的小艇吊架等處的原有結構削掉,以及把艦首處繫纜管和船錨的鐘形口用塑膠棒重製而已。這次最花功夫的,在於防波板舷牆部位,這部分是先將防波板零件和前後甲板零件完全黏合起來,再把防波板結構削掉並填滿縫隙,接著用砂紙打磨平整,然後重雕甲板的紋路。考量到修正組裝槽得花的功夫,雖然甲板上組裝增設機槍,但舷牆形狀還是換成異於「大和號」的原創版本。

拿塑膠板將主砲塔原本裝設砲管用的開口填滿,以便裝設用TAMIYA製直徑2公釐塑膠棒削磨出的固定式砲管。防水罩部位是裁切自PIT-ROAD製戰艦「大和號」的剩餘零件。為了與連裝的主砲塔取得均衡,副砲換成YAMASHITA HOBBY製20公分連裝砲塔。雖然測距儀選用尺寸最大的零件,但因為會被艦尾處的艦橋構造物卡住,所以以改造讓測距儀的位置能稍微往前移。長砲管的高射砲是拿WAVE製黃銅管自製,機槍全都換成Fine Molds製Nano-Dread系列的零件。為了與「大和號」營造出差異,艦橋處機槍全都更換

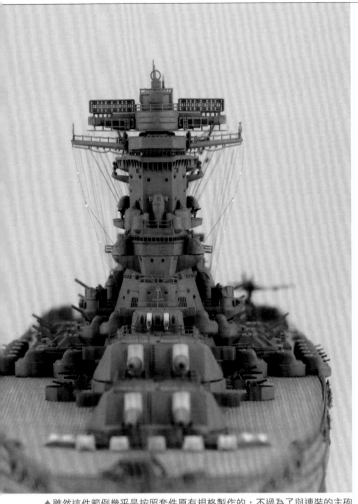

▲雖然這件範例幾乎是按照套件原有規格製作的，不過為了與連裝的主砲取得協調，副砲砲塔也從15.5公分三連裝換成20公分連裝。

為設有爆風盾的版本。

　雖然桅桿換成前述的INFINI MODEL製套組，但老實說，這是高階玩家取向的零件。黏合時得選用能留有充裕硬化時間的AB膠（環氧系膠水），這樣才會有充分的時間組裝。

　Tetra Model Works製蝕刻片零件的品質非常好，不過想要在甲板上追加艙門和卷線器之類結構的話，那麼還是有必要購買「日・戰艦 大和號 NEXT.01用 木製甲板 附蝕刻片零件」（商品編號SE70006）。

後記

　「紀伊號」是筆者首次製作的架空船艦，為了讓她能更具說服力，製作時可是以「假如她真的存在，應該就是這個模樣吧」這個方向去努力呢。不過做完之後發現「沒有屬於架空船艦的不對勁感」、「總覺得看起來好像很普通」。畢竟絕大部分都和戰艦「大和號」一樣，想來也是理所當然的結果，不過若是在塗裝等方面能添加一些原創詮釋的話或許會更好。但她畢竟是不存在於現實中的船艦，就算隨心所欲地製作一番應該也無妨吧。

使用商品

▶ Tetra Model Works製「日・戰艦 大和號 NEXT.01用蝕刻片零件」（商品編號SE70006）

◀ YAMASHITA HOBBY製「舊日本海軍8英寸E型砲塔套組」（商品編號020019）

▶ INFINI MODEL製「日・戰艦・大和號・武藏號・紀伊號用（F社NEXT用）黃銅製桅桿套組」（商品編號IMS7011）

◀ Fine Molds製「九六式25公釐三連裝機槍（大和號・武藏號用砲盾型）」（商品編號WA3）

◀ Fine Molds製「九六式25公釐三連裝機槍」（商品編號WA23）

◀ Fine Molds製「大和號・武藏號用探照燈套組」（商品編號WA4）

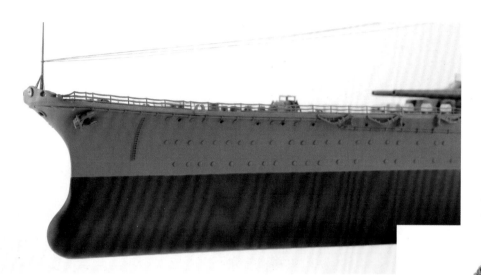

▼艦尾的飛機作業甲板維持
套件原樣。為了甲板上的增
設機槍處舷牆形狀與「大和
號」有所出入，因此刻意製
作成原創的形狀。

▲這款套件本身是完整船身／水線選擇式。雖然舷側結構維持套件原樣，
但繫纜管和船錨的鐘形口等處均改用塑膠材料重製。

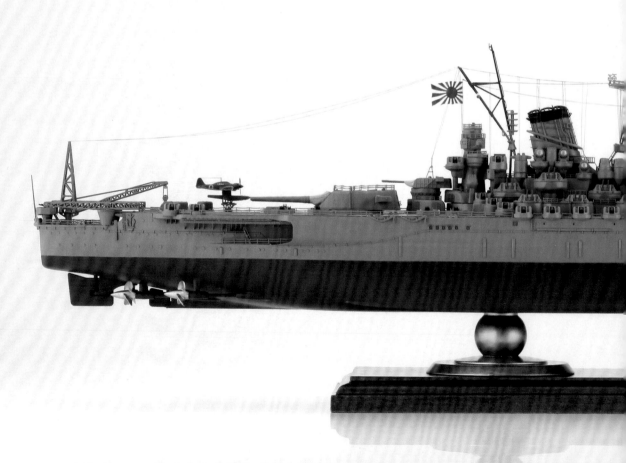

▲就史實來說，超大和型第797號艦未正式命名為「紀伊號」。這頂多只能算是繼承八八艦隊中未完成戰艦的艦名而已，也就是假設的艦名。

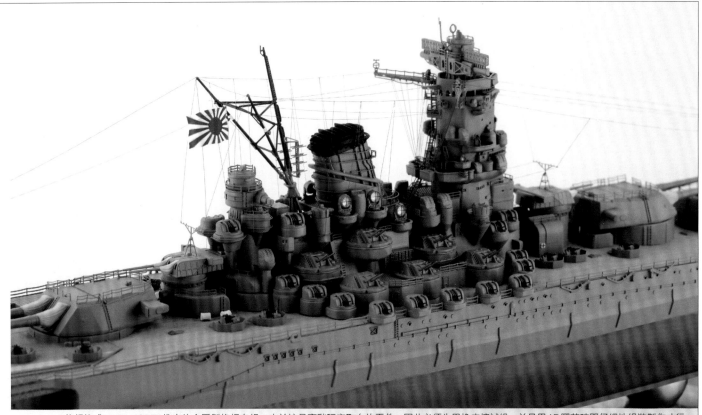

▲桅桿換成INFINI MODEL推出的金屬製桅桿套組。由於這是高階玩家取向的零件,因此必須先用橡皮擦試組,並且用AB膠花時間仔細地組裝製作才行。

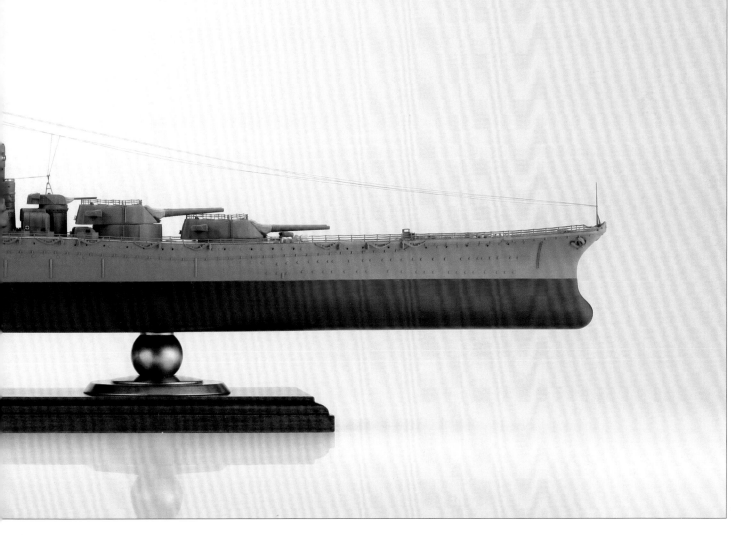

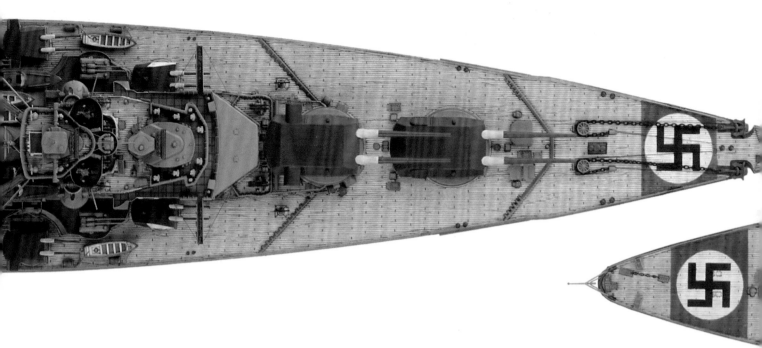

KRIEGSMARINE SCHLACHTSCHIFF BISMARCK

Unternehmen Rheinübung, May 1941

纏繞著黑白條紋的最強戰艦、出擊！

德國海軍
戰艦 俾斯麥號

萊茵演習行動，1941年5月

「俾斯麥號」與同型艦「鐵必制號」，不僅在二戰時期的德國海軍戰艦群中格外受到戰艦迷喜愛，在列強國家旗下戰艦當中也是最受歡迎的船艦。雖然她的生涯不到9個月，但既優美又工整的外形、既複雜又色彩繽紛的迷彩塗裝，以及戲劇性地走向末路的艦歷等特色，令她散發出無窮的魅力。2018年，長久以來沒有新作的1/700比例「俾斯麥號」，終於由鷹翔模型推出定案版套件，令全世界的船艦模型玩家欣喜不已。在此要運用蝕刻片零件和金屬砲管等修產品，搭配同步發售的正廠細部修飾零件，力求打造出這艘最強戰艦的終極面貌。

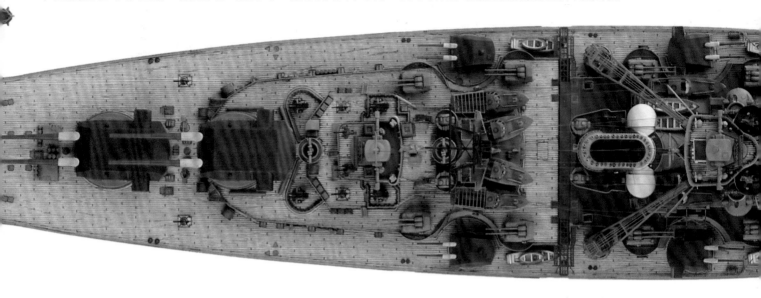

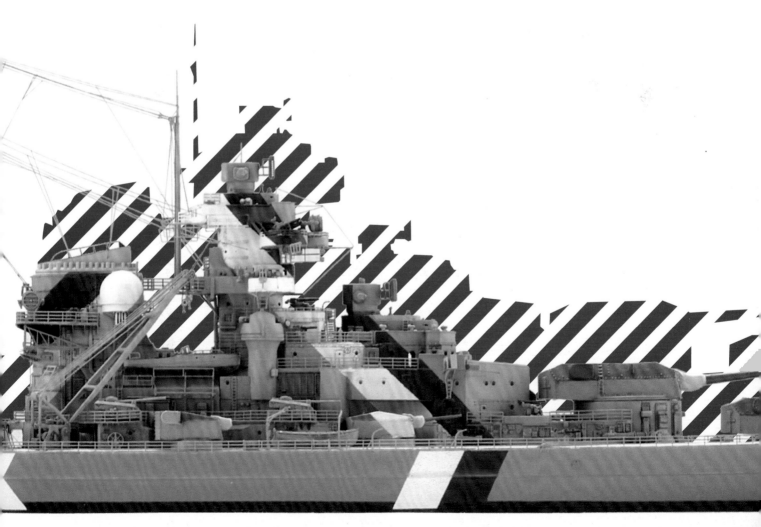

德國海軍 戰艦 俾斯麥號
實艦解說

KRIEGSMARINE SCHLACHTSCHIFF BISMARCK REAL HISTORY

文／竹內規矩夫
照片／US Navy

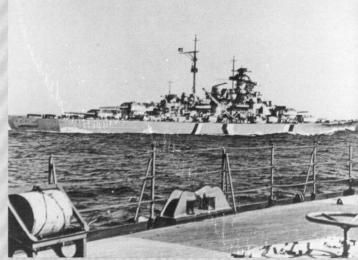

▲這是 1941 年 5 月 19 日時，為了在大西洋執行破壞通商任務「萊茵演習行動」而朝挪威方向航行中的「俾斯麥號」。在主砲塔上方可以看到較陰暗的顏色。這張照片是在作為僚艦的重巡洋艦「歐根親王號」上所拍攝。

世界最強船艦的真相

在第二次世界大戰時，德國海軍在滿懷期待中投入戰局的戰艦「俾斯麥號」，自 1940 年 8 月 24 日竣工之後，才僅僅過了 9 個月，便在 1941 年 5 月 27 日遭到英國艦隊擊沉。正因如此，即使她和姊妹艦「鐵必制號」在當時曾被譽為世界最強、最大的戰艦，但時至今日，她們的潛力卻往往遭到低估。不過在丹麥海峽海戰中，她一砲便擊沉巡洋戰艦「胡德號」，而且即使遭到戰艦「英王喬治五世號」、「羅德尼號」的猛烈圍攻，她也並未沉沒，這亦是不爭的事實，所以就算時至今日，她應該也仍足以冠上最強戰艦的名號。

「俾斯麥號」的建造

「俾斯麥號」乃是為了重建在第一次世界大戰期間近乎瓦解的德國海軍，於是擬定建造計畫的戰艦，在 1936 年 7 月 1 日時，正式以大型主力艦「F 號戰艦」的名義，委由位在漢堡的布洛姆＆福斯造船廠開工建造。在要求滿足具備 8 門 38 公分砲（4 座連裝砲塔）和 12 門 15 公分砲（6 座連裝砲塔）、舷側裝甲厚 300 公釐、最高速達 28 節的條件下，造就計畫排水量約 45000 噸、全長 250.5 公尺、全寬 36.0 公尺的龐然巨艦。

雖然主砲 38 公分砲不及英國海軍旗下尼爾森級戰艦的 40 公分（16 英寸）砲，但砲管比伊莉莎白女王級戰艦和「胡德號」等諸多船艦搭載的 38 公分（15 英寸）砲來得更長，

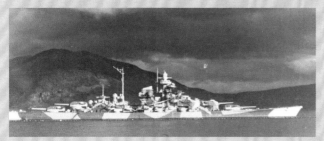

▲這是 1943 年時在挪威沿岸航行中的德國戰艦「鐵必制號」。雖然她是以「俾斯麥」級 2 號艦的形式竣工，但當時早已沒有發揮的餘地，不得不停泊在峽灣處。

威力也更大。就防禦面來說，考量到必須在北海和北大西洋等經常有著顯著濃霧的海域行動，因此目的在於投入 10000〜15000 公尺這類距離相對地較近的砲戰。

於 1939 年 2 月 14 日下水後，在艤裝期間將船首修改為被稱作「大西洋艏」，具有更出色耐海性的銳利形狀，在第二次世界大戰爆發後，於 1940 年 8 月 24 日服役。在隨著戰鬥訓練於 12 月 5 日的航速測試中，在最高速方面創下以此級別戰艦來說極為驚人的 30.1 節這個紀錄，令相關人士都欣喜不已。

丹麥海峽海戰

在 1941 年 1 月 24 日時，隨著最後的工程完成，「俾斯麥號」已名副其實地成為戰力的一環，在前往波羅的海進行戰鬥訓練之餘，亦等候出擊的時刻到來。

5 月 18 日時，在海軍上將呂金斯的指揮下，「俾斯麥號」與重巡洋艦「歐根親王號」為了執行破壞通商的任務「萊茵演習行動」而出擊。不過在 20 日時，才剛通過丹麥與瑞典之間的大貝爾特海峽，就被瑞典的船艦發現行蹤；不僅如此，更在 21 日時被英國空軍的噴火式偵察機確認到行蹤，可以預料到在執行任務時會遇上重重困難。

果然到了 23 日夜裡，在以 28 節的速度從北海前往丹麥海峽之際，英國重巡洋艦「薩福克號」和「諾福克號」也展開

追蹤。到了隔天24日的凌晨，就連「胡德號」和戰艦「威爾斯親王號」也抵達了。兩軍的船艦在彼此接近之餘，亦由英軍方面於凌晨5點52分時率先開火，丹麥海峽海戰的戰火就此揭開序幕。

雖然英國艦隊船艦「胡德號」把先行的「歐根親王號」誤認為「俾斯麥號」，導致砲火分散，而德國艦隊一開始就將砲火集中在「胡德號」上。6點1分，「俾斯麥號」第5次齊射，結果發現「胡德號」在水柱中發生大爆炸，僅僅3分鐘內便沉沒到海中。該船艦的生還者只有3名。在「威爾斯親王號」反擊之餘，亦與德國艦隊拉開距離，雖然這場戰鬥在6點9分時宣告結束，但英國艦隊仍繼續追蹤。

在這場海戰中，「俾斯麥號」遭到「威爾斯親王號」擊中3發，導致船首進水，亦令最高航速降到28節。另外，還發生燃料外洩的狀況，使得「俾斯麥號」不得不與「歐根親王號」分開行動，先行返回法國的聖納澤爾。不過收到通報

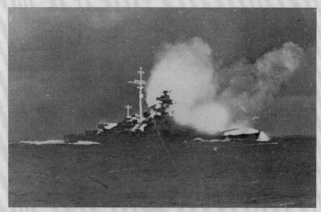
▲這是1941年5月24日時，在丹麥海峽海戰中朝向英國戰艦「威爾斯親王號」發射主砲的「俾斯麥號」。

其中1枚擊毀舵，導致無從操舵，就結果來說，此事決定「俾斯麥號」的命運。

「俾斯麥號」的末日

5月27日早上，英國本土艦隊的戰艦「英王喬治五世號」和「羅德尼號」、重巡洋艦「多塞特郡號」抵達戰場，隨即連同「諾福克號」包圍「俾斯麥號」，並且於上午8點47分展開砲戰。雖然「俾斯麥號」下定決心戰到彈盡援絕，但在無從採取迴避行動的狀況下，終究寡不敵眾。在9點31分最後的主砲齊射後，就此不再有任何動靜，只能單方面遭受英國艦隊的激烈砲擊。

為了替「胡德號」報仇，英國艦隊在約2500～4000公尺的極近距離內猛烈砲擊。雖然「俾斯麥號」共計遭2876枚砲彈的攻擊，但幾乎沒能貫穿堅硬的裝甲，依舊屹立在海上。英國艦隊於10點16分停止砲擊，「多塞特郡號」進一步靠近並發射魚雷，到了10點39分，「俾斯麥號」才總算沉沒。然而這是因為早在10點10分，「俾斯麥號」就已下達自毀沉沒的命令，在輪機室內點燃炸藥的結果。但無論如何她終究逃不過沉沒的命運。

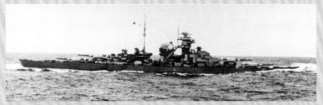
▲這是丹麥海峽海戰後的「俾斯麥號」。在「胡德號」與「威爾斯親王號」的砲擊下受創後，艦首已經稍微往下沉了。此時可以看到主砲塔上方的顏色顯得較為明亮。

趕赴這一帶的航艦「勝利號」派出劍魚式魚雷攻擊機，在夜間攻擊中用1枚魚雷擊中「俾斯麥號」的右舷中央部位。這導致航速又進一步下降至20節。

到了25日的黎明，雖然「俾斯麥號」靠著巧妙行動暫且甩開英國艦隊的追蹤，但因為與德國海軍司令部之間的通信遭到竊聽，所以在26日上午又被英國的偵察機發現行蹤。晚上8點55分時，在航艦「皇家方舟號」派出的劍魚式魚雷攻擊機發動攻擊下，「俾斯麥號」被2～3枚的魚雷擊中。

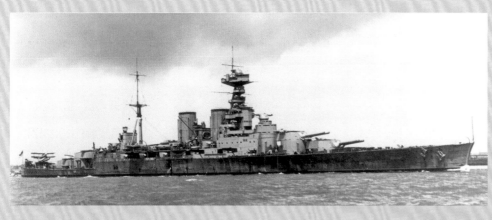
◀這是1931～32年左右的英國巡洋戰艦「胡德號」。其英姿被譽為英國海軍的象徵，雖然具有搭載8門38公分砲的火力，以及航速可達30節，這等足以與「俾斯麥號」相匹敵的性能，但在防禦面上卻留下弱點。

鷹翔模型的最新套件「俾斯麥號」

2018年時，鷹翔模型推出英國戰艦「威爾斯親王號」和德國戰艦「俾斯麥號」這2款知名歐洲船艦的套件。鷹翔模型是從研發細部修飾零件起步，後來陸續以推出輕巡洋艦等相對地尺寸較小巧的船艦套件為中心，如今終於走到推出主流大型船艦套件的這一步。是一間令人越來越在意今後還會推出哪些商品陣容的廠商。

鷹翔模型製套件的概念相當單純明快，總之就是力求呈現既細膩又精密的細部結構，以及盡可能多增添一些視覺資訊量。就連以往得用其他零件才能重現的艦橋裝備品類部位，亦連同細部都精緻地重現了，因此有著許多既小巧又細膩的零件，只是即使不必使用到細部修飾零件也能製作，但對於較欠缺經驗的玩家來說，這會是一款門檻較高的套件。

另外，由於鷹翔模型本身也是一間細部修飾零件的研發廠商，因此另外販售的正廠細部修飾零件在品項方面相當豐富也是其特徵之一。雖然這次搭配使用「德國戰艦 俾斯麥號 1941年蝕刻片零件」（商品編號FLYFH710037）、「德國戰艦 俾斯麥號 1941年木製甲板」（商品編號FLYFH710035）、「德國海軍 38cm/52 SK C/34金屬砲管 後期短型」（商品編號FLYFH760145）、「德國海軍 15cm/52 SK C/28金屬砲管 後期短型」（商品編號FLYFH760147）、「德國戰艦 俾斯麥號 1941年10.5cm/65 C/33金屬砲管」（商品編號FLYFH710040）等產品，不過這些很明顯地都是經驗豐富的高階玩家取向。就連說明書裡也明確提到「需要比其他模型發揮更多耐心與高度的技

德國海軍 戰艦 俾斯麥號
萊茵演習行動，1941年5月

KRIEGSMARINE SCHLACHTSCHIFF BISMARCK
Unternehmen Rheinübung, May 1941

【產品資訊】
◆ 德國戰艦 俾斯麥號 1941年
◆ 發售商／鷹翔模型
◆ 販售商／BEAVER CORPORATION
◆ 7800日圓＋稅，發售中
◆ 1/700，約35.8cm
◆ 塑膠套件

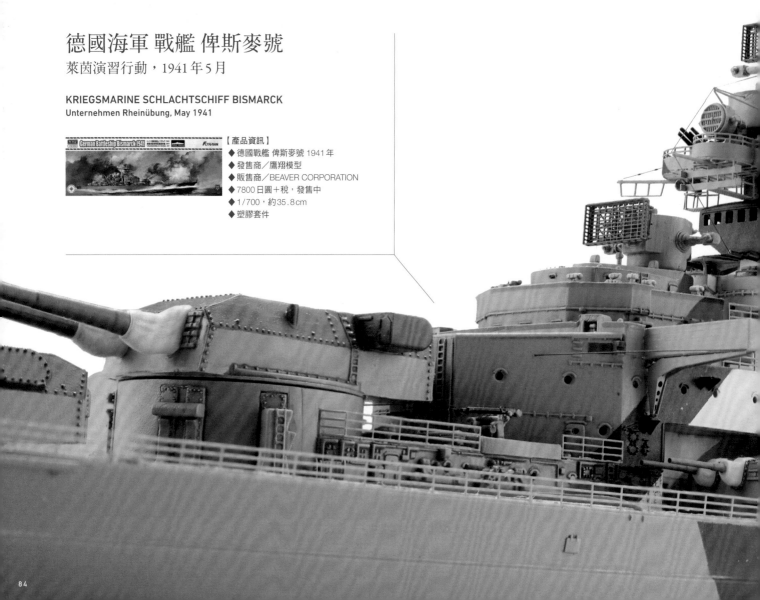

術」，而且正如該廠商所言，如果是未曾使用過日本公司製正廠細部修飾零件的玩家看了這些蝕刻片零件，或許會為其細膩程度和要求的技術之高而瞠目結舌吧。

新 式 的 蝕 刻 片 黏 合 法

這是筆者首度正式拿鷹翔模型製細部修飾零件來搭配製作。零件之細膩確實百聞不如一見，不過其黏合面積之小更是令筆者感到驚訝。尤其是艦橋一帶，有好幾片零件的黏合處只能用一個小點那麼大來形容。

而在雜誌等媒體上常見的黏貼方法，是「先點上果凍狀瞬間膠，再用流動型或一般型瞬間膠加以固定」，不過也讓人產生「要是一開始用果凍狀瞬間膠黏合時就黏錯位置，該怎麼補救？」「如果都是蝕刻片零件的話，想重新黏合還算簡

單，但要是黏到塑膠零件上時出錯了，又該怎麼辦？」之類的疑問。因此這次筆者這次要以「俾斯麥號」為例，嘗試一個打從之前就想試試看的黏合方法。雖然無法保證任何人都能用這個方法輕鬆地組裝，但比起以往坊間常介紹的方法來說，肯定能夠減少黏合細膩蝕刻片零件時的壓力才是。另外，這個黏合方法也能應用在張線作業，以及為木甲板黏貼塑膠零件等場合上。

那麼首先就從說明這種黏合方法開始吧。需要準備的物品是「適當的金屬板」、「強黏捲軸式雙面膠帶」、「牙籤」這三樣。雖然這次金屬板是選用打磨板的背面，不過其實選用不會被模型膠水溶解的物品即可，因此就算拿壓克力板來用也無妨。總之，只要是最後能將表面清理乾淨、恢復平坦的物品就好。

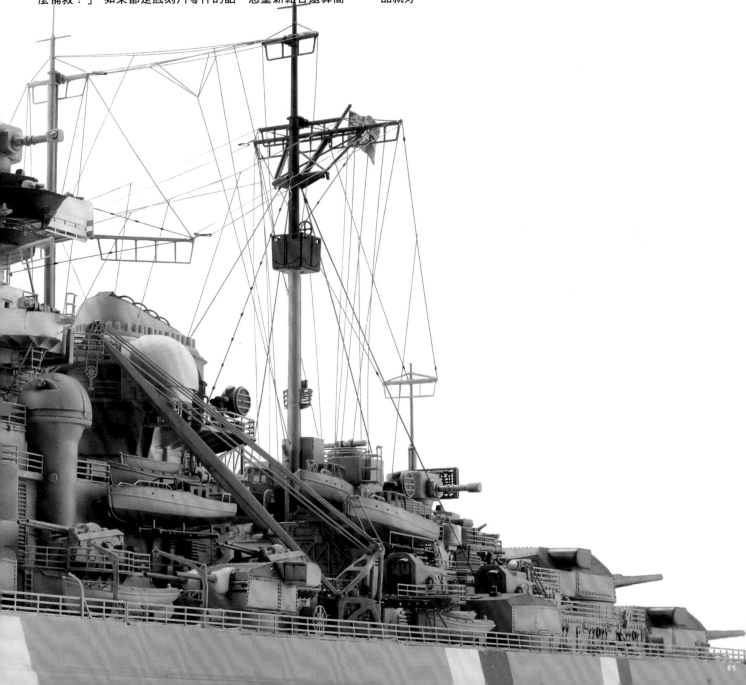

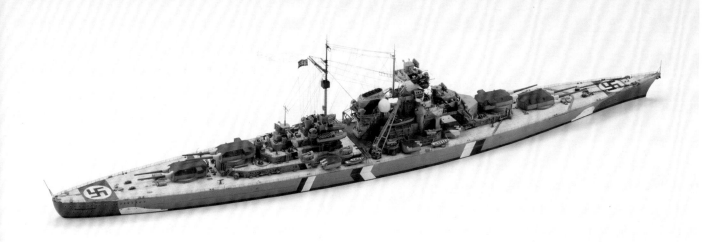

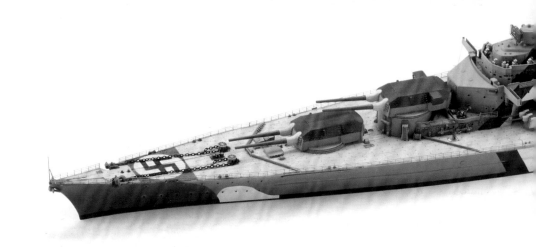

首先是為金屬板抹上捲軸式雙面膠帶（這次使用的是PLUS製「豆豆貼魔豆」這類產品）。接著在其表面滴上流動型模型膠水（TAMIYA製綠瓶蓋款，不是「速乾」這款），再用牙籤前端仔細地攪拌均勻。事先將牙籤前端削出一小截斜面會更易於攪拌。總之攪拌到看起來像是濃湯那麼濃稠就可以了。若是覺得不夠濃稠，那麼就再加入一點膠水繼續攪拌。

調好膠水後，將它塗布在蝕刻片零件的黏合部位上，然後將蝕刻片零件組裝至定位。由於具有一定的黏力，因此就算裝設位置有誤也能反覆調整。

確定組裝位置無誤後，稍微等待（約10幾秒）乾燥，這麼一來流動型模型膠水的成分就會揮發掉，使得捲軸式雙面膠帶恢復原有的黏力。接著用加熱拉絲法做出的塑膠絲，沾取瞬間膠點在黏合部位上作為補強。用來點上的瞬間膠與其選用流動型，不如使用一般型來得好。遇到瞬間膠點得太多的情況時，如果只是少量的話，那麼利用流動型模型膠水就能去除掉。這類狀況推薦選用GSI Ceos製Mr.模型膠水SP來處理。

雖然金屬板上的捲軸式雙面膠帶很快就會乾燥，不過只要再滴上流動型模型膠水就能重新攪拌成前述狀態，因此能反覆使用。等作業完畢後想要把捲軸式雙面膠帶清理掉時，只要改為滴上流動型檸檬油精系模型膠水，即可輕鬆地清理乾淨。畢竟檸檬油精是噴罐型貼紙剝除劑之類產品也會使到的成分。

甲 板 構 造 物 的 製 作

好啦，雖然前言長了點，但是接下來就要進入關於製作的正題。

按照往例應該會「從製作船身開始」，不過這次改為採取先從甲板上的構造物著手組裝起這個順序。畢竟這件「俾斯麥號」打從動手開始製作那時起，作業時間就已經不太夠了，若是可以的話，筆者其實還想要施加波羅的海塗裝，可是如果真的這麼做，那麼可就沒把握能在截稿期限內製作完成了。因此決定先從構造物做起，這樣才能騰出充分的時間

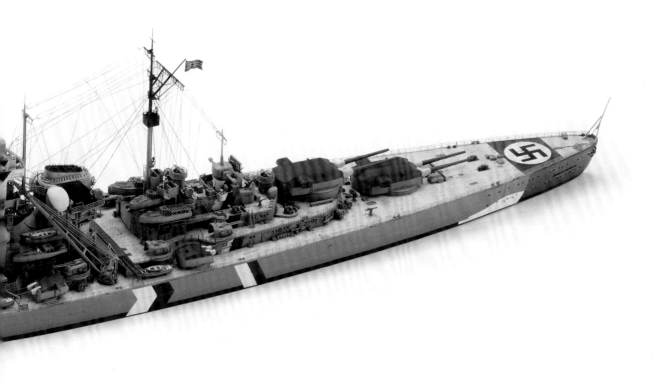

施加迷彩塗裝。

　首先是從將各零件從框架上剪下來著手。至於該如何保管剪下來的零件，筆者向來是利用百圓商店賣的隨身藥盒或塑膠收納盒來分門別類地保管。這款套件的零件數量和種類都相當多，筆者會事先在盒底黏貼雙面膠帶，以利將零件排列整齊地收納保管起來。

　在組裝構造物之前，要先將之後要替換成蝕刻片零件的細部結構削掉。零件本身設有精緻的細部結構，想要在不損及周遭的情況下削掉不必要部位，其實還頗有難度呢。對於這類得在狹窄範圍內削掉細部結構的作業來說，採用SUJIBORI堂製鑿刀來處理是最佳選擇。老實說，筆者認為找不到使用這款工具以外的選項了。

　削掉之後，表面採取為 GSI Creos 製 Mr. 電動打磨機 PRO 裝設自製治具的方式修整（請參考製作途中照片）。另外，極為狹窄處則是先將海綿研磨片裁切成小塊狀，再用鑷子夾著打磨修正。雖然在細部修飾零件的說明裡沒有相關指示，不過蝕刻片中其實也有救生圈，想要換上該零件的話，

那麼請別忘了要事先把該細部結構削掉喔。

　這次木甲板選用屬於細部修飾零件的「德國海軍 戰艦 俾斯麥號 1941年木製甲板」（商品編號 FLYFH710035）。由於有些條狀部位顯得較薄且容易透色，因此慎重起見，有事先將原有零件的木甲板部位塗裝成皮革色。黏貼木甲板片時，在把背面的底紙剝開之前，一定要先放在零件上比對一下。畢竟以面積較寬廣的部位來說，有時會遇到內側開刀模處無法順利對準細部結構的問題。發生這類狀況的話，不要勉強去黏貼，最好是先從中劃出一小道缺口，再從缺口處開始黏貼起。範例中就遇到中央舷側處某個小繫纜柱會卡住貼片，導致難以順利地黏貼的問題，因此乾脆先把該結構削掉，之後再用加熱拉絲法做出的塑膠絲重製。

蝕刻片零件的裝設法

　接著要說明蝕刻片零件的裝設法，不過僅針對特別需要留意的部分講解。

　即使依照細部修飾零件說明書的指示去製作，有時也會發

生按照圖中說明會無法順利組裝起來的情況。煙囪部位設有探照燈的平台（零件C1）就有著一旦將需要彎折處全部彎折起來，就會使得欄杆與補強用三角板狀部位跟細部結構彼此干涉，導致無法裝設的問題。筆者認為先為一體成形的欄杆將兩端分割開來，等到之後再重新黏合會比較好。另外，還有個只要一看就會發現有所矛盾的地方，在說明書3D圖片中要先將平台開孔挖穿再裝設的零件，卻繪製成在沒有平台的狀態下裝設到煙囪上。因此不要拘泥於說明書，要仔細地規劃好組裝順序再製作。

再來是位於煙囪兩側的水上偵察機用機庫，位於屋頂上的短艇用搭載台原本應該是設置成左右不對稱形式，不過蝕刻片的設計者似乎覺得左右對稱比較好，於是便將右舷側零件的圖像加以鏡射，做出左舷側的搭載台。這樣一來導致一旦將逃生艇裝設到馬達艇用的搭載台上，船底部位的蝕刻片就會無法拼裝起來。雖然不至於無法強行黏合起來，但這種配置方式確實與實際船艦有所差異。範例中在削掉原有細部結構之後，由於相當在意這件事，因此便採取拿瞬間膠將逃生艇用搭載台的蝕刻片加以複製這種誇張做法，以便製作成與實際船艦相同的配置方式。如果想要做成與實際船艦相同的配置方式，那麼最好不要削掉該細部結構，這也是最簡單的做法。

再來要注意的地方是艦橋。說明書中漏掉2層份＋1處的組裝指示。詳情請見製作途中照片和圖說。設置探照燈和20公釐四連裝機槍的平台底下雖然有踏腳處蝕刻片可用，不過要是裝得比指定位置稍微往內偏一點，那麼就會卡到下面那層司令官室的屋頂，還請特別留意這點。另外，要是沒有事先將裝設平台用塑膠零件這邊的溝槽挖得深一點，那麼之後的蝕刻片零件會組裝不上去。這方面和煙囪處平台的裝設問題一樣。平台的蝕刻片零件要是沒有緊密地裝設到溝槽上側，之後就會卡住其他部分，因此同樣是製作上必須特別留意之處。

遮蔽甲板之類的構造物用蝕刻片欄杆，必須黏合在木甲板

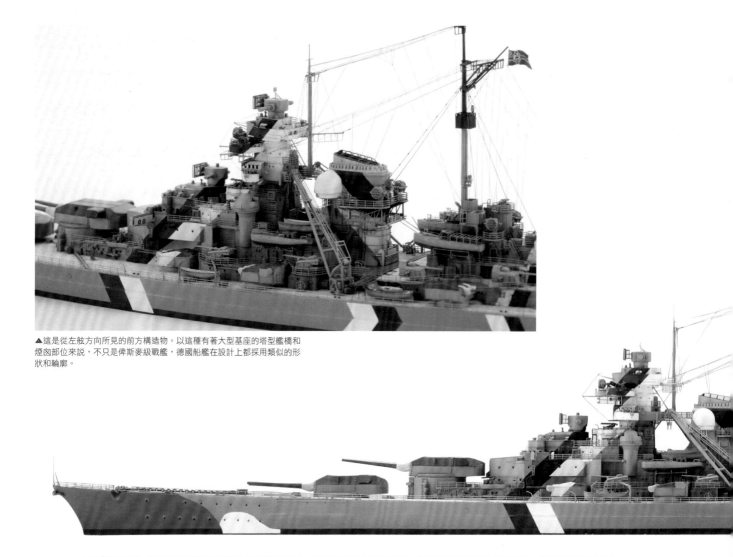

▲這是從左舷方向所見的前方構造物。以這種有著大型基座的塔型艦橋和煙囪部位來說，不只是俾斯麥級戰艦，德國船艦在設計上都採用類似的形狀和輪廓。

▲以「俾斯麥號」施加波羅的海塗裝時期的實際船艦照片來說，多半只有從右舷方向拍攝的，左舷這邊的紋路始終不確定為何，時至今日仍有各式各樣的考證存在。

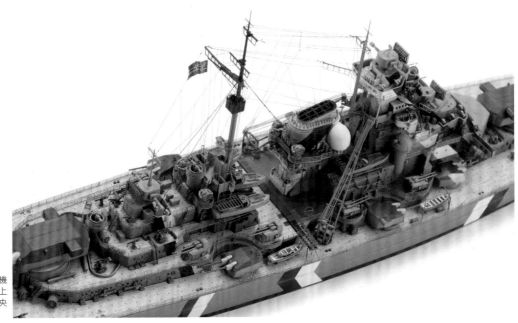

▶船艦中央部位。在煙囪兩側設有飛機用機庫，可供收納4架阿拉多 Ar 196 水上偵察機。該偵察機能夠利用以橫跨中央形式設置在艦上的彈射器發射起飛。

貼片的邊緣（裁切開來的截斷面）。舷側欄杆則是要夾在裁切成細條狀的塑膠板和木甲板貼片之間。

若是要詳述的話，那麼就還有許多地方得說明才行，不過這樣一來會占掉太多篇幅，在此只好省略不提。以結論來說，總之一定要先設想各個部位完成後會是什麼模樣，再據此來規劃如何組裝。

塗 裝

首先得從波羅的海塗裝的迷彩塗裝圖說起，不過無論是模型雜誌上所刊載的，還是透過圖片搜尋找到的，這些資料上的黑白條紋位置都和實際船艦有所出入。最後決定以conway公司發行書籍Anatomy Of The Ship系列「The Battleship Bismarck」（平裝版）刊載於封底的圖片為準，筆者認為這是最能掌握實際船艦線條的圖片，於是便以它為參考。

雖然也調查過塗裝用色，不過視網站而定，樣本圖片的色調都有些差異，只好在以這些為參考之餘，依據筆者個人的印象來調色。在船身方面和之前製作「巴罕號」時一樣，都是用「色之源」來調色的。各構造物的基本色也比照套件中指示，是拿用來塗裝船身的顏色來塗裝。

在波羅的海塗裝的黑白線條方面，黑色並非純黑，而是混合少許白色，白色也藉由加入少許軍艦色降低明度。砲塔上方的紅色，基本上是使用TAMIYA過去針對「歐根親王號」所調配出的塗料，不過範例中是調低明度後在拿來塗裝。

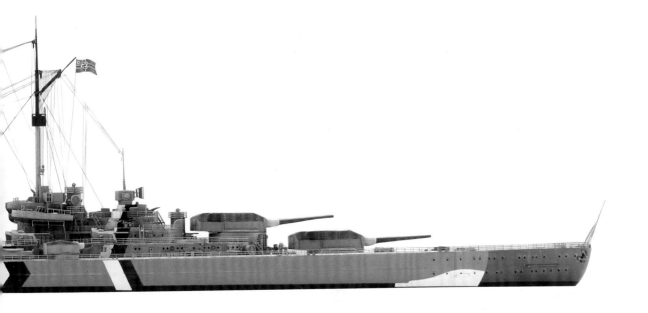

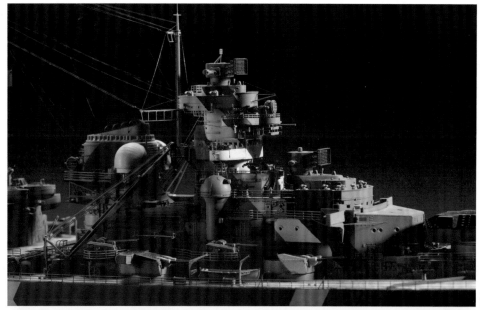

◀這是從右舷前方所見的艦橋。位於艦橋頂部和司令塔上的測距儀，以及FuMo 23雷達其實在竣工時都尚未設置，這些是直到1941年1月之際才配合剩餘工程裝設的。

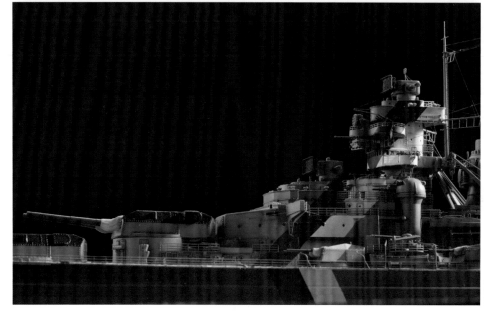

◀這是從左舷下方所見的艦橋。範例中之所以採用波羅的海塗裝，就是打算詮釋為1941年3月至5月這段期間的樣貌，不過針對砲塔上方的顏色其實尚存在著諸多說法。

　　運用蝕刻片零件和塑膠材料製作諸多細部結構後，自然而然地會形成清晰銳利的陰影，雖然筆者過去的作品幾乎都沒有入墨線，不過既然這件範例幾乎維持套件原有的紋路，因此也就用TAMIYA製入墨線塗料（灰色、淺灰、深灰）來入墨線了。

後 記

　　「俾斯麥號」總共花了約230小時製作完成。相較於「巴罕號」，只花了約三分之一的時間。能夠做出完成度如此高的模型，卻只花了這些時間就完成，這點頗令筆者驚訝呢。不過我仍有幾處尚待改進的地方就是了。其中一點就是沒有備用零件。艦橋處光學機器類和機槍等小零件在數量上都剛好，一旦不慎遺失就完蛋了。這點在細部修飾零件方面也一樣。

　　最後筆者要在結尾處講些真心話，若是想要將這款套件透過全面添加細部修飾的方式製作完成，那麼必然需要具備高度的補救能力。說得更具體些，就是得視狀況而定，因此前提是具備能夠自製零件的能力才行。所謂的補救能力，不只是挽回自己所犯的製作失誤，亦包含要設法解決廠商方面的設計問題。

　　老實說，筆者無法對各位講出「請大家務必要親自挑戰看看！」這句話。若您是有志於克服這類重重苦難的勇士，那麼筆者會祈禱幸運與您同在，願您能夠順利抵達製作完成的階段。

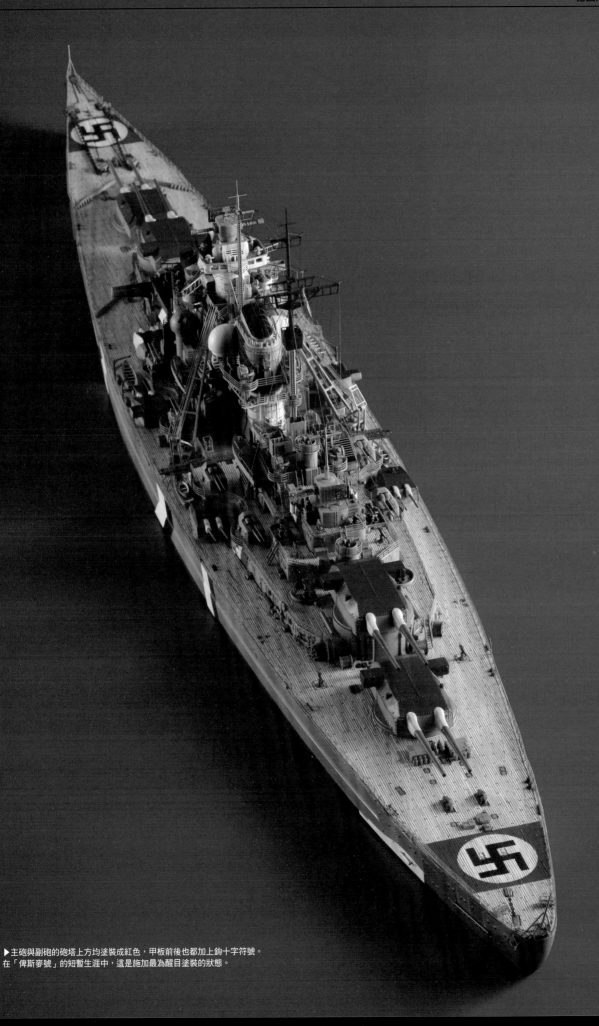

▶主砲與副砲的砲塔上方均塗裝成紅色,甲板前後也都加上鉤十字符號。
在「俾斯麥號」的短暫生涯中,這是施加最為醒目塗裝的狀態。

上側構造物的製作

▼首先是將兵裝和各種裝備保品從框架上剪下來，很花時間的剪口就一併處理。沒有必要分色塗裝，可以先行組裝的零件（探照燈之類的）就直接組裝起來，金屬砲管也是在這個階段就組裝上去。

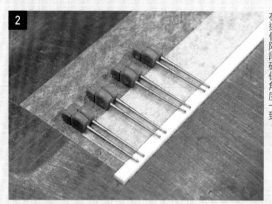

▼要替換成蝕刻片零件的部位得先把原有細部結構削掉。為了避免損及周圍的結構，視狀況有時要先貼上遮蓋膠帶保護，確保只針對需要削掉的部位加工。雖然筆者在這個時間點尚未察覺，不過正如製作說明中所述，搭載台蝕刻片零件在設計上有問題。

▼這是讓金屬砲管都能確保角度一致的作業。砲管的角度若是左右不同，那麼就會損及金屬砲管本身難得的精密感，因此一定要在這個階段確保角度一致。

▼將細部結構削掉後，為Mr.電動打磨機PRO裝上專門用來打磨細部的自製打磨頭，加以修正細微的傷痕。

▼用鑿刀為艦橋的四方形窗戶從內側挖出開口。露天的航海艦橋處零件（U-1）在正面也設有四方形窗戶，這部分同樣要用鑿刀削挖出開口。

▼為艦橋的地板塗裝後，就將該處遮蓋起來。正廠遮蓋貼片中只有木甲板部位，由於並不包含鐵甲板部位和木製格柵，因此得自行配合該部位形狀進行遮蓋作業。

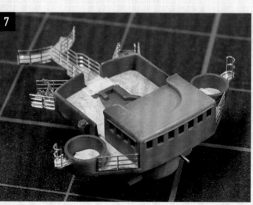

▼這是為艦橋把蝕刻片裝設完成後的狀態。由於正廠細部修飾零件中並沒有艦橋正面左右兩側用的欄杆，因此是從舷側用欄杆取用多餘的部分來裝設在此處。

▲這是為煙囪頂部裝設蝕刻片零件的模樣。排煙口周圍的蒸汽排氣管孔洞均用鑽頭鑽挖得更深。

▲如同製作說明中所述，在組裝煙囪後方的平台時要特別留意。在撐桿方面，為了避免在撐桿時造成撐桿脫落，因此選用鎌倉模型工房製「精密撐桿」。

▲這是為後側艦橋裝設蝕刻片零件的模樣。桅桿的支柱、信號所、設有探照燈的平台這幾處在相對位置上有些微妙，一旦讓信號所更貼近桅桿，從信號所往下走的樓梯就沒得裝設了，讓信號所與平台的樓梯就沒得裝設了。不過範例中為了便於製作，其實是選用其他廠商製的桅桿，因此不曉得使用正廠零件是否會發生相同的狀況。另外，最後要裝設馬達艇之際，外側的馬達艇和內側格柵踏腳處會彼此干涉，因此不得不用勉強黏合起來的方式來組裝。

▲受諸多因素影響，使用此零件的話，桅桿選用 INFINITY MODELS 製零件。按照說明書指示去組裝各部位後，成果會和實際船艦有些「出入」，因此一定要仔細確認才行。

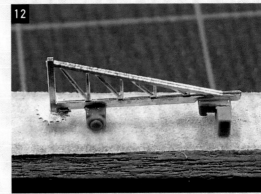

▲雖然說明書中並未提到，不過為了吊重起重機蝕刻片零件的動力部位。艦橋處探照燈平台底下的警笛（？）也是移植自塑膠零件。

▲這是經過細部修飾的馬達艇。由於窗柱部位是彎折做出來的，因此留有溝槽狀的空隙，得從內側用瞬間膠填滿才行。將蝕刻片裝設到甲板上時，必須極為專注在黏合作業上才行。尤其是船首欄杆（位於中央的零件）的黏合面積很小，請務必要應用搭配捲軸式雙面膠帶的黏合方法來處理。

▲整批構造物都已完成細部修飾的狀態。蝕刻片雖然很精緻，卻也很容易受損，因此保管時一定要格外小心。

船身‧木甲板的製作與塗裝

▲艦尾處船錨修改成能夠將錨桿收納進內部的模樣。

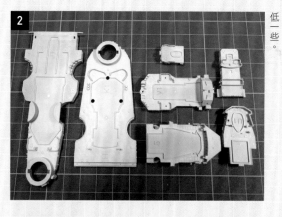

▲由於木甲板貼片有些部位的厚度較薄，因此要事先為黏貼處塗裝皮革色作為底色。顏色的部分則是要將明度調得比木甲板貼片更低一些。

▲黏貼木甲板貼片面積較寬廣的部位時，不要勉強直接黏貼，最好適當地分割開來個別黏貼。例如要是硬黏貼在第一砲塔與砲座之間的話，肯定會讓貼片產生扭曲變形，因此要分割為兩片來個別黏貼。

▲木甲板貼片並未針對砲座周圍的方形通風筒製作刀模。因此得比照零件形狀用遮蓋膠帶做記號，然後自行在貼片上切削出開口。

▲艦首艦尾甲板上的鉤十字標誌並非水貼紙，而是自行塗裝重現的。一開始要先經由遮蓋塗裝出中央的白色圓形部位。

▲接著將白色圓形部位遮蓋起來，以便塗裝紅色。雖然忘了拍攝下一道作業的照片，不過範例中是先將套件中的鉤十字水貼紙掃描進電腦裡，再做出模板以遮蓋塗裝。

▲塗裝鉤十字的黑色部位後，再裝上附屬於船錨和木製甲板套組中，已事先染黑的鎖鏈。附帶一提，錨鏈導板的木製甲板是取自其他商品。

船身的塗裝

▲在船身塗裝方面，首先是塗裝白線部位，接著遮蓋起來，再來是塗裝吃水線一帶的黑線部位，然後遮蓋起來。

◀下一步是塗裝淺灰色，然後遮蓋起來。雖然最後是塗裝黑線部位，不過正如照片中所示，不小心在塗料乾燥前碰到了，導致留下了指紋。

▲碰到這種狀況時，不要急著處理，而是要先等待塗料完全乾燥。確定完全乾燥之後，用沾取少量水分的海綿研磨片或GSI Creos製砂布「Mr. 細密研磨布」來謹慎地磨平凹凸起伏。

◀迷彩塗裝的紋路是利用電腦做出紙模板，再以此為準來裁切遮蓋膠帶。

▲等船身塗裝完成後，再來裝設舷側的欄杆。只要將欄杆夾在裁切成細條狀的0.15公釐厚塑膠板與木甲板邊緣之間，那麼即使稍微觸碰到也不至於輕易地脫落，可以確保能牢靠地固定。

◀將甲板遮蓋起來後，將繫纜柱塗裝成暗灰色，然後用Mr.遮蓋液NEO將它們也遮蓋起來。之所以改用紙來覆蓋鉤十字標誌，用意在於避免漆膜在剝除遮蓋膠帶時被撕破。

▲專用遮蓋貼片並未針對防波板部位開刀模。要是先把木甲板貼片黏貼好，再裝設防波板的話，風險可能高了點，因此即使會稍微費事些，最好還是踏實地遮蓋。

◀為船身的迷彩塗裝遮蓋完成後，接著就是塗裝欄杆和甲板上的灰色部位。

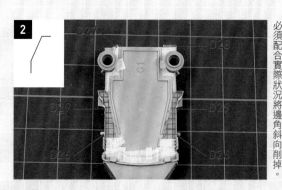

▲曲面密合貼片難以處理的凹凸起伏部位，就改用Mr.遮蓋液NEO來遮蓋吧。

▲煙囪頂部要先為周圍塗裝銀色（要加入少許白色），再遮蓋，然後才是塗裝黑色。照片中之所以已經塗裝黑色，其實是筆者一開始採用相反的順序來塗裝所致。

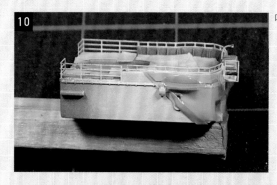

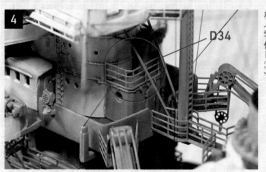

▲替構造物的黑白條紋分色塗裝時，為了能密合於細部結構的凹凸起伏，因此選用HASEGAWA製曲面密合貼片來遮蓋。它附著在漆膜表面的能力當然比遮蓋膠帶更強，所以為了避免後續撕破漆膜，必須事先塗布Mr.金屬底漆（並非「改」版而是舊款產品）再塗裝。舊版Mr.金屬底漆就算用筆刷來塗布也不會顯得不均，對於用來避免塑膠零件局部的漆膜剝落大有助益，不知是否有機會讓廠商重新推出這款產品呢。

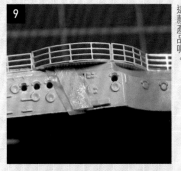

▲艦橋方面要以不讓黑白條紋的角度產生偏差為前提，由下而上塗裝。雖然司令塔所在的樓層（U-1）以上都黏合起來，但最底下的樓層（G-1）並未黏合。因為要是全部都黏合起來，那麼從艦橋往煙囪的通路部位會難以銜接起來。

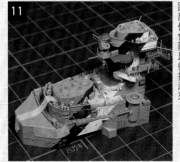

未明確標示出的零件組裝部位

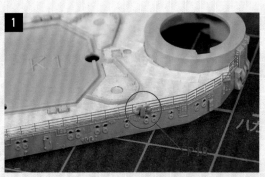

▲後側構造物（零件K-1）的左舷側後方應該要裝設M字形進氣管（零件P18）才對。

▲艦橋基座零件上側（零件U-1）的左右兩側要裝設蝕刻片零件製欄杆（零件D30）。

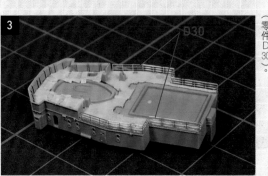

▲艦橋基座（零件G-1）要如同照片中所示地裝設蝕刻片零件。有搭配使用木甲板貼片時，蝕刻片零件D27必須配合實際狀況將邊角斜向削掉。

▲位於艦橋主體（零件L-3）背面的小房間上方要裝設蝕刻片零件製欄杆（零件D34）。

製作套件時的注意事項

1

▲位於零件U-1側面的開口部位，其實會與往上走到露天艦橋的樓梯相連接。另一側就沒有做出開口。從側面觀看時，為了避免光線從另一側透過來，最好在中央黏貼塑膠板。筆者其實完全忘了該做這件事。

2

▲這是零件P-43的背面。紅圈處是會卡住零件S-2的部位，因此有必要削掉約0.5公釐。若是要替換為蝕刻片零件的話，那就沒關係。

▲在高射裝置的零件（圓頂部分）方面，要是先黏合這個部分，那麼會妨礙到逐層組裝艦橋的作業。因此這個部分最好是等到最後階段再黏合。

3

▲要為煙囪之類部位裝設蝕刻片製平台時，按照原樣設計是難以裝設到零件既有溝槽上的，必須事先雕得更深一點才行。推薦選用SUJIBORI堂製0.3公釐寬鑿刀這款工具來處理此作業。

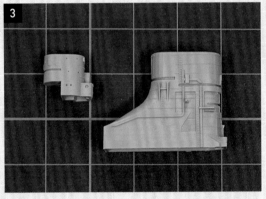

4

▲要裝設到煙囪左舷處水上偵察機機庫的蝕刻片存在著設計疏失。在盡可能避免損及精密感的前提下，若是要用最低限度作業重現與實際船艦相同的構造，那麼最好保留照片中白圈處原有的細部結構，最好是將該部位的蝕刻片零件拿到外側。

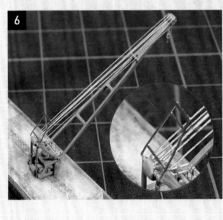

5

▲在說明書的3D圖片中，紅色箭頭所指處的零件（E53）繪製成靠在纜線上，但實際上纜線應該是從框架之間穿過去的才對。由於此處製作雜誌範例也是做成這個狀態，因此筆者沒多想就製作成這樣了。將蝕刻片至纜線部位從框架中穿過後，是否就能呈現與實際船艦相同的模樣，這點沒實際嘗試過還真的不曉得。

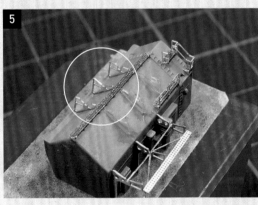

6

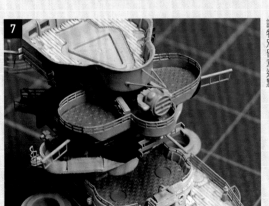

7

▲艦橋正面處探照燈要是不在黏合頂部露天艦橋之前就先黏合上去，那麼就會卡住空中線支柱，導致後續的組裝作業難以進行，還請特別留意這點。

運用捲軸式雙面膠帶的蝕刻片零件黏合方法

◀首先要準備金屬板（壓克力板也行）、牙籤（前端要稍微削出斜面），以及強黏力捲軸式雙面膠（PLUS製「豆豆貼魔豆」之類產品）。

◀將捲軸式雙面膠帶黏貼在金屬板上後，用牙籤與TAMIYA模型膠水（流動型）攪拌均勻。攪拌至呈現如同濃湯的黏稠度即可。

使用商品

◀將前述黏稠狀捲軸式雙面膠帶塗布在蝕刻片零件的黏合部位上。

◀將蝕刻片零件放置到組裝部位上。就算組裝為置有誤，亦能反覆調整。靜置一段時間後正如照片中所示，就算整個零件傾斜了也不會脫落。

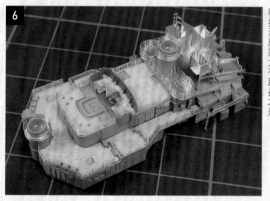

◀再來是拿用加熱拉絲法做出的塑膠絲沾取瞬間膠點在黏合部位上，滲入其中加以固定。塑膠絲如照片中所示越細越好。

◀再來是用捲軸式雙面膠帶黏合法來黏合上側構造物後方的蝕刻片零件。對於黏合面積很小、難以決定位置和固定的零件來說，這種技法應該大有助益才是。

◀對於要黏合塑膠和蝕刻片零件，以及將蝕刻片零件彼此黏合起來的狀況來說，捲軸式雙面膠帶黏合法相當有效。附帶一提，這個零件是設置於艦橋側面，在通過運河時會使用到的折疊式監視台。

使用商品

▲捲軸式雙面膠黏合法也能應用在張線作業上。在此要以仿效桅桿和煙囪的樣品為例來說明。張線作業選用的線為 MODELKASTEN製「金屬索具0.1號」。

▲煙囪周圍有時會設置用來補強的纜線。以這種黏合面積極小的狀況來說，採用捲軸式雙面膠帶黏合法會相當有效。

▲要在前後桅桿之間拉空中線時，可藉由這個技法自由調整鬆緊程度。

▲這是要從煙囪頂部之類地方將線拉往桅桿之間空中線的例子。想要將線彼此黏合固定成丁字形時，就算是捲軸式雙面膠帶黏合法也會難以調整。

▲遇到前述狀況就改加入檸檬油精系（橙瓶蓋）和聚苯乙烯系（白瓶蓋）的模型膠水攪拌。混合比例為4：1（檸檬油精系：聚苯乙烯系）左右。檸檬油精劣化後會變黃，而且會變得難以攪拌，還請特別留意這點。

▲將混合膠水點在前端，並且以稍微超出去一點的方式黏合起來。接著趁膠水呈現硬化且撕不斷的階段挪動到正確位置上。最後用流動型瞬間膠來確保能完全固定是最佳做法。

▶這是「俾斯麥號」範例中在桅桿之間黏合空中線的例子。雖然為了提高船艦模型的完成度，掌握設置索具的技法很重要，不過只要採用這兩頁所介紹的黏合方法來處理，那麼確實能夠更輕鬆地做得美觀工整。

製作重點建議

[1] 剪下塑膠零件的方法

▶以細長的塑膠零件來說，直接從框架上剪下很容易把零件弄斷。因此必須先連同周圍的框架一起剪下來。

▶讓注料口盡可能地貼近切割墊，然後用筆刀切斷。這樣一來即可將造成零件破損的風險降到最低限度。

[2] 蝕刻片製樓梯的彎折方法

▶再來介紹製作精緻的樓梯蝕刻片零件時，如何將踏板彎折美觀的方法。首先要將欄杆用雙面膠帶固定，再用往下壓的方式去彎折踏板部位。

▶在處理踏板部位這類彎折加工時，只要像照片中一樣，事先準備用雕刻刀將前端削平的金屬線作為治具，那麼作業起來就會輕鬆許多。

[3] 海綿研磨片的使用方法

▶想要對細部打磨修整時，首先要將海綿研磨片裁切成小塊狀。範例中是裁切成8～5公釐的方塊大小。

▶將背面的海綿部位用剪刀之類工具剪掉。

▶這是只保留砂紙部位的海綿研磨片。比起裁切自一般水砂紙的來說，這樣做更具柔軟性，也更易於使用。

▶這樣一來即可用鑷子夾著打磨了。不過打磨時要留意，可別讓鑷子的前端在零件上留下刮痕。

[4] 繫纜柱的自製方法

▼配合打算製作的繫纜柱高度來選用塑膠板。在這個例子中是使用TAMIYA製0.5公釐厚的塑膠板。

▼配合打算製作的繫纜柱粗細來選用鑽頭（在這個例子中是使用直徑0.5公釐的鑽頭）。然後用它在塑膠板上鑽挖開孔。接著把用加熱拉絲法做出的塑膠絲穿進該孔洞裡。塑膠絲本身要盡可能選擇粗細均勻一致的部分。

▼穿入塑膠絲後，用斜口剪將其下側從稍微預留一些的位置剪斷。

▼將剪斷面打磨與塑膠板打磨均勻，然後用Mr.電動打磨機PRO進一步研磨平整。

▼用黏力較弱的雙面膠帶把打磨平整的那面固定在適當平坦物品上，使塑膠絲不會輕易脫落。

▼用斜口剪將塑膠絲上側也從稍微預留一些的位置剪斷，然後同樣用Mr.電動打磨機PRO打磨平整。

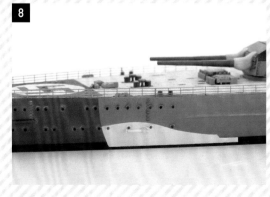

▼將塑膠絲從塑膠板裡取出來後，一切就大功告成了。這樣一來即可大量製作出高度與粗細都一致的繫纜柱。

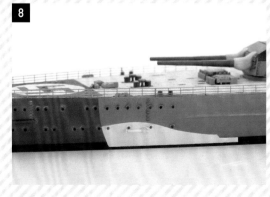

▼這是在「俾斯麥號」範例中設置繫纜柱的例子。由前述說明可知，只要花點功夫製作出簡單的治具，那麼想大量做出一模一樣的小零件其實並不難。

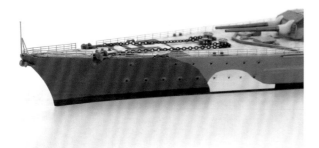

▲艦首部位。這款鷹翔模型製套件有著細膩到連舷窗處窗簷等都重現的精緻細部結構,因此幾乎用不著為船身添加細部修飾,相當令人欣喜呢。

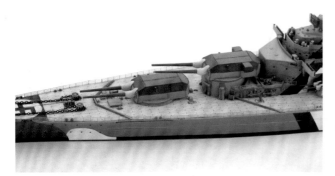

▲這是艦首處所搭載的1號砲塔(A砲塔)與2號砲塔(B砲塔)。砲塔上側紅色使用TAMIYA針對「歐根親王號」所調配出的紅色塗料,不過範例中有調低明度。

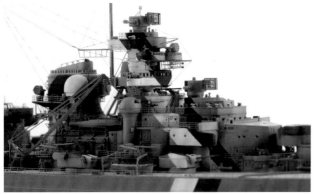

▲艦橋從下層開始與波羅的海塗裝加以區別。黑色部分並非使用全黑,而是混入一些白色,白色裡面混入一些軍艦色以降低明度。

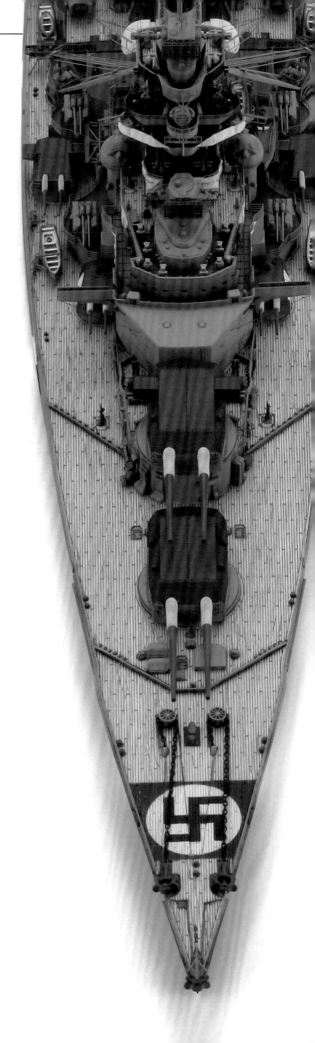

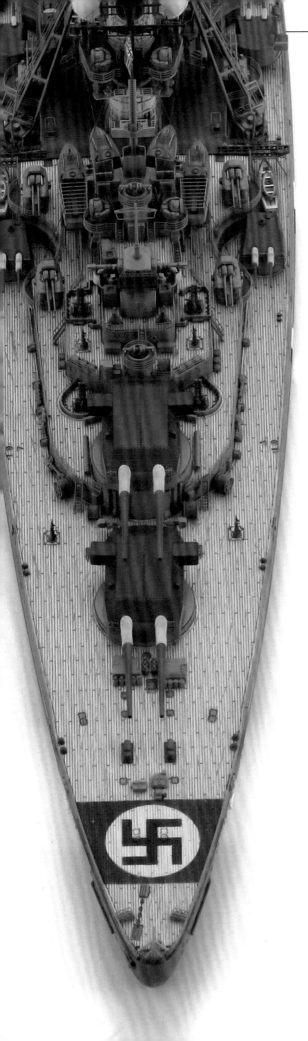

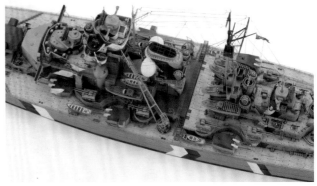

▲雖然煙囪左右兩側機庫上的短艇搭載台應為左右不對稱,但蝕刻片零件並未重現這點。直接保留原有細部結構是最簡單的解決方法。

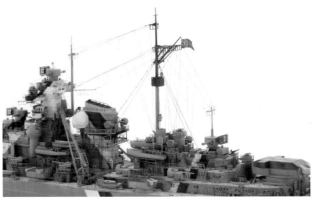

▲後桅桿因故選用 INFINITY MODELS 製零件。桅桿、信號所、探照燈平台、短艇搭載台等部位彼此之間的位置關係相當複雜,組裝時一定要慎重處理。

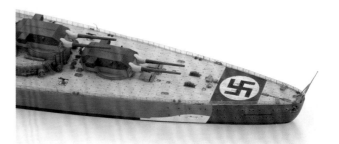

▲艦尾處細部結構近乎完美,幾乎沒有修正的必要。塗裝迷彩紋路時是先用電腦做出紙模板,再據此裁切遮蓋膠帶來黏貼。

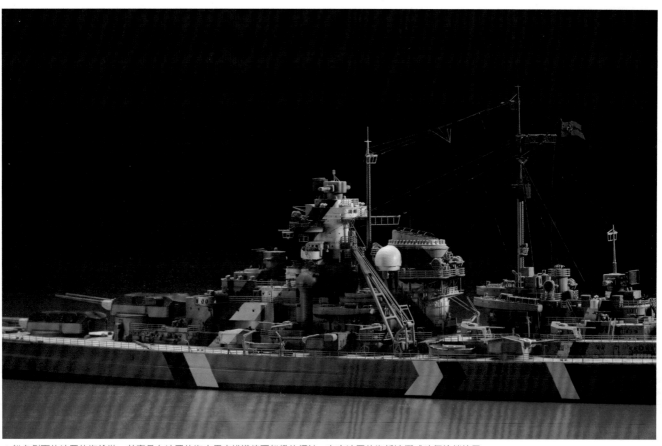

▲船身側面的波羅的海塗裝，其實是在波羅的海中用來辨識德軍船艦的標誌，在出波羅的海抵達挪威時便塗銷掉了。

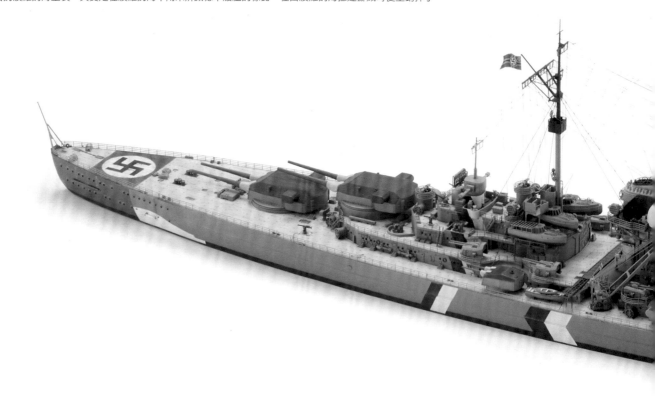

▲雖然在大和型戰艦完成之前，世界最大的戰艦就是俾斯麥級，不過她也有著具備絕佳均衡性的優美外形，在塗裝與標誌的襯托下更是顯得極為出色。

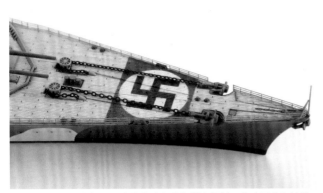

▲在艦首與艦尾均描繪巨大的鉤十字作為對空標誌。和波羅的海塗裝一樣，從挪威出港時就已經用灰色之類船身色把這部分塗銷掉了。

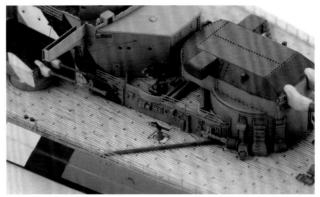

▲這是艦首處右舷2號主砲塔一帶。上側構造物側面的細部結構均維持套件原樣。作為防空兵裝在側面設有20mm C/38單裝機槍，在後方則是配備3.7cm SK C/30連裝砲。

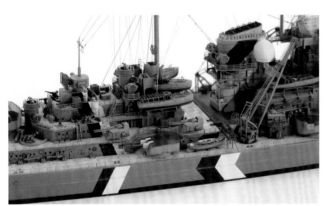

▲這是右舷中央部位。共計搭載6座的15公分副砲連裝砲塔也是將上側塗裝成紅色。視時期而定，各砲塔上側的顏色有暗灰、黃色等機種版本。

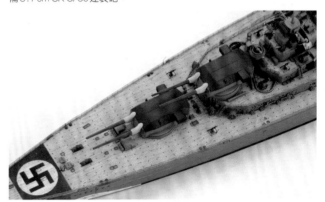

▲這是艦尾處的3號砲塔（C砲塔）和4號砲塔（D砲塔）。雖然甲板的上的細部結構相當清晰銳利，但黏貼木甲板貼片之前一定要仔細比對是否能與零件組裝密合。

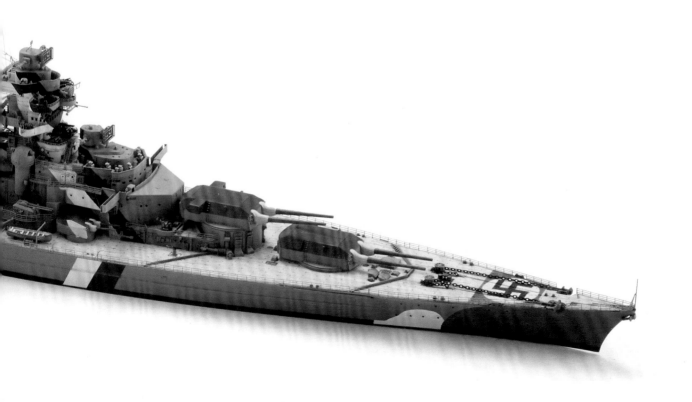

［作品藝廊·其之7］

德國海軍 戰艦 鐵必制號

KRIEGSMARINE SCHLACHTSCHIFF TIRPITZ

第二次世界大戰中與「俾斯麥號」一同阻擋在盟軍面前，正是該級別的「鐵必制號」。

作為俾斯麥級2號艦，她於1941年2月時服役，自1942年起就未曾出擊，

而是停泊在挪威峽灣，雖然沒有實際行動，卻被聯合國運輸船隊認定為潛在威脅。

繼英國於1943年以X潛水艇搭配魚雷攻擊，以及1944年4月空襲之後，

直到11月12日靠著蘭卡斯特重轟炸機投擲的5噸炸彈「高腳櫃炸彈」

才徹底擊沉，可謂付出無數的心力才得以癱瘓這艘戰艦。

德國海軍 戰艦 鐵必制號

KRIEGSMARINE SCHLACHTSCHIFF TIRPITZ

【產品資訊】
◆ 戰艦 鐵必制號
◆ 發售商／德國Revell
◆ 販售商／HASEGAWA
◆ 4800日圓＋稅，發售中
◆ 1／700，約35.9cm
◆ 塑膠套件

▲「鐵必制號」和同型號戰艦「俾斯麥號」意外地有很多不同之處，各社推出的套件一長一短。推薦1／700全艦底的德製Revell套件。

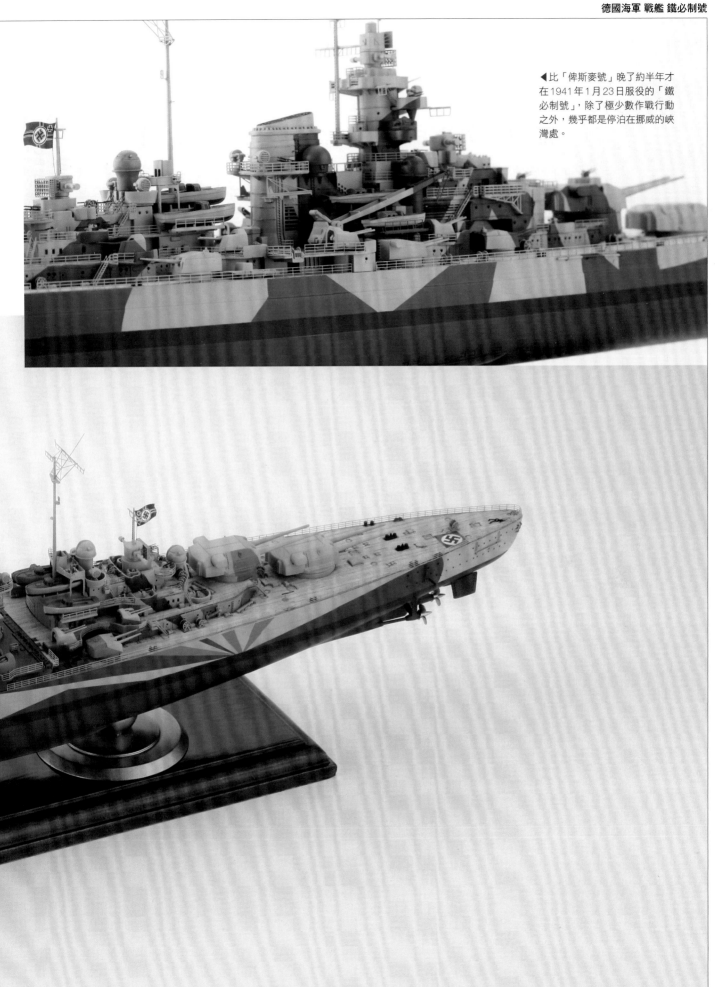

▲比「俾斯麥號」晚了約半年才在1941年1月23日服役的「鐵必制號」，除了極少數作戰行動之外，幾乎都是停泊在挪威的峽灣處。

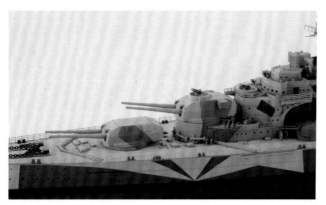

▲雖套件中的主砲為可動市砲管，但還是黏合固定，砲管本身也換成ABER製金屬砲管。由於ABER製零件是供威龍製套件用的，因此必須自行加工調整。

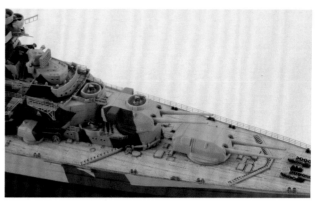

▲位於2號砲塔頂面和設置在其正後方的2公分四連裝機槍，都是用黃銅線和塑膠材料自製。砲塔後方的3.7公分高射砲也同樣使用自製零件。

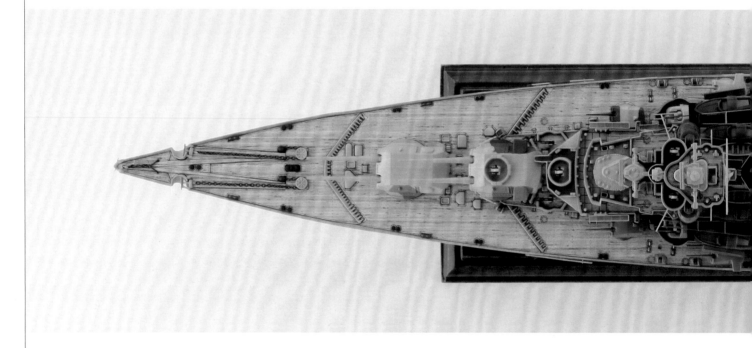

關於套件

這是筆者在2016年時的作品，製作的是1942年時期的規格。俾斯麥級本身很受玩家喜愛，許多廠商都有為她推出套件。然而明明「俾斯麥號」都有鷹翔模型推出的最新套件，卻遲遲等不到2號艦「鐵必制號」問世，目前可說是處於沒有定案版套件的窘境。雖然每個人的喜好不同，但總希望能將各廠商的長處融合在單一套件。這次拿德國Revell製套件做成完整船身形態，應該還算不錯的選擇吧。

細部修飾零件方面選用eduard製「鐵必制號用蝕刻片零件 Revell用」（商品編號17038）、ABER製「俾斯麥級砲管套組（38公分主砲8根、15公分砲12根、10.5公分砲16根）」（商品編號97L31）、ARTWOX MODEL製「德國戰艦 鐵必制號 甲板用遮蓋貼片 附木製甲板」（商品編號AM20009A），以及鷹翔模型製「WWII德國海軍 鐵必制號用金屬槍桿」（商品編號FH700153）。

製作

在船身方面，包含船底在內都屬於左右拼裝式的設計，雖然舷窗處窗簷和攀爬梯等地方都是用細部結構來表現，不過因為有一部分留有收縮凹陷，所以得將細部結構都削掉，以便修正。舷窗邊緣是先用加熱拉絲法做出的塑膠絲填滿，再用鑽頭重雕得更具銳利感。至於艦底螺旋槳部位則是將周圍的空隙用瞬間膠填滿，並且將螺旋槳轉軸換成黃銅線。

雖然甲板幾乎只是貼上木甲板貼片而已，但為了避免造成不必要的隆起，艦首甲板原有的細部結構還是幾乎都削磨平

使用商品

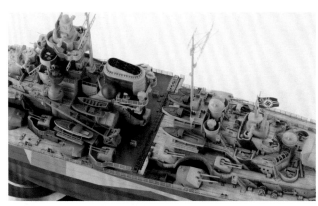

▲自左起依序為eduard製「鐵必制用蝕刻片零件 Revell用」（商品編號 17038）、ABER製「俾斯麥級砲管套組（38cm主砲8根、15cm砲12根、10.5cm砲16根）」（商品編號97L31）、ARTWOX MODEL製「德國戰艦 鐵必制號 甲板用遮蓋貼片 附木製甲板」（商品編號AM20009A），以及鷹翔模型製「WWII 德國海軍 鐵必制號用金屬桅桿」（商品編號FH700153）。

▲這是船艦中央部位。雖然乍看之下與「俾斯麥號」沒兩樣，不過往左右延伸飛機作業甲板、副砲前方的魚雷發射管等部位都有所不同。

▼如同從上方所看到的，船身形狀是由順暢的曲線所構成，難怪能夠發揮30節的高航速。雖然幾乎都是木甲板，不過只有中央部位是鋪設鋼板。

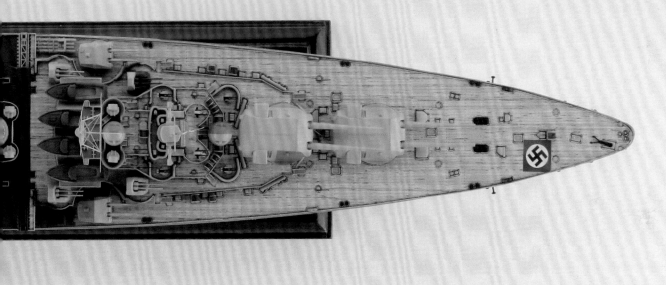

整了。繫纜柱和導索器都是之後才用塑膠棒和塑膠板重製的。在甲板方面，2＆3號砲塔與上側構造物相銜接處的周圍設有一小層高低落差，由於木甲板貼片的厚度還不足以填到齊平，因此砲塔一帶會顯得比較高。筆者太晚才注意到這點，很遺憾地無法修正這個部分。

在套件的艦橋零件方面，將背面零件分割為3片，即可針對個別樓層進行無縫處理和施加迷彩塗裝。無縫處理時，側面的細部結構幾乎都得削掉才行，因此之後得用塑膠材料重製水密門等部位。至於樓梯部位則是換成具備高度精密感的通用蝕刻片製樓梯。

ABER製金屬砲管本身是供威龍製套件用的，導致得對套件原有零件的一部分做加工調整才行。另外，雖然砲管是可動式的，但欠缺強度可言，所以先將基座黏合固定，再裝上金屬砲管。副砲也是如果維持可動式零件原樣，那麼會無法固定金屬砲管，這部分是先在砲塔內側黏貼1公釐厚塑膠板，再裝設金屬砲管。雖然eduard製蝕刻片零件內含2公分單裝機槍，卻省略3.7公分連裝和2公分四連裝這個部分，因此這兩者都是用塑膠材料做出主體，並且搭配用黃銅線自製的槍管部位。

在迷彩塗裝的顏色方面，由於組裝說明中的塗裝指示圖是以使用Revell塗料為準，因此改為使用Mr.COLOR，並且依照筆者個人的印象去調色，不過將最深的灰色選用Mr.COLOR C36 RLM74灰綠色似乎並不妥當。就筆者的經驗來說，要是在午夜時調色的話，那麼隔天多半會覺得顏色跟想像中的不太一樣。要調色的話，最好還是趁白天靠著自然光來判斷。

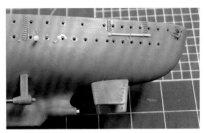

◀這是舷側的各種細部修飾成果。舷窗是是先用加熱拉絲法做出的塑膠絲填平，再用重新鑽挖出更具銳利感的開口。

◀將船底後側處減渦板等部位的零件用瞬間膠把空隙填滿，並且螺旋槳轉軸換成黃銅線。

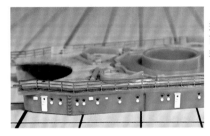

◀這是上側構造物的製作過程。這裡是先將零件側面削磨平整，再用塑膠材料重新做出細部結構。

◀這些是添加細部修飾作業告一段落的上側構造物零件。為便於製作和施加迷彩塗裝，艦橋是依照各個樓層分割開來的。

◀2公分單裝以外的防空機槍均改為自製，槍管是用黃銅線做的。下方為3.7cm L/38 C/30機槍，上方則是2cm L/65 C/38機槍。

◀機槍主體是用各種塑膠材料自製的。下方為3.7cm L/38 C/30機槍，上方則是2cm L/65 C/38機槍。

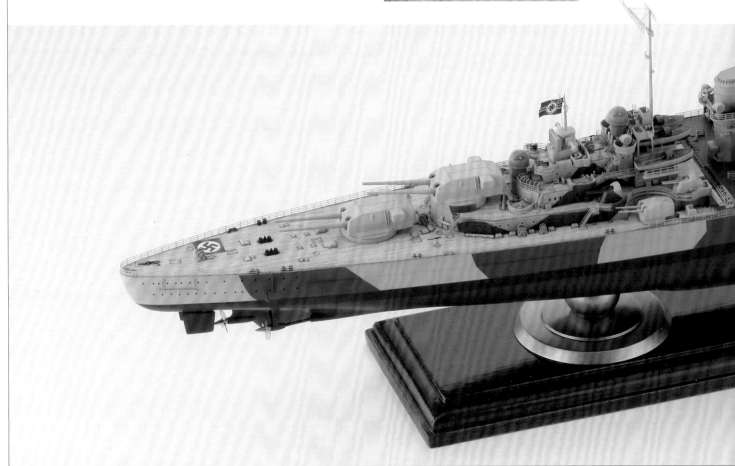

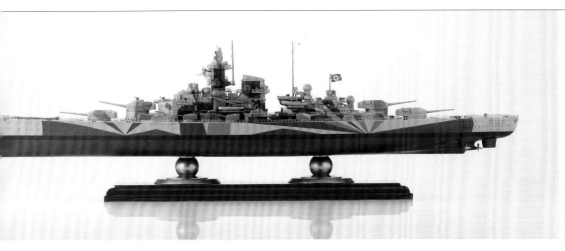

◀範例中是塗裝成在1942年初至1943年初這段期間所施加的迷彩紋路。左側是分色塗裝相對較單純的折線（碎片）迷彩。

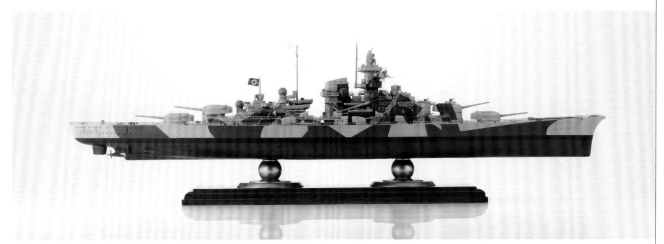

▲右側與左側不同，採用會令人難以判斷行進方向和船身形狀的「眩暈迷彩」。在1944年中期，左舷也改為塗裝成類似的模式。

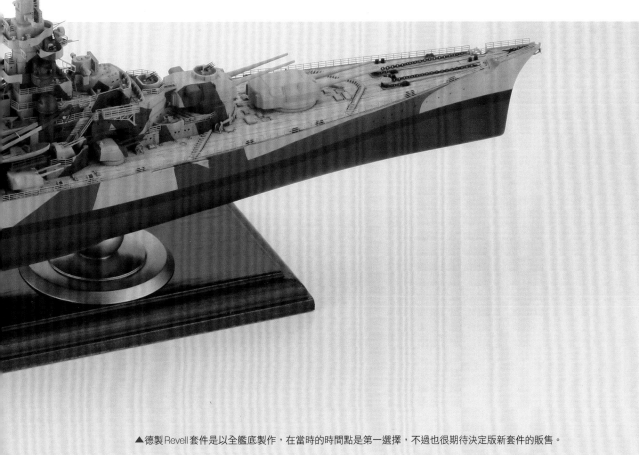

▲德製Revell套件是以全艦底製作，在當時的時間點是第一選擇，不過也很期待決定版新套件的販售。

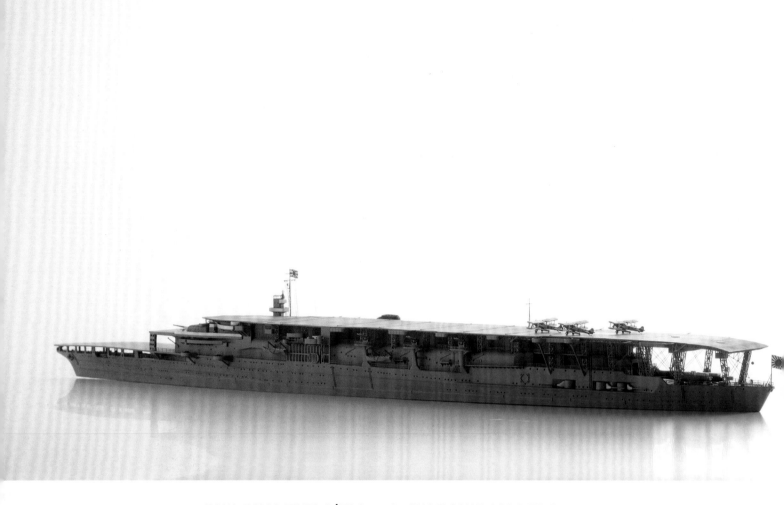

BUILDING THE 1/700scale WARSHIP MODELS Ship modeling techniques & tips

船艦模型 超絕製作技法教範

© HOBBY JAPAN

Chinese (in traditional character only) translation rights arranged with HOBBY JAPAN CO., Ltd through CREEK & RIVER Co., Ltd

STAFF

模型製作・照片・文字 Modeling, Photo & Text
大渕 克 Masaru Oobuchi

文字 Text
竹内規矩夫 Kikuo Takeuchi

照片・圖畫 Photo & Drawing
インタニヤ Entaniya
久保田憲 Ken Kubota
平賀譲 デジタルアーカイブ（東京大学柏図書館）
Yuzuru Hiraga Digital Archive
アメリカ海軍 U.S. Navy

編輯 Editor
望月隆一 Ryuichi Mochizuki
石井栄次 Eiji Ishii

設計 Design
吉良伊都子 Itsuko Kira（BAKERU）
井上小夜子 Sayoko Inoue（BAKERU）

出版	楓樹林出版事業有限公司
地址	新北市板橋區信義路163巷3號10樓
郵政劃撥	19907596 楓書坊文化出版社
網址	www.maplebook.com.tw
電話	02-2957-6096
傳真	02-2957-6435
翻譯	FORTRESS
責任編輯	江婉瑄
內文排版	洪浩剛
校對	邱鈺萱
港澳經銷	泛華發行代理有限公司
定價	480 元
初版日期	2023年3月

國家圖書館出版品預行編目資料

船艦模型超絕製作技法教範 / HOBBY JAPAN 編輯部作；FORTRESS譯. -- 初版. -- 新北市：楓樹林出版事業有限公司, 2023.03　面；　公分

ISBN 978-626-7218-38-9（平裝）

1. 模型 2. 軍艦 3. 工藝美術

999　　　　　　　　　　111022496